Illustration
of
Chinese
Ancient Animals

中国古兽图谱

卷二

— 秦汉 —

— 三国两晋南北朝 —

高 阳 主编

福建美术出版社 编

海峡出版发行集团
THE STRAITS PUBLISHING & DISTRIBUTING GROUP
福建美术出版社
FUJIAN FINE ARTS PUBLISHING HOUSE

图书在版编目（CIP）数据

中国古兽图谱．秦汉·三国两晋南北朝卷 ／ 高阳主编；福建美术出版社编．-- 福州：福建美术出版社，2019.10

ISBN 978-7-5393-3984-9

Ⅰ．①中… Ⅱ．①高… ②福… Ⅲ．①纹样－图案－中国－古代－图集 Ⅳ．① J522

中国版本图书馆 CIP 数据核字（2019）第 165331 号

出 版 人：郭　武
责任编辑：郑　婧
出版发行：福建美术出版社
社　　址：福州市东水路 76 号 16 层
邮　　编：350001
网　　址：http://www.fjmscbs.cn
服务热线：0591-87660915（发行部）　87533718（总编办）
经　　销：福建新华发行（集团）有限责任公司
印　　刷：福州印团网电子商务有限公司
开　　本：787 毫米 ×1092 毫米　1/12
印　　张：23
版　　次：2019 年 10 月第 1 版
印　　次：2019 年 10 月第 1 次印刷
书　　号：ISBN 978-7-5393-3984-9
定　　价：598.00 元（全四册）

目　录

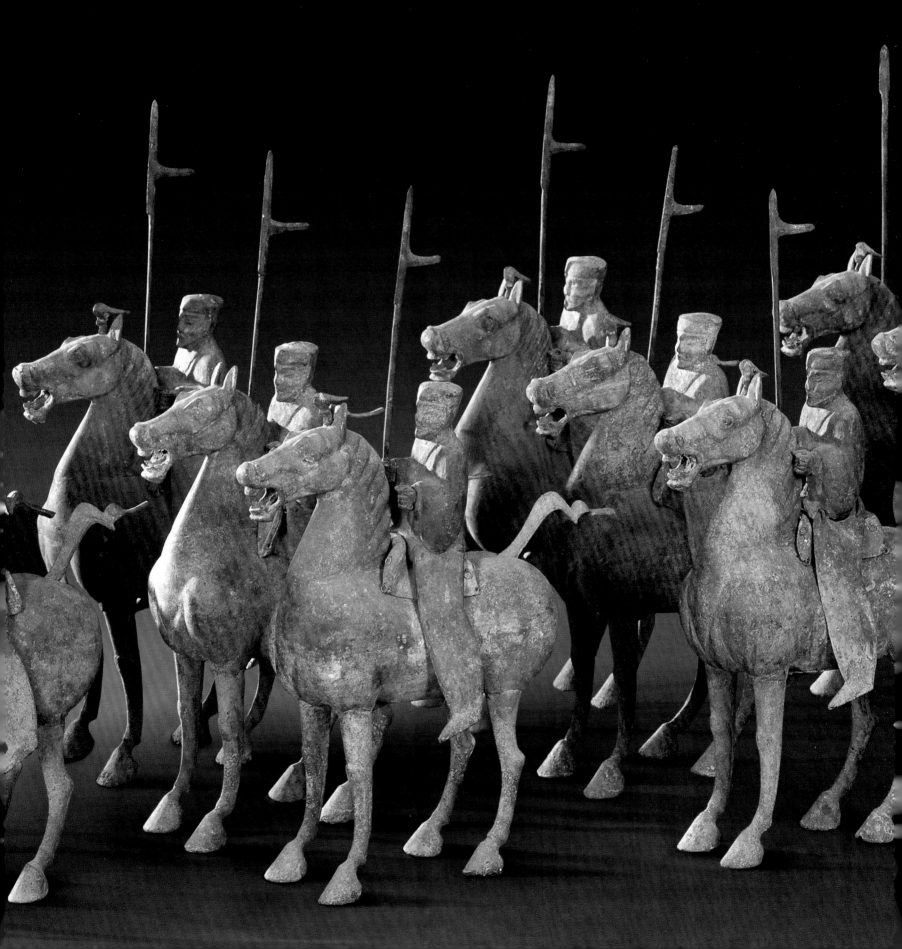

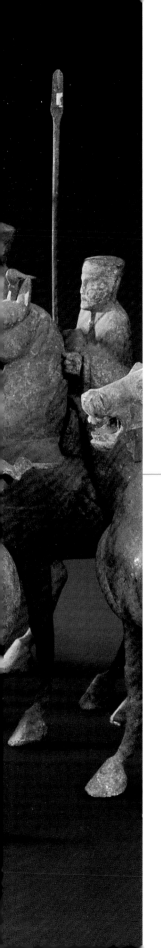

第一辑

雄壮奇诡风云扬
——秦汉的古兽图案

秦代建立了中国第一个大一统的封建王朝。秦始皇"奋六世之余烈，振长策而御宇内，吞二周而亡诸侯，履至尊而制六合，执敲扑而鞭笞天下，威震四海。"秦朝虽因统治苛暴，短祚而终，但其建立起的疆土完整、政治集权、文化统一的帝国，为后来大汉王朝的兴盛，写下了宏图上开端的一笔。秦汉时期，正是因为有一统天下的胸襟气魄，才使得当时的文化格局变得阔大雄伟，反映在艺术上，则体现出一种"深沉雄大"的风格。鲁迅先生对汉代的画像石艺术有很深入的研究，他曾由衷赞叹汉画像石的艺术魅力，"唯汉人石刻，气魄深沉雄大"。

秦汉时期装饰图案的主题中，动物仍然占有较大的比例，并且动物图案的应用范畴和装饰对象更为广泛，从而使得动物造型与纹样的表现形式更加多姿多彩。汉代用于建筑装饰的画像石、画像砖、瓦当、陵墓石雕石刻；用于丧葬礼仪的帛画、墓室中的壁画；用于服装服饰的织锦面料等纺织品；用于日常使用器具的铜器、漆器、瓷器……可以说，一切与汉人衣食住行有关的事物上，装饰都美轮美奂，其中装饰动物形象更是随处可见，气象万千。

汉代装饰图案中的动物，一类是现实生活中存在的动物，出现得较多的有马、鹿、牛、虎、熊、狮、骆驼等。另一类是神话传说中祥瑞或奇异的动物，如四神纹青龙、白虎、朱雀、玄武；生有羽翼，翱翔于天际的翼兽等。龙和凤在汉代依然是频繁出现的重要动物主题。汉代人的思想观念和审美趣味也分为两个方面。一方面是入世的雄心壮志，怀有"汉并天下"的雄才大略，希望在现世中通过建功立业来实现国家和个人的荣光，并以这种思想教化后人，世代相传。在这样的思想基础上，产生的审美风格恢宏大气，舒展壮阔。因此，很多汉代的动物造型和动物图案，生机勃勃，姿态奔放自如，造型浑厚刚劲，体现出一种厚重和阳刚之美。汉人思想的另一方面则是出世的，崇尚黄老学说，追求得道成仙，希望能够长生不死，怀着"长乐未央"的梦想。汉人所笃信不疑的有关仙人、仙山、仙境的传说中，自然也少不了奇异神秘的仙禽瑞兽。汉人运用浪漫和瑰丽的想象，造就了奇诡的神兽造型。而且这些神兽，往往都是与飞扬流动的云气纹组合在一起的。"大风起兮云飞扬，威加海内兮归故乡。"汉高祖刘邦写下的《大风歌》诗句，表现的正是这种风起云涌、驰骋天地的气势。汉人想象中创造的神兽，守护的也正是大汉的威仪，寄托着吉祥的祈愿：让这些神兽护佑统治者长生不死，富贵无极；大汉王朝千秋万岁，国运永昌。

秦汉瓦当

中国传统建筑的形态历经时代演变与发展。在原始社会时期，人们建造和居住的是简陋的半地下穴居或干栏式建筑。一直到商代，宫殿房屋仍然遗存有"茅茨不翦，采椽不斫"的上古遗风。到西周时期，中国建筑发生了较大的改观。除了城邑规模扩大，规划完善，宫殿建造增大增多之外，在建筑材料方面也有了新的发明和应用。其中瓦的使用就是从周代开始的。屋顶覆瓦，在周代是等级较高的建筑所专有的。瓦分为平面状的"板瓦"和圆筒状的"筒瓦"两种。由此产生了"瓦当"这一建筑构件。瓦当的装饰也成为中国传统建筑装饰中重要的一个类别。到了春秋战国时期，各诸侯国群雄争霸，有实力的国家各自彰显自己国家的强权，同时周王室礼崩乐坏，已经在宫室建筑形制的规定上失去了礼仪限制。于是各诸侯国"高台榭，美宫室，以鸣得意"。建筑艺术空前蓬勃发展的同时，建筑的装饰也益发成熟和多样化。诸侯国中各国的建筑装饰都有自己的特色，其中瓦当的纹样最能彰显建筑装饰的风格特点。

诸侯国中后来成为一统天下的主宰的秦国，国力相当强盛。秦国故都在今天的陕西凤翔附近，叫作"雍城"。雍城遗址规模宏大，曾经也是高台舞榭、宫殿绵延的繁华壮丽之地。雍城遗址出土了大量秦国瓦当，其内容和风格，延续到后来大一统的秦朝以及汉朝，成为中国传统装饰中独具特色、艺术价值很高的重要类别，故有"秦砖汉瓦"之称。秦人的先祖，本为西北游牧民族，在游牧狩猎生活中，接触最多的就是自然界中的各种野生动物，以及被他们驯养放牧的家畜。所以，秦人的装饰艺术中，表现动物的题材众多，造型和动态都活灵活现，生机盎然，并且体现出一种不受拘束、豪迈奔放、质朴粗犷的风格。在秦国瓦当装饰中，出现较多的兽纹有鹿、虎、豹、獾、犬等。有的是在一块瓦当上只装饰一种动物的单个形象，造型简洁，用动物的姿态完美地与装饰面的圆形契合，如著名的《秦鹿纹瓦当》，就是这类装饰风格的代表作品。有的是将两只或多只动物组合在一个装饰画面中，构图方式或对称，或均衡，空间布局都很恰当，并且形象完整、动态舒展。如《双犬纹瓦当》，两只瑞犬面向而对，左右对称，头部交叠，构图平稳而又不呆板，是动物瓦当装饰中很新颖的构图格局。

鹿纹瓦当（秦朝）
西安博物馆藏

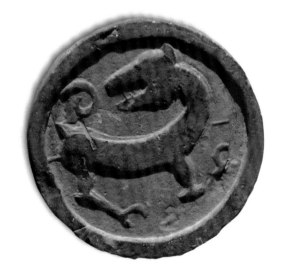

动物纹瓦当（秦朝）
西安博物馆藏

在众多动物中，秦人用于装饰表现最多的是鹿的形象，秦故城出土的以鹿为题材的瓦当形形色色，有单体鹿纹、子母鹿纹、双鹿纹、四鹿纹，以及鹿与大雁、蟾蜍等其他多种动物组合在一起构成的图案。所有鹿的形象都姿态优美，匀称矫健，站、卧、飞奔、回首等各种动态鲜明生动。秦人何以格外青睐于鹿这种动物，究其原因，一是鹿在西北地区是常见的野生动物，其形态优美，奔跑迅疾，充满活力。秦人将鹿的蓬勃生机和迅捷灵活，奉为自己的民族精神，由此塑造了无数生动的鹿形装饰。延及后世，鹿作为祥瑞美好的象征，一直是中国传统动物图案中重要的主题内容，历朝历代不断丰富其文化内涵，大量应用于各种门类的装饰，并为人们所喜闻乐见。

瓦当艺术经历了战国的异彩纷呈，到秦一统天下之后延续发展，至汉代达到了艺术巅峰。汉代瓦当工艺规范，技巧娴熟，瓦当纹样极大丰富，题材广泛，形式变化万千。有动物纹、植物纹、云气纹、几何纹、文字纹等种种类别，构图巧妙、造型生动、线面结合，作品风格质朴浑厚、自由奔放、大气磅礴，尽显汉代自信开放的社会风貌和艺术品格。汉瓦当中的动物主题变得更加丰富多彩。瓦当上装饰的大多动物都与汉代所崇尚的鬼神、修仙等思想有密切关系。因此，包括四神纹在内的动物纹样的瓦当，一般都用于陵园或宗庙等建筑物。

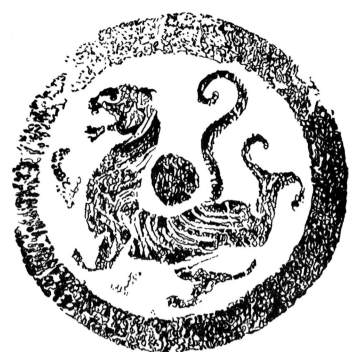

虎纹（西汉）
图案所属器物：瓦当
出处：陕西出土

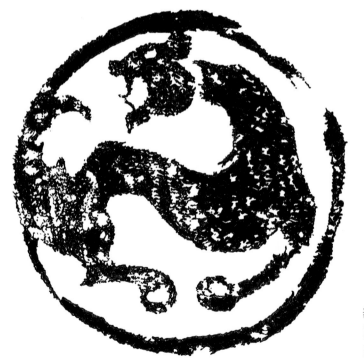

豹纹（西汉）
图案所属器物：瓦当
出处：陕西出土

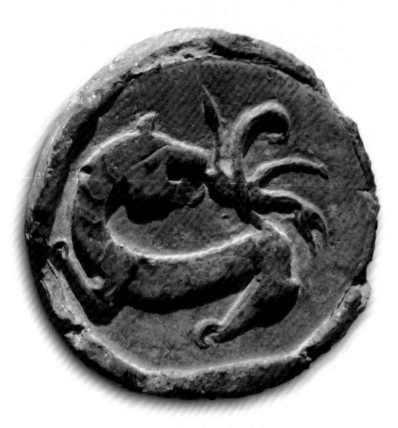

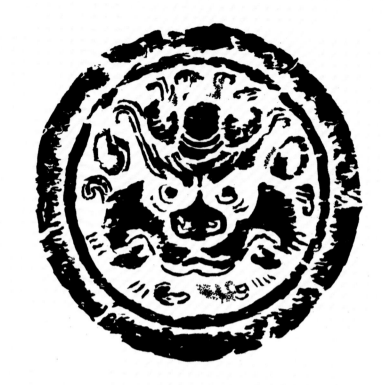

↑ 动物纹瓦当（秦汉）
西安博物馆藏

↗ 兽面纹（西汉）
图案所属器物：瓦当

→ 动物纹瓦当（秦汉）
西安博物馆藏

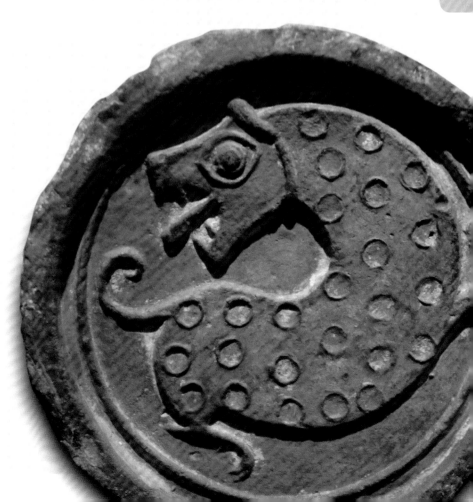

◎ 夔纹大瓦当

　　秦代夔纹大瓦当以体量硕大、风格雄浑而著称。其直径为 61 厘米、高为 48 厘米。整体形状呈多半圆形。秦代瓦当承继战国晚期瓦当样式并有所创新。夔纹是商周时期青铜器上常见纹饰，此瓦当纹样由两个左右对称的夔纹组成，其图案线条利落刚劲、夔纹造型姿态矫健，整体装饰视觉效果庄严浑厚，体现出秦王朝包举宇内、囊括四海、并吞八荒的气势。

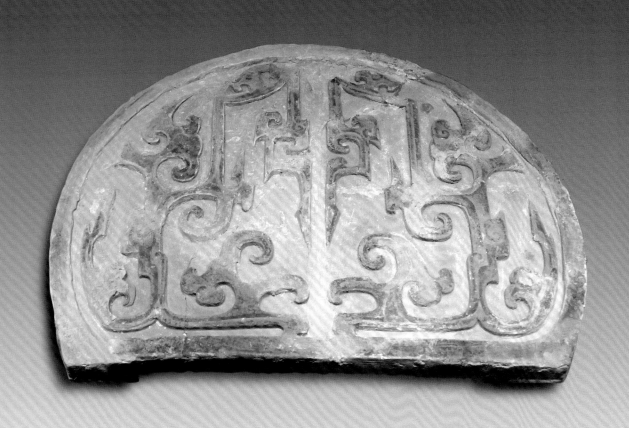

夔纹大瓦当（秦）
西安博物馆藏

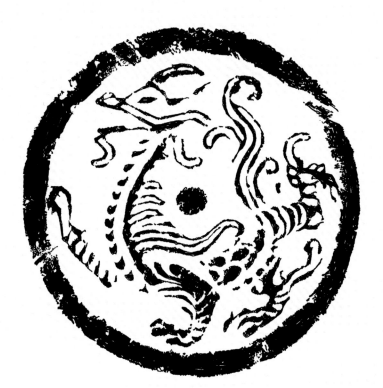

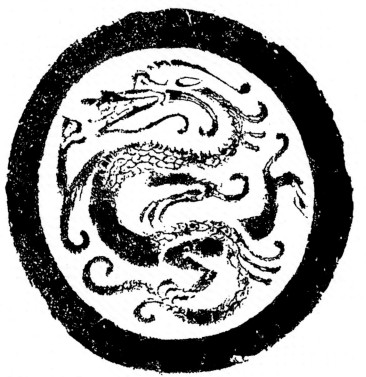

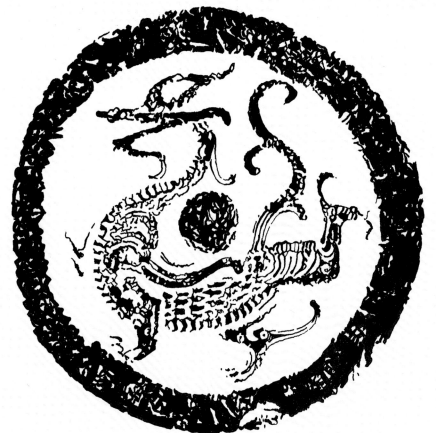

三图均为：

龙纹（汉代）

图案所属器物：瓦当

出处：陕西出土

龟蛇雁纹（西汉）
图案所属器物：瓦当
出处：陕西出土

蟾蜍玉兔纹（西汉）
图案所属器物：瓦当
出处：陕西出土

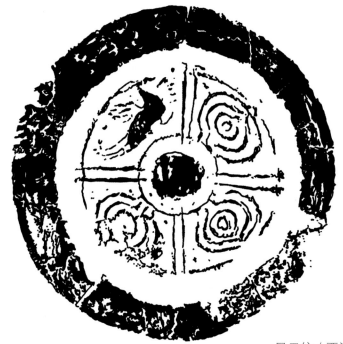

凤云纹（西汉）
图案所属器物：瓦当
出处：陕西出土

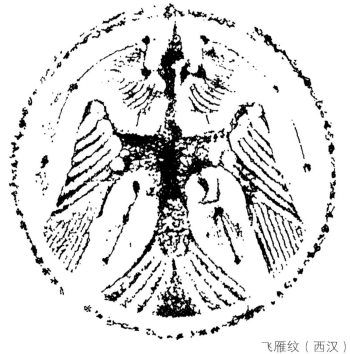

飞雁纹（西汉）
图案所属器物：瓦当
出处：陕西出土

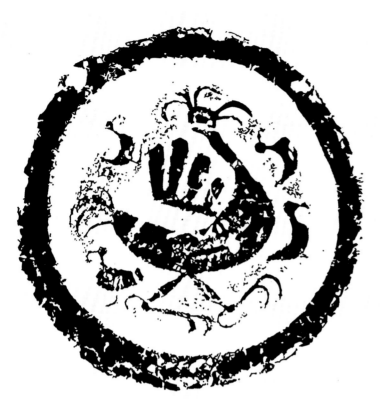

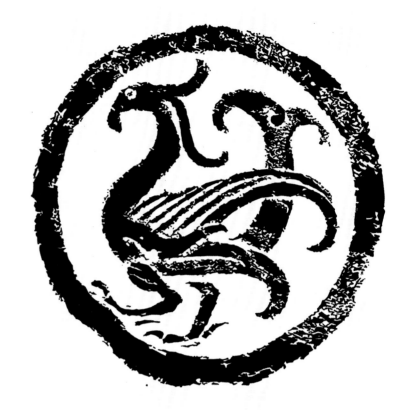

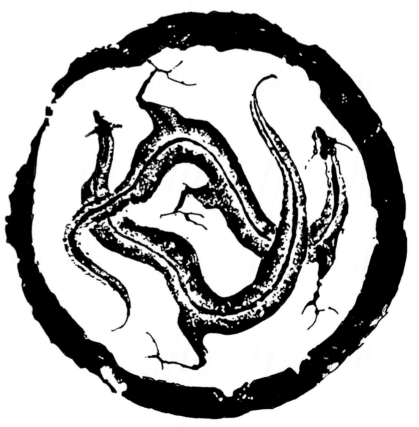

↑ 凤鸟纹（西汉）
图案所属器物：瓦当
出处：陕西出土

↗ 凤纹（西汉）
图案所属器物：瓦当
出处：陕西出土

→ 双龙纹（西汉）
图案所属器物：瓦当
出处：陕西出土

009

嘉四灵之建德——汉代四神纹

汉人的思想既有入世的一方面，也有出世的一方面。在既尊崇儒家思想又笃信"黄老学说"的汉代，统治者相信人世间的祸福吉凶上应天道。五行的相生相克，春生夏长、秋收冬藏的四季更迭，都按照冥冥中掌控一切的"道"来运行。顺应天道，则政治清明，天下太平。对宇宙自然的敬畏与对世间伦理道德的遵循，交织融合在一起，共同构成了汉代人的哲学与信仰。在努力建功立业，追求威仪、德行、权力的同时，汉代人更追逐永生的仙境，仰慕各种神灵，期望长生不死，得道升仙，时时祈祷神明的护佑。汉瓦当上经典的"四神纹"，就是在这样的时代背景下应运而生的装饰纹样。

四神纹为青龙、白虎、朱雀、玄武四种神兽，又称为四灵纹。四神的起源来自汉代人对星宿的崇拜。四神各自代表着天上位于不同方位的星辰。在东汉王充《论衡·物势论》中写道："东方木也，其星苍龙也；西方金也，其星白虎也；南方火也，其星朱鸟也；北方水也，其星玄武也。"当时的人对宇宙方位和自然物质有了一定的认知，又糅合了对想象中神明的形象化表现，故而创造出具有辟邪和吉祥含义的四种神兽形象。三国时期的曹植，在《神龟赋》中也写道："嘉四灵之建德，各潜位于一方。苍龙虬于东岳，白虎啸于西岗，玄武集于寒门，朱雀栖于南方。"这里就把四种神兽称为"四灵"。中国古代的天文学家，在观察天空中的星辰时，将可见到的星分为二十八组，分别属于东西南北不同的方位，称为二十八星宿，每七宿一组，分别以四灵命名：

东方青龙七宿为角、亢、氐（dī）、房、心、尾、箕（jī）；

北方玄武七宿为斗（dǒu）、牛、女、虚、危、室、壁；

西方白虎七宿为奎（kuí）、娄（lóu）、胃、昴（mǎo）、毕、觜（zī）、参（shēn）；

南方朱雀七宿为井、鬼、柳、星、张、翼、轸（zhěn）。

分布于东西南北的星宿中，众多星星排列形成了类似于龙、虎、鸟、龟蛇的形态。因此，四神纹的产生，是中国古人将天文、神话糅合在一起的产物，既有对宇宙自然的认知，又有形象化的浪漫想象。最终将抽象玄虚的认知与观念以具象生动的动物造型和纹饰表现出来，并形成了中国传统文化观念和中国传统装饰艺术中的重要组成部分。

四神纹瓦当——白虎（汉代）
西安博物馆藏

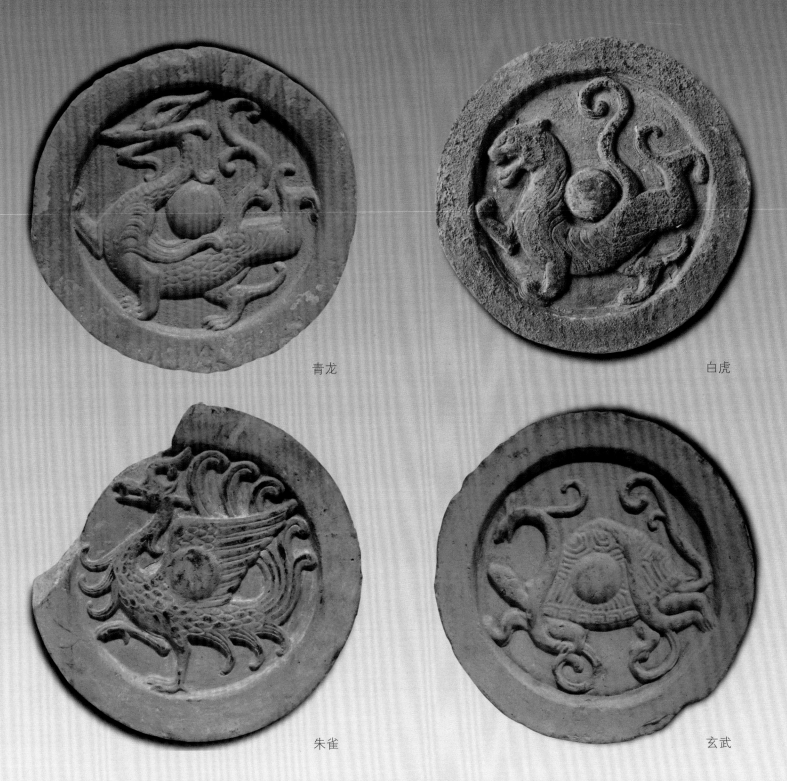

青龙　　　　　　　　　　白虎

朱雀　　　　　　　　　　玄武

王莽四神纹瓦当（西汉）
汉长安城南郊王莽九庙遗址出土
陕西历史博物馆藏

根据现有的古代文献，二十八星宿的形成记载可以溯源到商周时期。在现存的文物实物上，湖北随县战国曾侯乙墓出土的一件漆箱上，有完整的二十八星宿的名称。这说明，在春秋战国时期，二十八星宿的概念已经完备。而我们今天所见的以动物形象呈现的经典"四神纹"，在汉代达到鼎盛，并大量应用。在辟邪求福的观念影响下，加之道家对阴阳五行、风水方位的崇拜，四神纹被大量装饰于墓室的画像石、画像砖、壁画，铜镜、漆器、建筑的砖石、瓦当等，成为汉代流行的装饰题材。青龙、白虎、朱雀、玄武，也可称为这一时代最为经典的古兽形象。

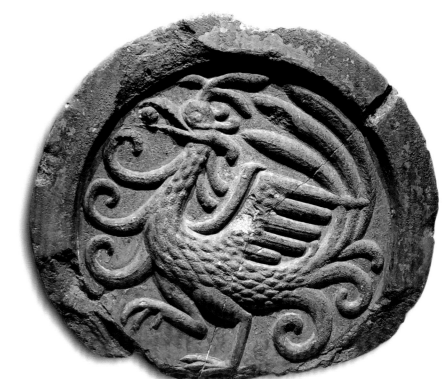

↑ 四神纹瓦当——朱雀（汉代）
西安博物馆藏

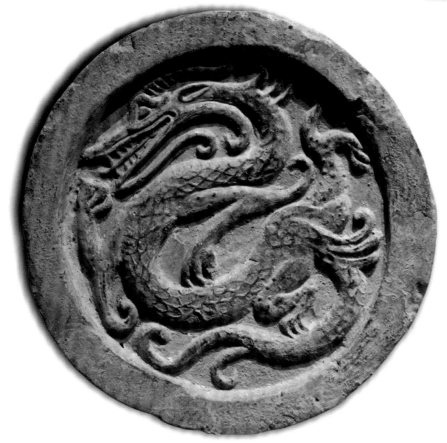

← 四神纹瓦当——青龙（汉代）
西安秦砖汉瓦博物馆藏

⬆ 朱雀纹（西汉）
图案所属器物：瓦当
出处：陕西出土

⬈ 玄武纹（西汉）
图案所属器物：瓦当
出处：陕西出土

➡ 玄武纹（西汉）
图案所属器物：瓦当
出处：陕西出土

◎ 四神透雕纹温酒炉

四神透雕纹温酒炉出土于陕西西安东郊国棉五厂西汉墓，现收藏于陕西省文物考古研究所。这套器皿是小型炭炉，上面是带长柄的椭圆形口的耳杯，下面是椭圆形的炭炉和承盘，炭炉的内部盛放炭火，古人用其来温酒加热。炭炉四面是镂空的装饰纹样，为代表辟邪和镇宅作用的青龙、白虎、朱雀、玄武四神兽。炭炉后面连接长方形曲柄。炉底下面的四足由侏儒造型的人物反手抬炉的动作构成装饰，与造型的结合十分巧妙合理。整套温酒炉设计既能上下分开又能合体使用，在功能和视觉效果上均独具匠心。

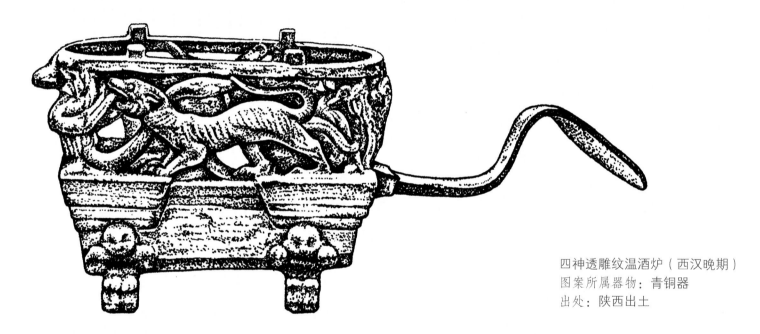

四神透雕纹温酒炉（西汉晚期）
图案所属器物：青铜器
出处：陕西出土

四神透雕纹温酒炉展开图

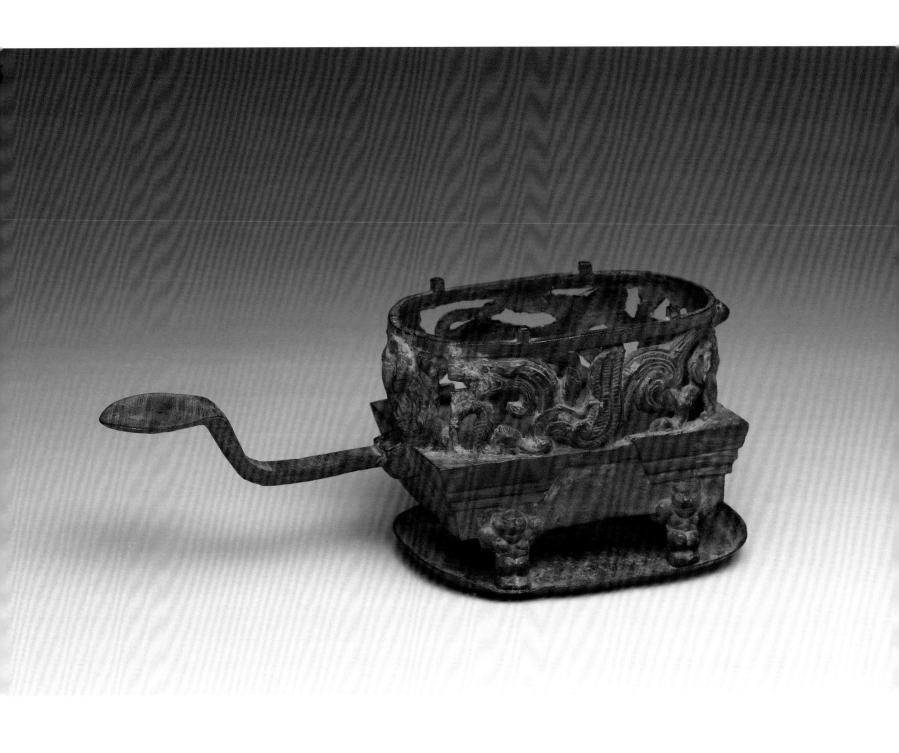

四神透雕纹温酒炉（西汉晚期）
图片来源：台北故宫博物院

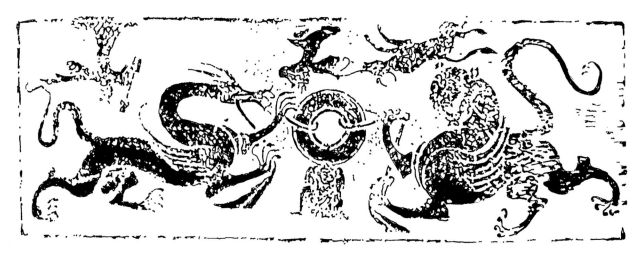

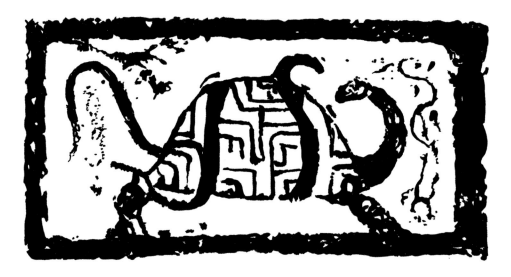

↗ 青龙白虎衔璧及牛郎织女纹（汉代）
图案所属器物：画像石
出处：江苏出土

→ 玄武纹（汉代）
图案所属器物：画像砖
出处：四川出土

↓ 四神纹（西汉晚期）
图案所属器物：四神透雕纹温酒炉青铜器
出处：陕西出土

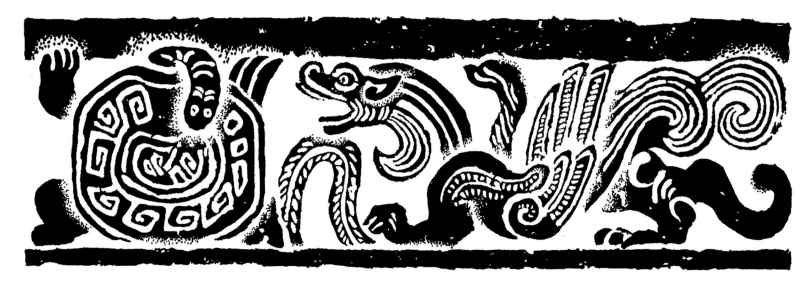

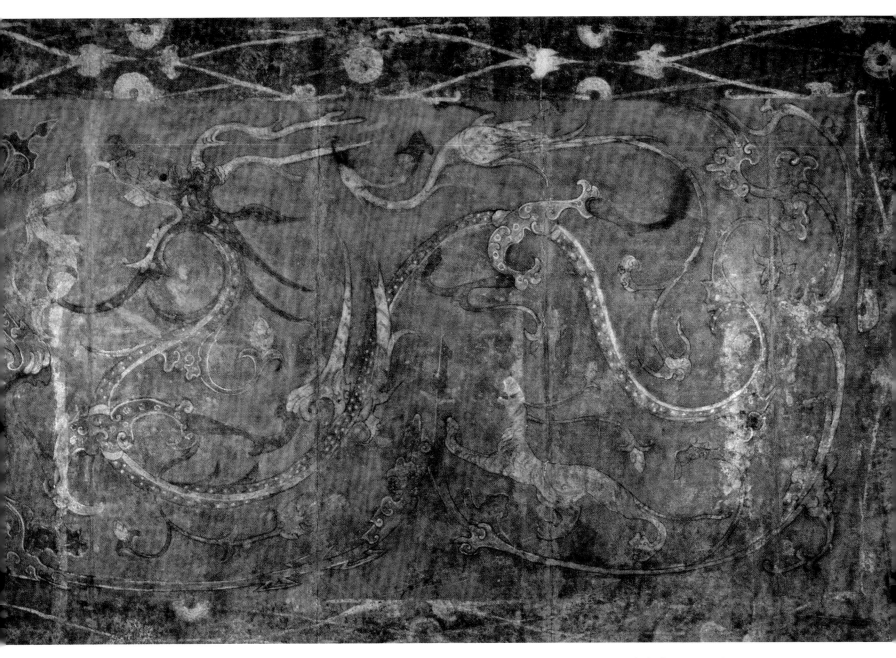

青龙壁画（西汉）
河南省永城市芒砀山柿园汉墓出土
河南博物院藏

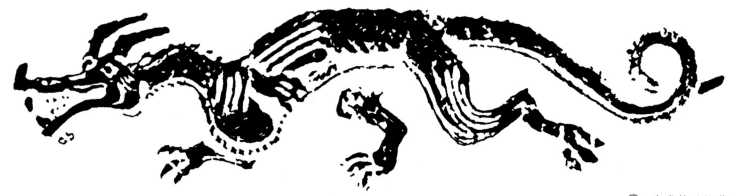

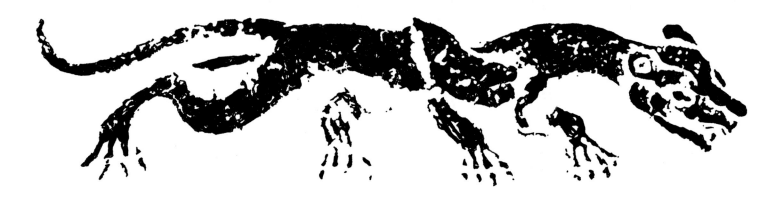

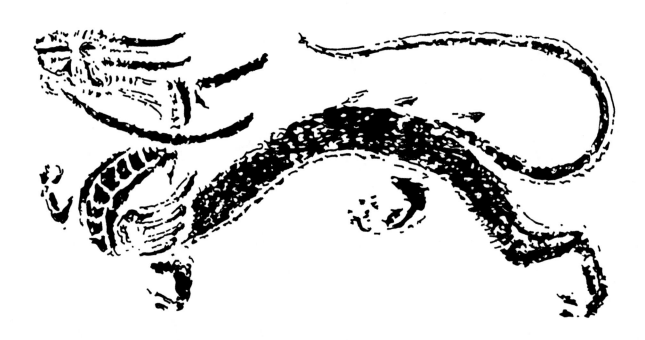

青龙纹（汉代）
图案所属器物：画像砖
出处：四川出土

白虎纹（汉代）
图案所属器物：画像砖
出处：四川出土

青龙纹（汉代）
图案所属器物：画像石
出处：四川出土

↑ 朱雀、白虎、云气纹（西汉中期）
图案所属器物：壁画
出处：河南洛阳西汉卜千秋壁画
墓出土

→ 朱雀衔珠穿璧纹（汉代）
图案所属器物：漆器，朱地彩绘
朱雀衔珠穿璧纹漆棺的棺头档
出处：湖南长沙汉墓出土

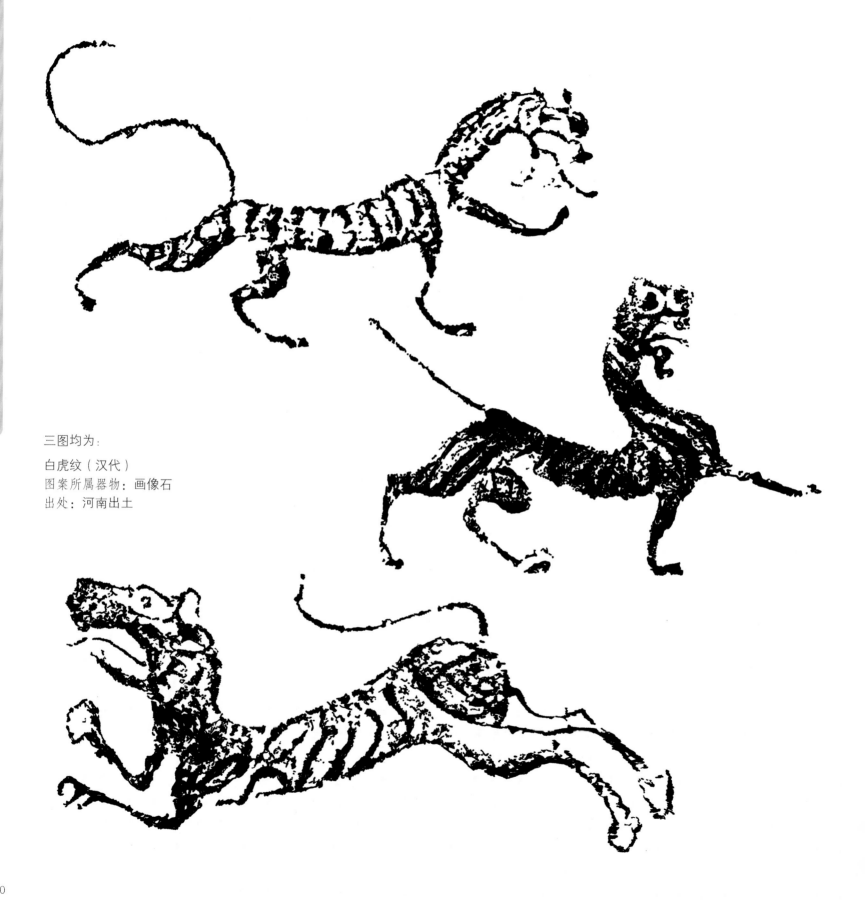

三图均为：

白虎纹（汉代）
图案所属器物：画像石
出处：河南出土

⬀ 白虎纹（汉代）
图案所属器物：画像石
出处：河南出土

➡ 白虎纹（汉代）
图案所属器物：画像石
出处：四川出土

⬇ 白虎纹（汉代）
图案所属器物：画像石
出处：河南出土

玄武纹（汉代）
图案所属器物：画像石
出处：四川出土

白虎纹（汉代）
图案所属器物：画像石
出处：河南出土

白虎纹（汉代）
图案所属器物：画像石
出处：河南出土

马纹

在秦汉的各类装饰艺术中，马是表现得格外普遍的一个动物题材。短暂的秦朝，留下了当时人们塑造马的各种精湛造型。如秦始皇陵出土的兵马俑中的陶马，以写实的手法表现得细致入微，结构、比例、大小与真马基本相等，栩栩如生。秦代的铜车马，造型也非常写实逼真。

秦始皇陵铜车马（秦代）
秦始皇陵西侧出土
陕西西安秦始皇帝陵博物院藏

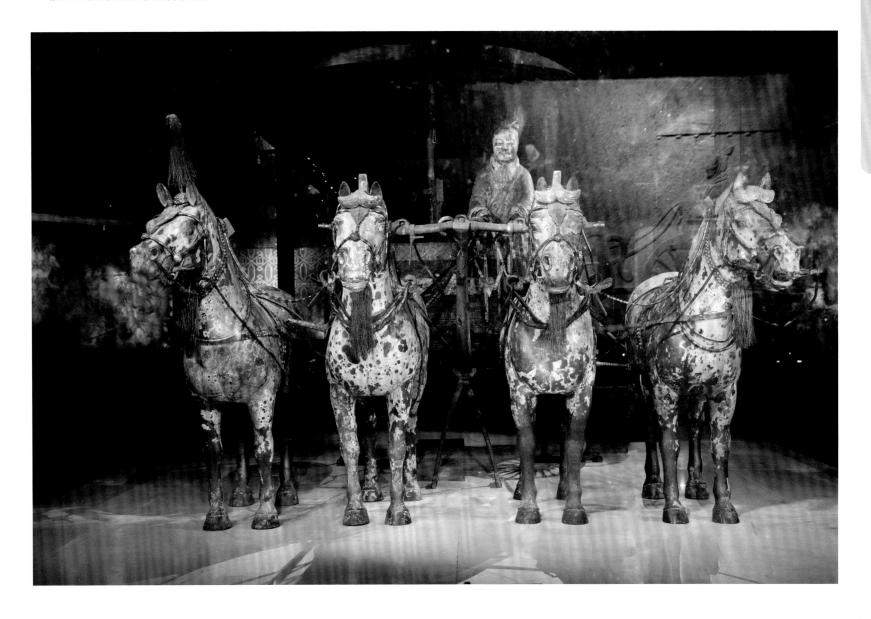

到了汉朝，人们更是特别喜爱和重视马，这一方面是因为马是日常生活中重要的交通工具，另一方面，优良的战马也是战争中将士们驰骋奔杀、取得胜利的关键。并且马在自然界中，也是特别优美矫健的动物。汉武帝统治时期，为了平定边乱，更好地抗击匈奴的侵略，朝廷曾多次派人到西域去寻求良马品种，寻到的良马有美称曰"天马""汗血宝马"。汉武帝曾作《天马歌》："太一贡兮天马下。沾赤汗兮沫流赭。骋容与兮跇万里。今安匹兮龙为友。"汉代的马和马车，除了作为乘骑的实用功能之外，还有社会身份、地位、等级的象征。因此，在汉代画像石、画像砖、墓室壁画中，都出现大量车马出行的装饰画面。能够修建规模较大的祠堂、墓室的，一般都是王公贵胄，车马出行的场面也正是他们在现实生活中奢侈排场的真实形象记录。另一方面由于画像石、墓室壁画这些装饰对象都与古代丧葬礼仪有关，车马也有着承载死者灵魂、渡灵魂升天的另一层含义。

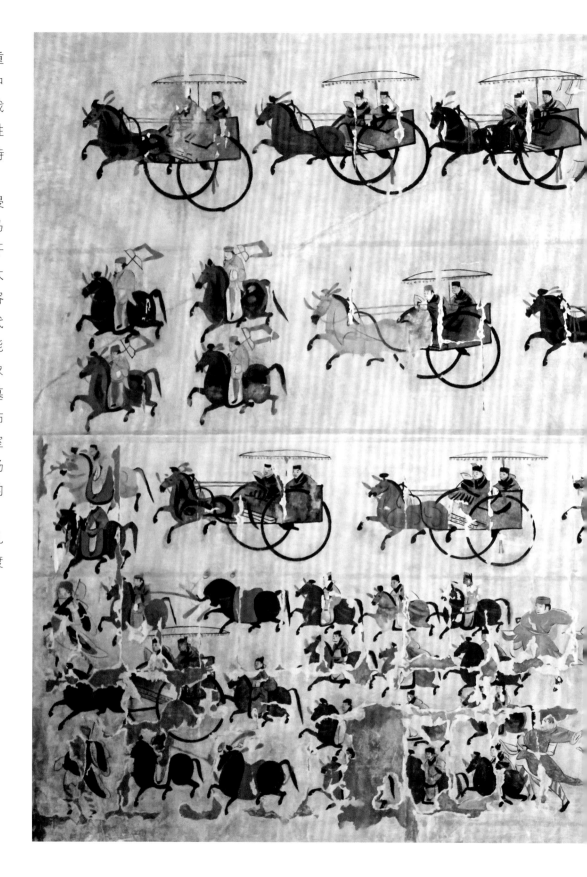

➡ 车马出行图（东汉）

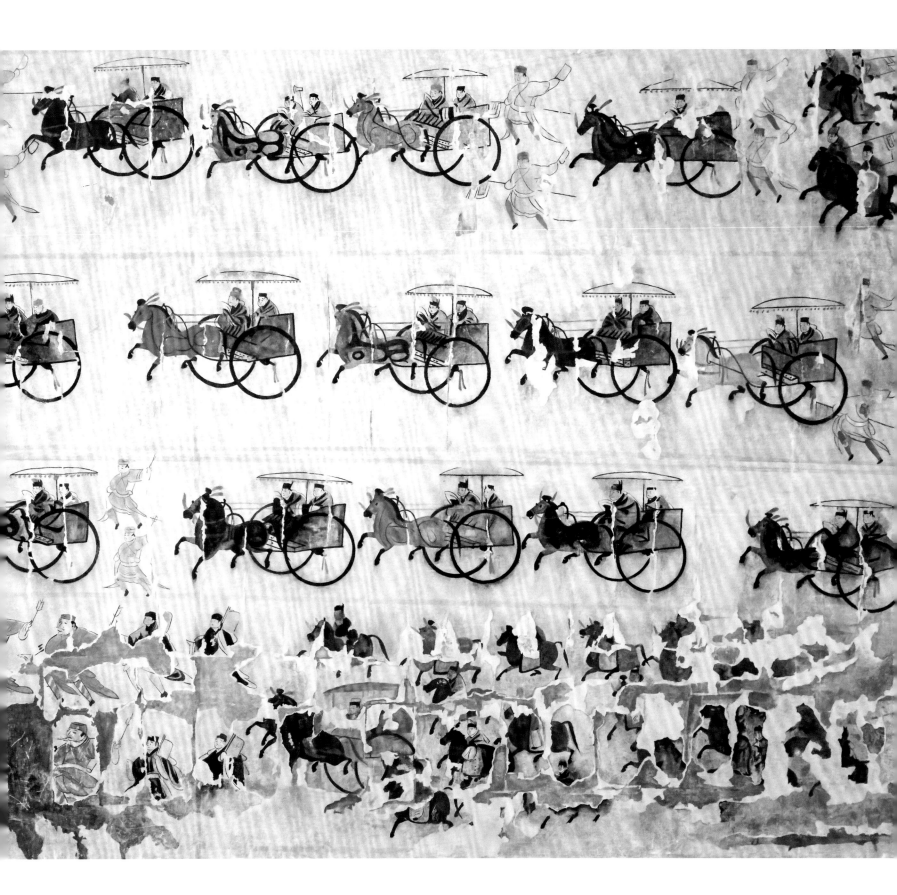

◎ 玉马首

汉玉马首高度14厘米，材质为新疆和田玉，中间有清晰的拼接痕迹，现藏英国维多利亚与亚伯特博物馆，被称为"流失海外的十大国宝玉器"。汉代开辟了举世闻名的"丝绸之路"，大量和田玉料自丝绸之路进入中国，优质的材料和精湛的雕工共同成就了玉器雕刻的卓越品质。此玉雕马首造型矫健丰腴，气魄雄壮，神态逼真，马首低垂蓄力，仿佛有随时飞奔之感，写实与意境兼备，是汉代玉器中的精品。

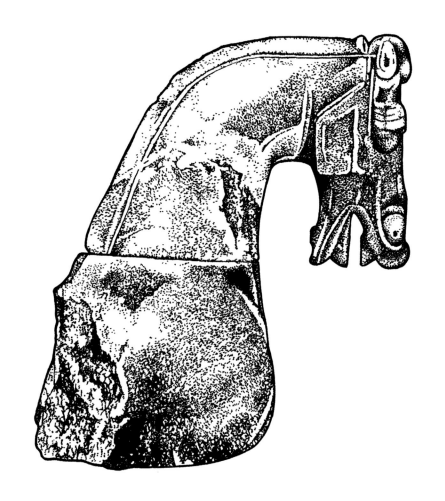

马纹（汉代）
图案所属器物：玉马首
出处：英国维多利亚与亚伯特博物馆藏

马纹（东汉）
图案所属器物：画像砖
出处：陕西出土

画像石的表现形式分阳刻（线条、块面凸出）和阴刻（线条凹进）两大类，或将两者结合。以线和面造型，将立体的物象化作平面装饰。因此画像石中的马，大多做侧面剪影化处理，马的造型身躯肥壮但不臃肿，四腿瘦削劲健，在写实的基础上进行了高度概括和适度的夸张变形，以形写神，变形取神，以求气韵生动。作为石刻艺术，汉画像石中的马具有一种质朴浑厚的味道，所谓"斫雕而为朴"。

⬇ ↘ 骑马者纹（汉代）
　　图案所属器物：画像石
　　出处：山东出土

➡ 马纹（汉代）
　图案所属器物：画像石
　出处：山东出土

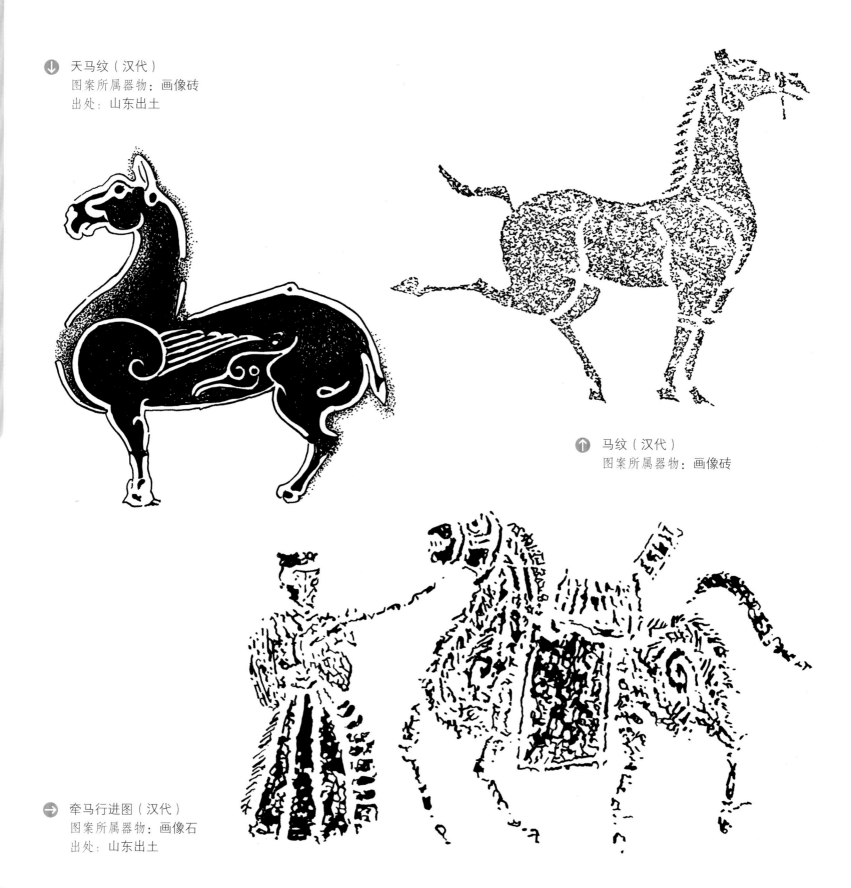

天马纹（汉代）
图案所属器物：画像砖
出处：山东出土

马纹（汉代）
图案所属器物：画像砖

牵马行进图（汉代）
图案所属器物：画像石
出处：山东出土

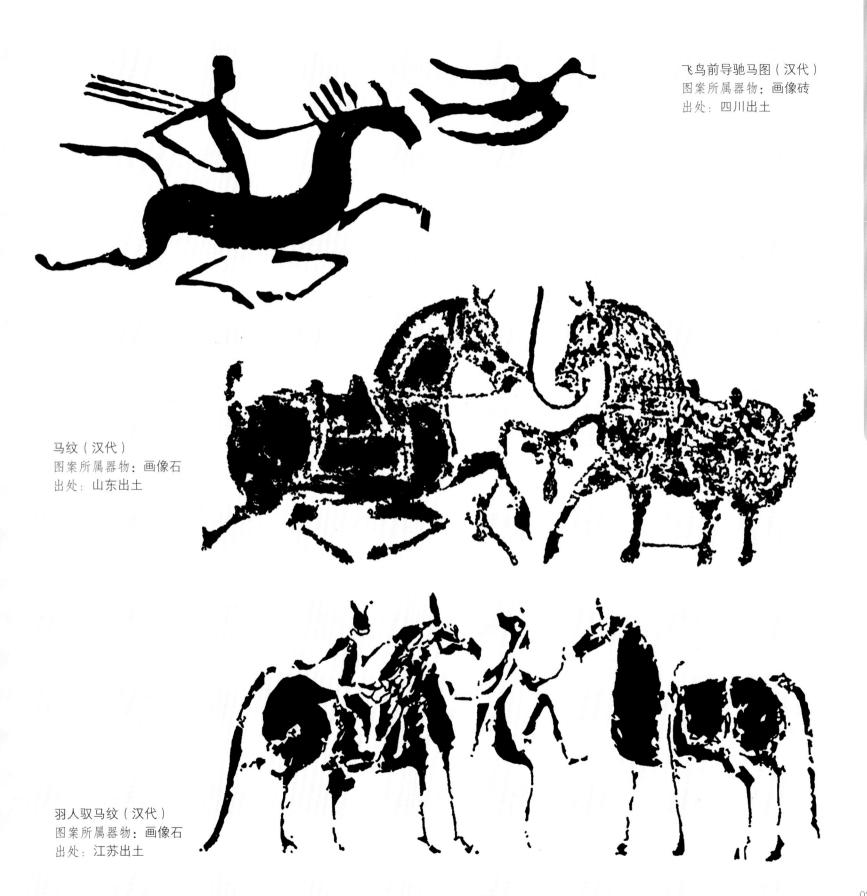

飞鸟前导驰马图（汉代）
图案所属器物：画像砖
出处：四川出土

马纹（汉代）
图案所属器物：画像石
出处：山东出土

羽人驭马纹（汉代）
图案所属器物：画像石
出处：江苏出土

◎ 画像砖与画像石的区别

秦汉时期两种重要的建筑装饰是画像石与画像砖，砖石上的图像也被称为"汉画"。

画像砖一般用来修筑墓室。其制作方法是先制作砖坯，以印模在砖面上拓出纹样，也有的画像砖是用颜料在砖面上绘制出各种图像。

画像石一般是以石灰石或者红砂石为材料在石面上施以浅浮雕和线刻。画像石多用于墓室祠堂、石棺、石阙、石碑等石质建筑中，是与祭祀和丧葬礼仪紧密结合的艺术。

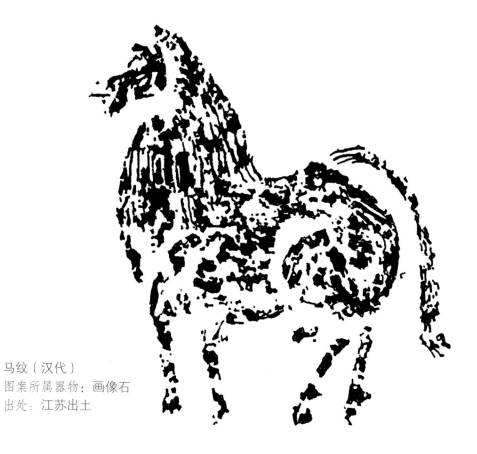

马纹（汉代）
图案所属器物：画像石
出处：江苏出土

马纹（汉代）
图案所属器物：画像砖
出处：河南出土

马纹（汉代）
图案所属器物：画像砖
出处：河南出土

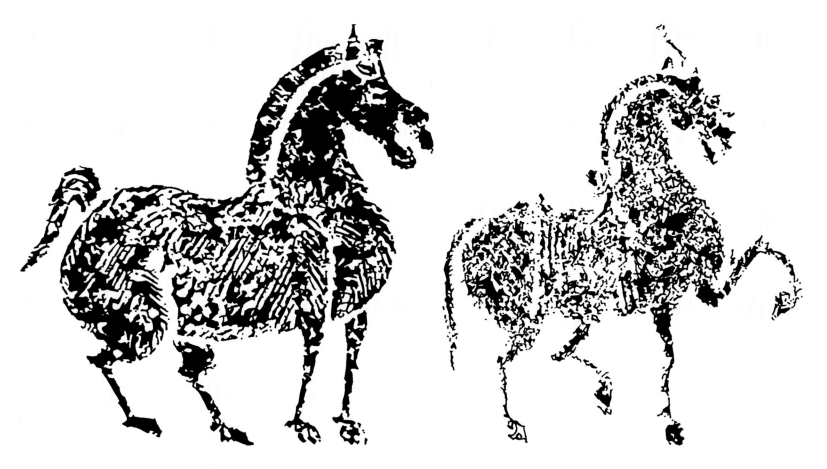

马纹（汉代）
图案所属器物：画像石
出处：山东出土

马纹（汉代）
图案所属器物：画像石
出处：江苏出土

马纹（汉代）
图案所属器物：画像砖
出处：四川出土

◎ 铜奔马

汉代金属装饰艺术品中也有精妙绝伦的马的造型。如甘肃武威雷台东汉墓出土的马踏飞燕青铜雕塑，骏马矫健奔腾，三足腾空，一足踏着一只疾飞的鸟儿，突出了"天马行空"的主题，是一件融合了现实主义和浪漫想象力的优秀作品。

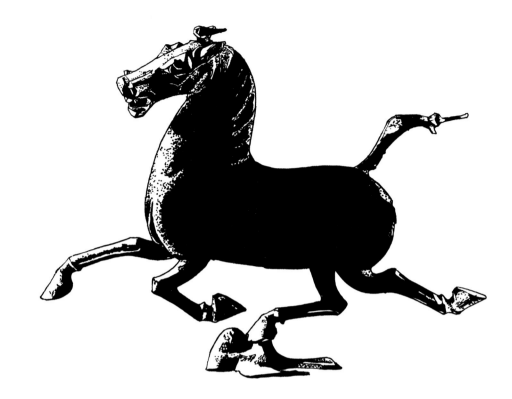

→ 奔马纹（东汉）
图案所属器物：青铜器
出处：甘肃出土，甘肃省博物馆藏

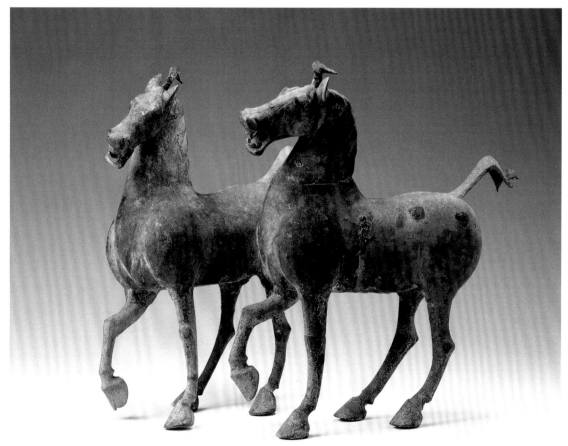

→ 铜从骑（东汉）
甘肃武威雷台汉墓出土
甘肃省博物馆藏

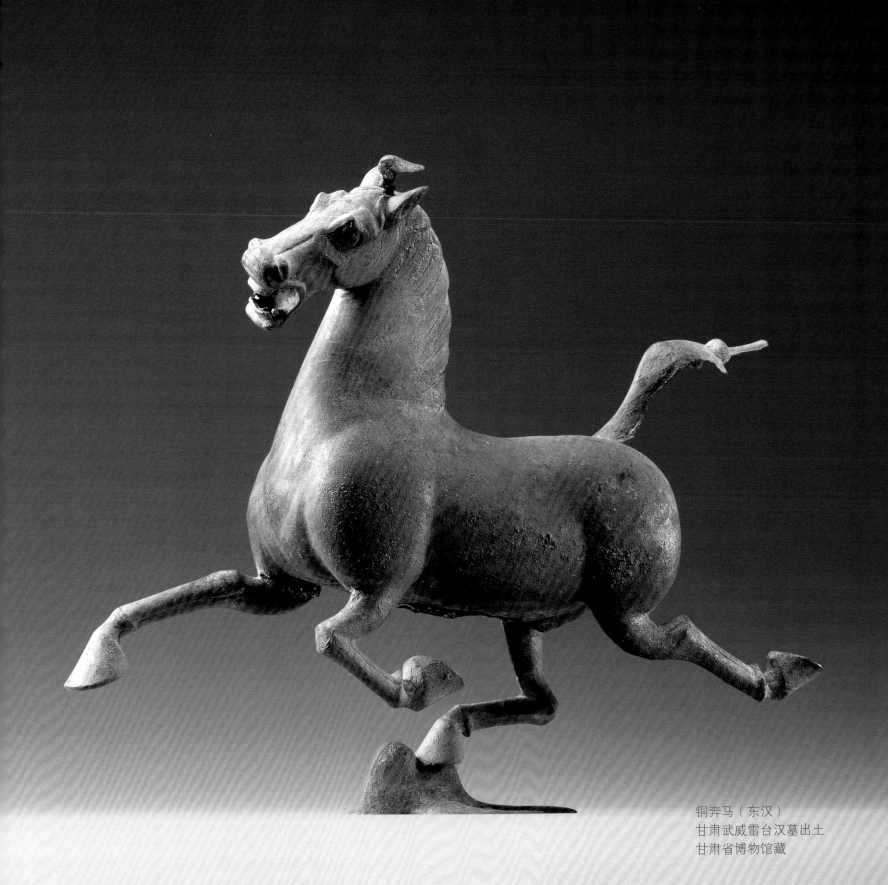

铜奔马（东汉）
甘肃武威雷台汉墓出土
甘肃省博物馆藏

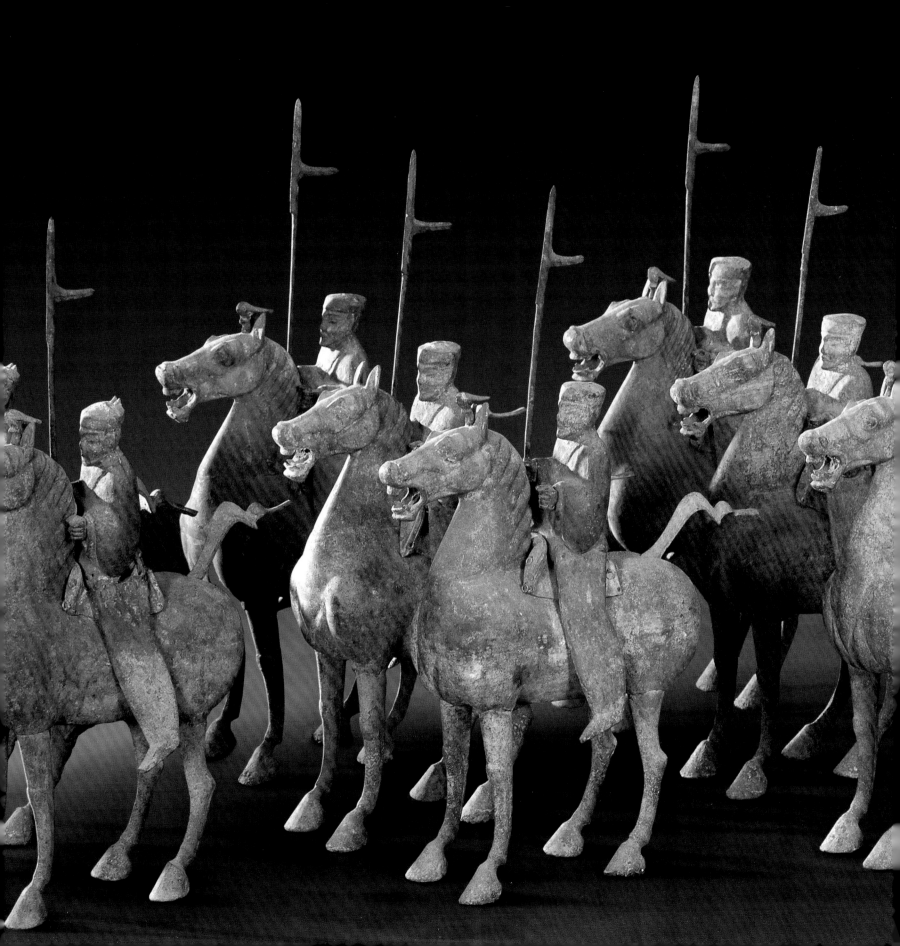

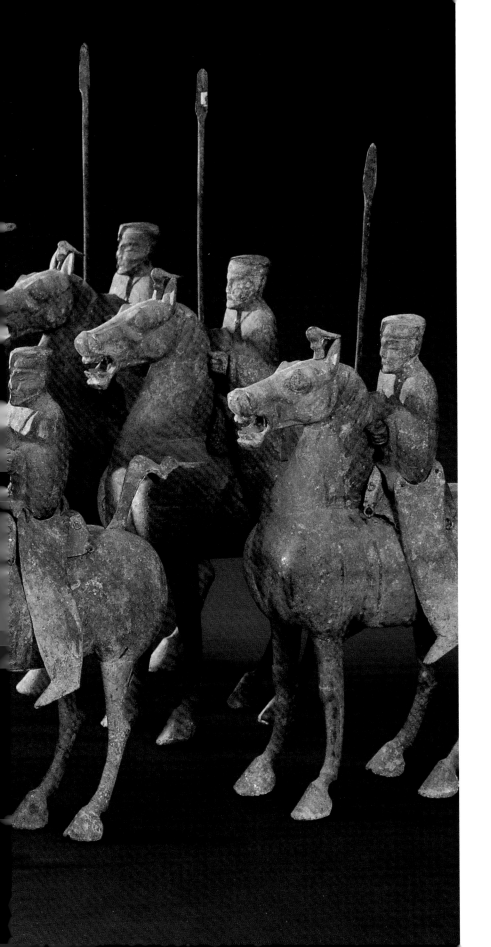

铜车马仪仗俑队（东汉）
甘肃武威雷台汉墓出土
甘肃省博物馆藏

在汉代石刻艺术中，不仅平面浮雕的画像石以浑朴敦厚为特色，立体圆雕的石刻也以同样简练浑厚的艺术风格呈现。如著名的西汉名将霍去病墓的石雕装饰，就充分体现出质朴雄浑的艺术魅力。霍去病英年早逝，为了纪念和表彰他的卓越战功，汉武帝在自己的陵寝茂陵东侧为霍去病修筑坟墓，巨大的墓冢形如祁连山，墓周围广植林木，其间布设多种巨型人兽石雕作为墓地装饰。墓前石雕现存16件，有人、兽食羊、卧牛、人抱兽、卧猪、跃马、马踏匈奴、卧马、卧虎、鱼、蛙等。霍去病墓石雕充分利用石材原有的自然形态，依石拟形，采用了线雕、圆雕和浮雕相结合的手法，材料选择和雕刻手法密切配合，稍加雕琢求其神似。造型简练、夸张、概括、写意，突出对象的神态和动感，远望如石，近看有形，风格粗犷古朴、气势豪放。在作为群雕的整体布局安排上，形成一个有主有次、中心突出、具有内在联系的整体，并具有象征含义。

霍去病墓石雕群像中，最突出的主题仍然是马。以"马踏匈奴"为主题雕像，其余动物则围绕这一主题，象征性地表现战斗的激烈残酷、将士的英勇无畏。"马踏匈奴"主像用艺术象征的手法，概括了霍去病一生抗击匈奴的丰功伟绩。石马昂首挺立，气宇轩昂，腹下雕有被踏翻在地、仰面挣扎的匈奴敌酋，其艺术创作充分体现出大汉王朝的精神气质。

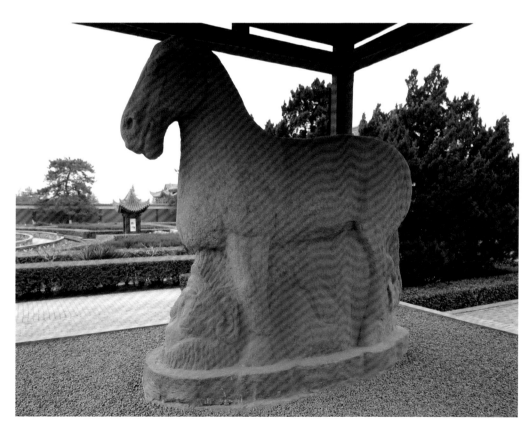

霍去病墓石雕"马踏匈奴"（西汉）
陕西兴平茂陵博物馆藏

羊纹、牛纹

与马的矫健奔腾不同，另外两种在汉代装饰艺术中经常表现的动物——牛和羊，则以稳重和温驯的形态与动态出现在各类装饰中，尤其是结合了实用功能和艺术审美的动物形铜灯，更是这一时期动物造型的佳作。汉代的铜器以生活日用品为主，多使用鎏金和金银错工艺进行装饰。常见的日用铜器品种有铜灯、货币、带钩、铜镜、铜炉、贮贝器、铜鼓等。铜制的灯具在战国就已经出现，

到汉代铜灯制作工艺达到鼎盛。此时铜灯的样式有盘形灯、虹吸灯、筒形灯、吊灯等。灯的造型往往做成各种动物形象，动物特征鲜明，形态整体，与灯的结构和使用功能浑然一体，运用了巧妙匠心的设计。西汉铜灯中，以羊为造型的也有很多。在古代，"羊"通"祥"字，有吉祥如意的内涵。铜灯表现羊形，往往用卧姿。羊身丰满浑圆，羊首微昂，神态温顺中又不失雍容庄重，充分体现"吉祥"的主题。羊的背部与器身是分为两部分铸造的，羊背部设计成一个可以开合的盖子，盖子一头有机关与颈部相连，盖子另一头接近羊臀部的位置有一个小小的提钮。使用时，提起提钮并向上翻，羊的背部便翻转过来由盖子变成了盘子，恰好端端正正地顶在羊头上。灯盘里盛放油脂，点燃照明。熄灭灯盏以后，残余的油脂会通过灯盘一侧专门设计的流口流入铜羊中空的腹内，将灯盘再折回羊背，盖上羊身。

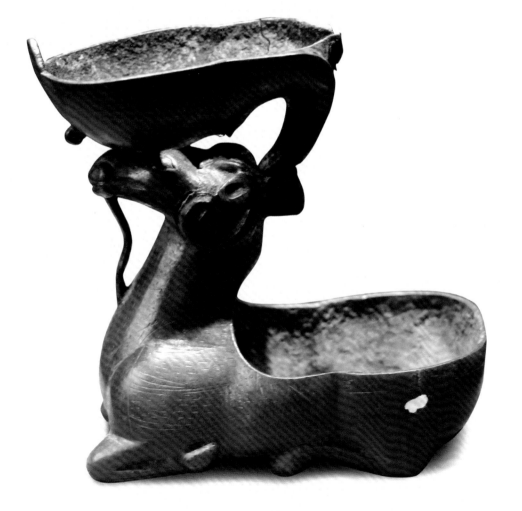

錯金银羊形灯（汉代）
西宁市湟中县鲁沙尔镇老幼堡村征集
湟中县博物馆藏

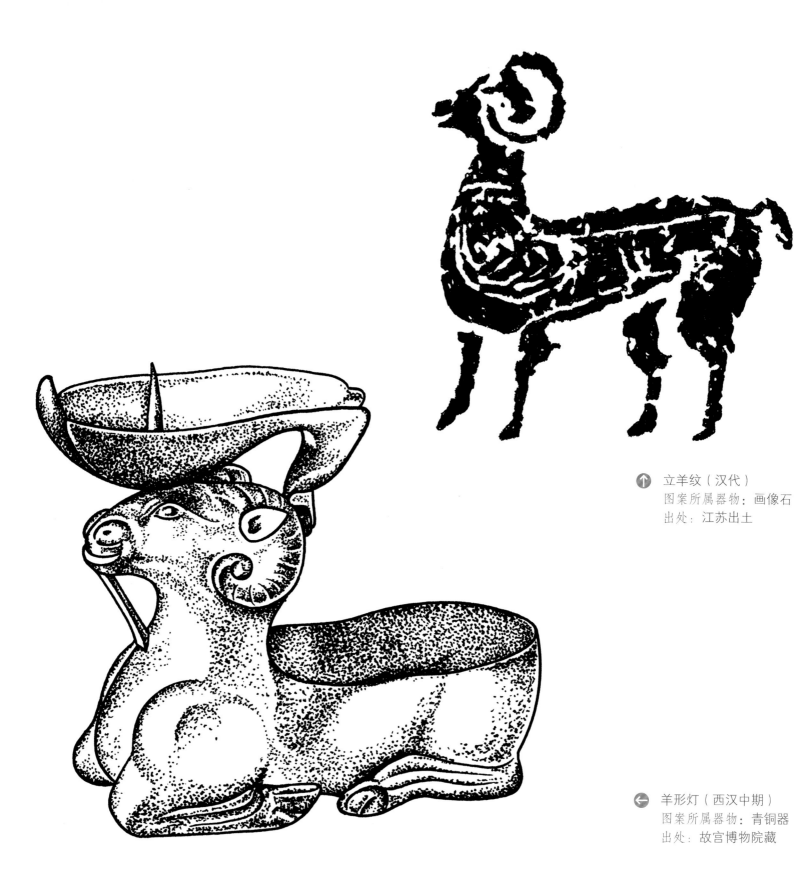

⬆ 立羊纹（汉代）
图案所属器物：画像石
出处：江苏出土

⬅ 羊形灯（西汉中期）
图案所属器物：青铜器
出处：故宫博物院藏

羊形铜镇（汉代）
图片来源：台北故宫博物院

← 树下神人乘羊图（汉代）
图案所属器物：画像石
出处：江苏出土

↑ 行羊纹（汉代）
图案所属器物：画像砖
出处：四川出土

五图均为：

羊头纹（汉代）
图案所属器物：画像石
出处：山东出土

鎏金山羊纹（西汉）
图案所属器物：铜器
出处：广西出土

羊头纹（汉代）
图案所属器物：画像石
出处：山东出土

◎ 错银铜牛灯

　　汉代工匠将器物使用功能与器物造型结合得如此完美，表现得如此精妙，令今人亦难以企及并赞叹不已。在西汉时期的铜制灯具中，以牛为造型的灯也非常流行。今天我们看到的比较经典的铜牛灯，多出土于江苏、湖南一带。其中造型最为精致，装饰最为考究的一件，便是收藏于南京博物院的东汉"错银铜牛灯"。此灯出土于江苏扬州邗江东汉墓。灯的下部塑造成一头敦厚健壮的牛形，牛颈粗壮，牛头微低，一对巨大锐利的牛角威风凛凛。牛的身躯浑圆，四足适当缩短，使灯的底座重心更加稳定。牛背中心处安装着圆筒形的灯盏和灯罩，灯罩为两片，可以转动开合，罩面装饰菱形格状镂孔。镂空的设计是为了透光，达到照明的功能，而可开合的机关，可以起到调整光线照射方向和光的强弱的作用。牛头上有一弯管与灯罩相连在一起。通过管子，灯罩里油脂燃烧产生的烟，可以被吸入中空的牛腹内，避免了对空气的污染。整个牛灯的牛身、灯座和顶盖三部分均可拆卸，方便清洗污渍。古代匠人在设计制作这件铜牛灯的时候，从方方面面考虑并实现了使用功能的方便与完善。在功能性得到满足的基础上，灯的造型和装饰花纹也十分精美，在视觉上赏心悦目。装饰上运用了精湛的错金银工艺，在牛身通体装饰错银花纹。错金银工艺在春秋战国时就已经产生和流行，战国时已有很多精美绝伦的错金银工艺品。从这件牛灯的纹样来看，以云气纹为主，线条流畅，飞扬飘逸，构图完美而均匀，做工精致而细丽，银色的花纹典雅而华贵。说明东汉时期，错金银工艺也并未式微，而是在传承中继续发展。

⬇ 错银铜牛灯（东汉）
图案所属器物：青铜器
出处：江苏出土，南京博物院藏

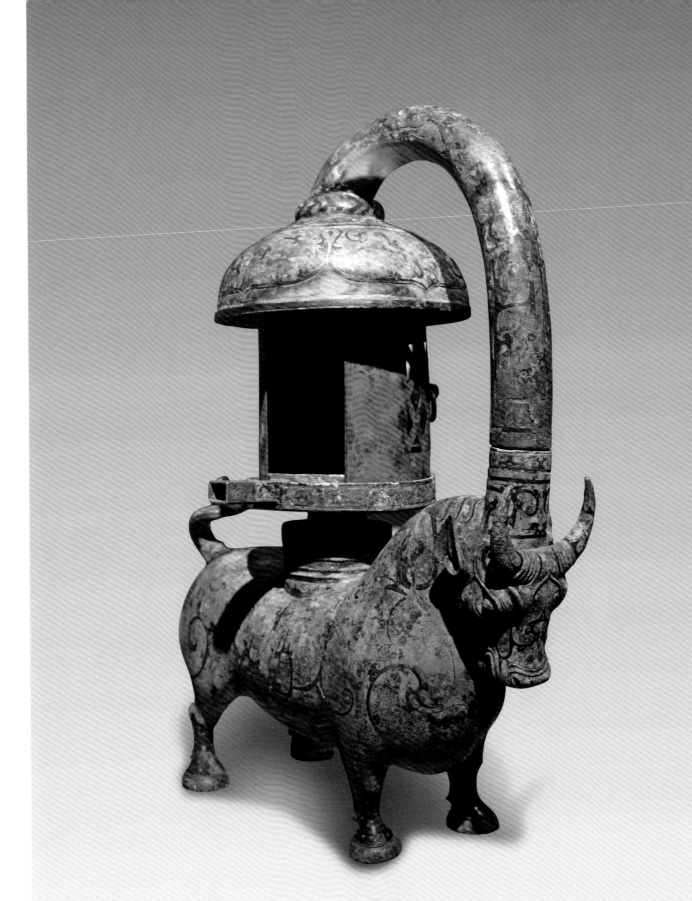

错银铜牛灯（东汉）
江苏邗江东汉墓出土
南京博物院藏

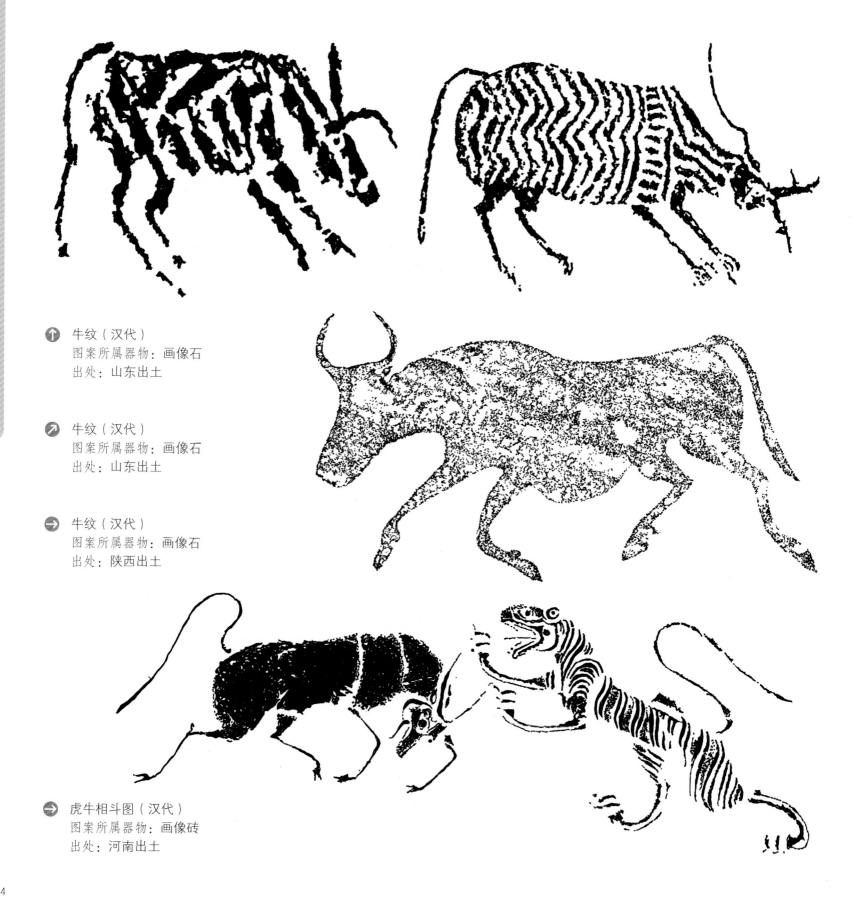

↑ 牛纹（汉代）
图案所属器物：画像石
出处：山东出土

↗ 牛纹（汉代）
图案所属器物：画像石
出处：山东出土

→ 牛纹（汉代）
图案所属器物：画像石
出处：陕西出土

→ 虎牛相斗图（汉代）
图案所属器物：画像砖
出处：河南出土

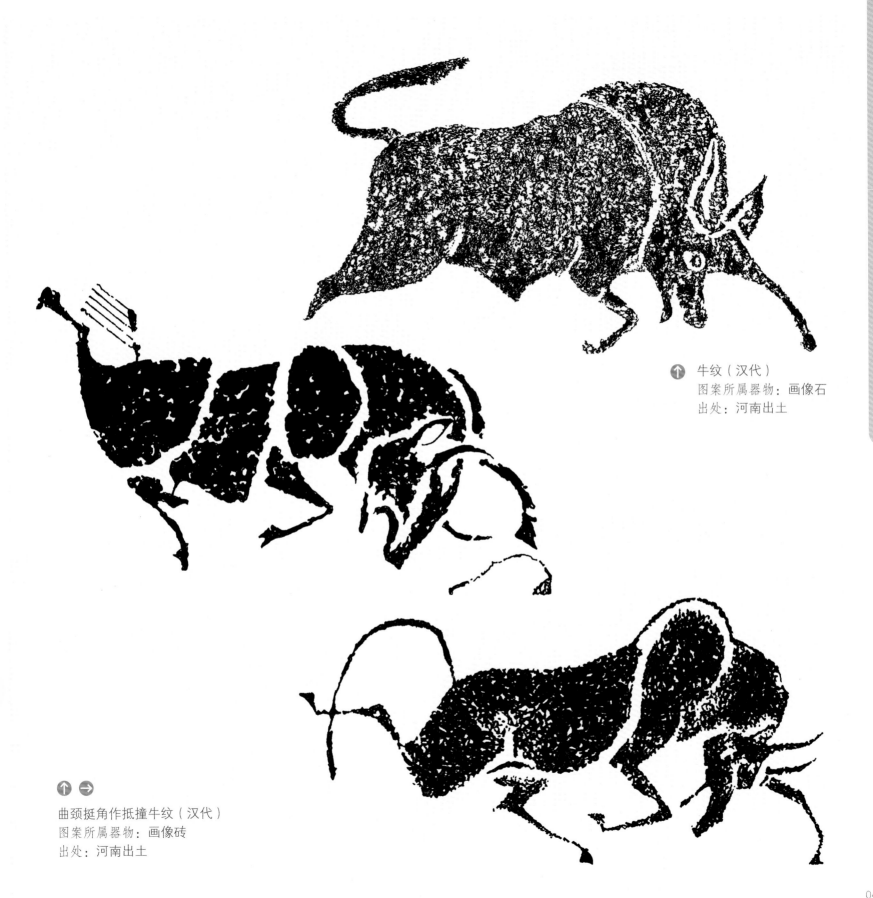

牛纹（汉代）
图案所属器物：画像石
出处：河南出土

曲颈挺角作抵撞牛纹（汉代）
图案所属器物：画像砖
出处：河南出土

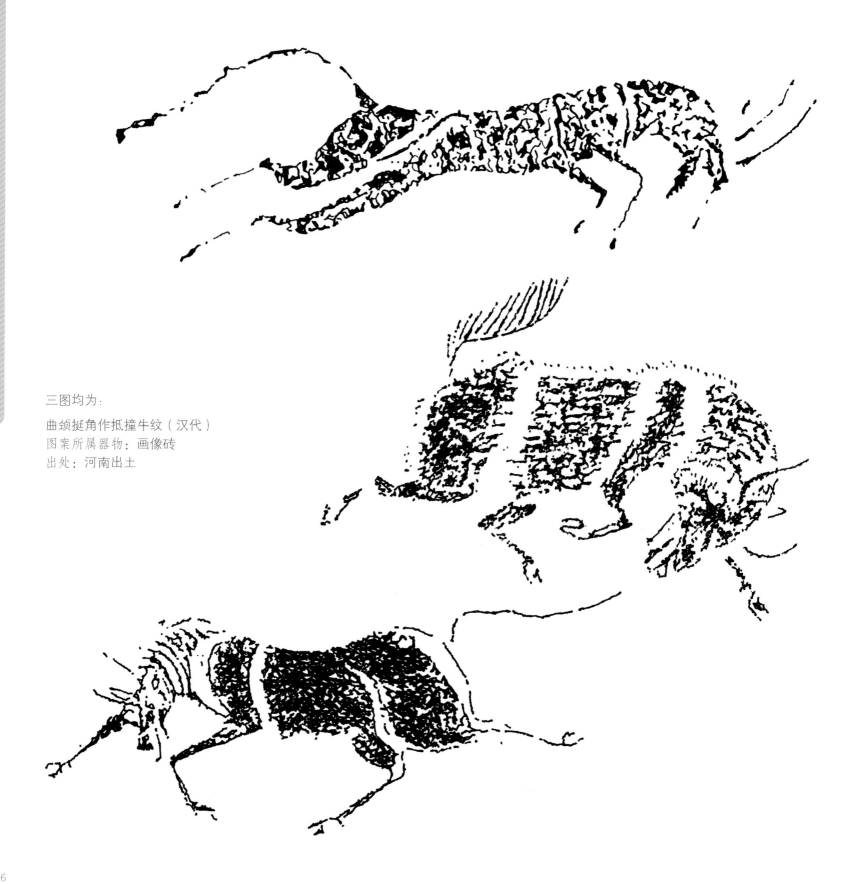

三图均为：

曲颈挺角作抵撞牛纹（汉代）
图案所属器物：画像砖
出处：河南出土

◎ 河南南阳画像砖牛纹

　　河南南阳画像砖上的牛纹的表现技法有高浮雕、阳刻线、阴刻线三种，呈现出较强的立体空间感，线条流畅且造型凝练，画面结构均衡。此画像砖图案选取牛运动中的瞬间来表现，以形写神，简约概括的形象传达出古朴刚劲的韵味。运用古拙的线条和块面、夸张的造型表现出动态感、力量感。

三图均为：

曲颈挺角作抵撞牛纹（汉代）
图案所属器物：画像砖
出处：河南出土

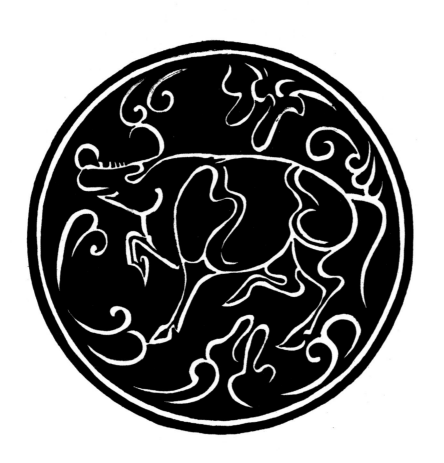

牛纹（汉代）
图案所属器物：漆器，牛纹
漆盘的内底图案
出处：湖南长沙汉墓出土

两牛相斗纹（汉代）
图案所属器物：画像石
出处：河南出土

龙纹

汉代装饰艺术中充满了奇伟瑰丽的想象，呈现出浪漫奔放的艺术品格。汉代人崇尚修仙，期望长生不死、得道飞升的思想，反映在艺术作品中，描绘了很多想象中的天界、仙境的场面。在这些场景中，有西王母、东王公、风神、雨伯、羽人等神仙，也有伴随在神仙左右的各种奇异瑞兽。在云气缭绕中，仙人神兽飞腾缥缈，营造出人们想象中脱离尘俗、超越生死的仙境。汉代想象中的神兽形象出现得非常频繁，一般装饰于墓室和祠堂画像砖石、墓室壁画、丧葬礼仪中的帛画、漆棺、铜器中的博山炉、车马饰品等等对象上。

龙作为神异形象，发展到汉代，也具有"大汉风采"，这种造型风格是在继承前代龙纹的基础上逐渐形成的。战国时期，龙的形象就有着在丧葬礼仪中引魂升天的含义。如战国楚墓中出土的著名帛画作品《人物龙凤图》《人物御龙图》中，龙的形象即寓意着引导死者灵魂升入天界。到了汉代，飞龙引魂的意义仍然延续在丧葬礼仪中。如马王堆一号西汉墓出土的汉代最具代表性的帛画《升天图》，描绘了墓主人长沙国丞相轪侯利仓之妻辛追的魂灵升天的

场景。画面上部绘日、月、龙及人首蛇身的女娲，象征天国。日中有金乌，月中有蟾蜍，另有仰首而鸣的仙鹤。天国的门口，绘有神人、神兽守卫。帛画中部则描绘了墓主人的形象和生活场景，表现墓主人在仆人和使女的跪迎簇拥下向天界冉冉飞升。下面为厅堂场景，表现众人为即将升入天界的墓主人设宴送别。画的下部绘一神人双手托举大地，又画有鱼龙之类，描绘的是黄泉地狱。整个画面跨越了天、地、人间的不同时空。帛画的复杂内容和宏大场面显示出绘画者丰富的想象力和高超的创造力。线条运用均匀、流畅有力。色调以红、黑为主，间以石绿、石青、石黄、朱砂等颜色，色泽艳丽，或平涂，或渲染，富丽厚重。画中表现了许多想象中的奇异动物，其中最突出的就是龙的形象。帛画中龙形出现在两个部位，一是在画面上方的天门两侧，各有一条巨龙蟠虬，龙首高昂，张口怒目，似在守卫神圣的天界入口；另一处龙形也是左右对称式构图，自天门以下，两条巨龙一左一右背向，垂直伸展开身躯，贯穿了画面中部，龙尾直达表现地下黄泉的画面底部，龙身的中部，互相交缠并穿过一块玉璧。

马王堆汉墓帛画《升天图》（西汉）
湖南长沙马王堆汉墓 1 号墓出土
湖南省博物馆藏

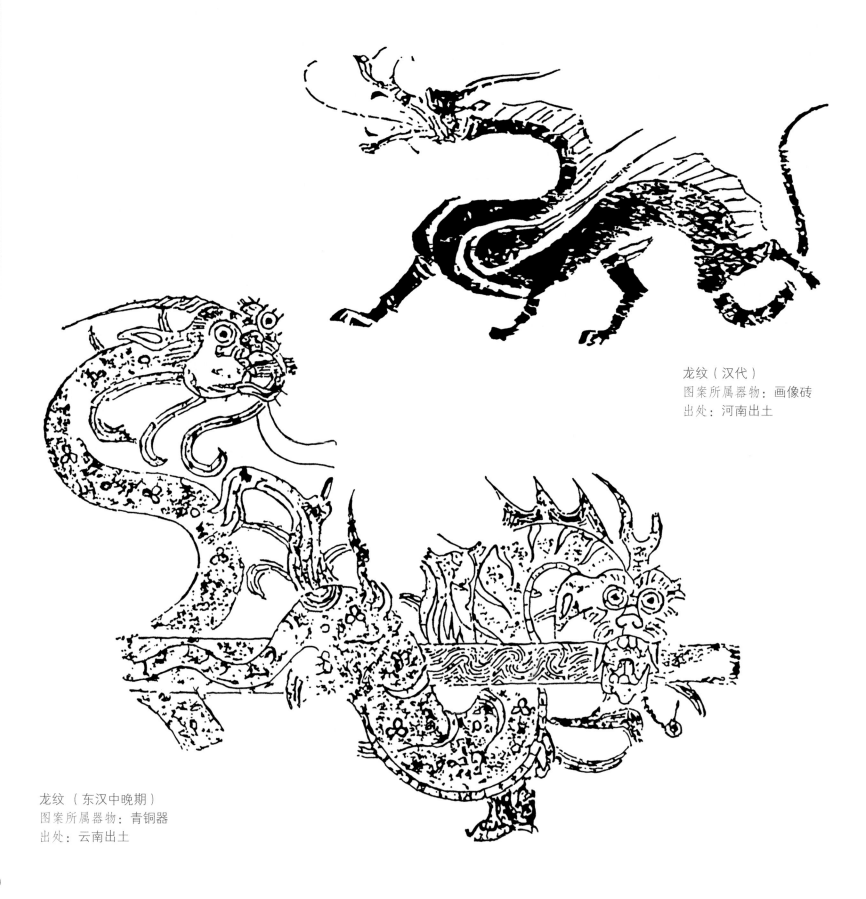

龙纹（汉代）
图案所属器物：画像砖
出处：河南出土

龙纹（东汉中晚期）
图案所属器物：青铜器
出处：云南出土

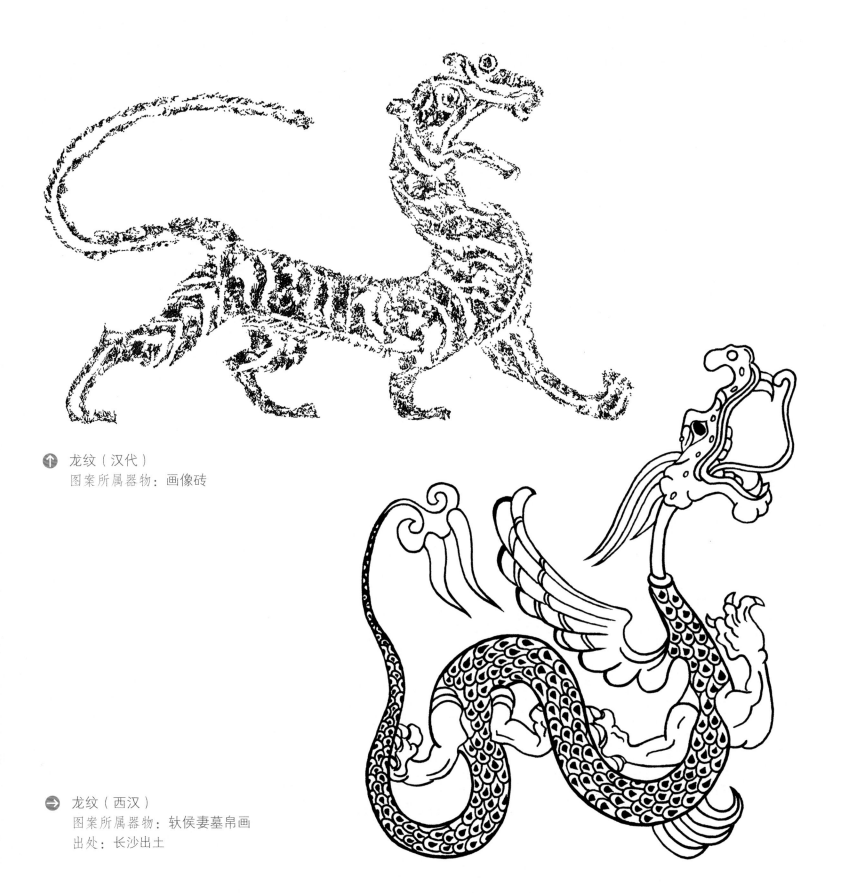

↑ 龙纹（汉代）
图案所属器物：画像砖

➡ 龙纹（西汉）
图案所属器物：轪侯妻墓帛画
出处：长沙出土

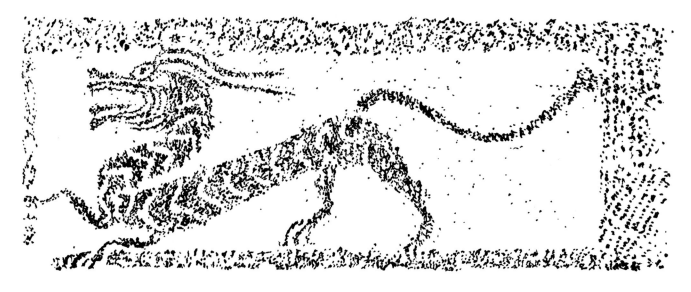

↑ 龙纹（汉代）
图案所属器物：画像砖
出处：山东出土

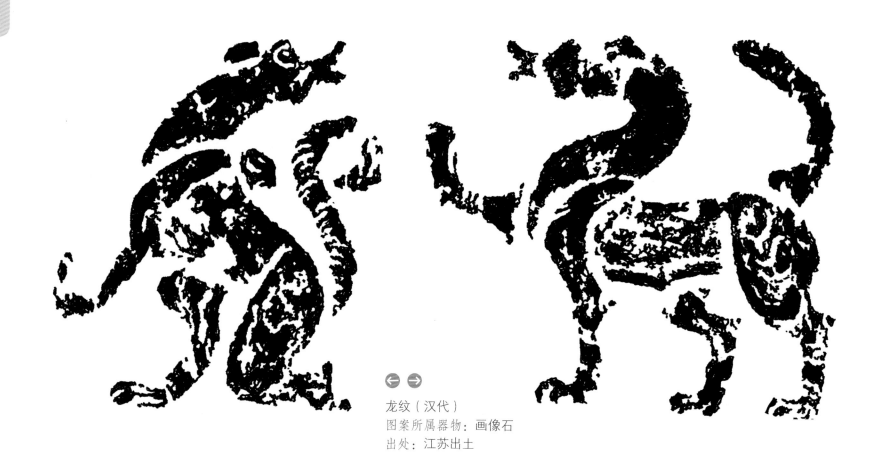

← →
龙纹（汉代）
图案所属器物：画像石
出处：江苏出土

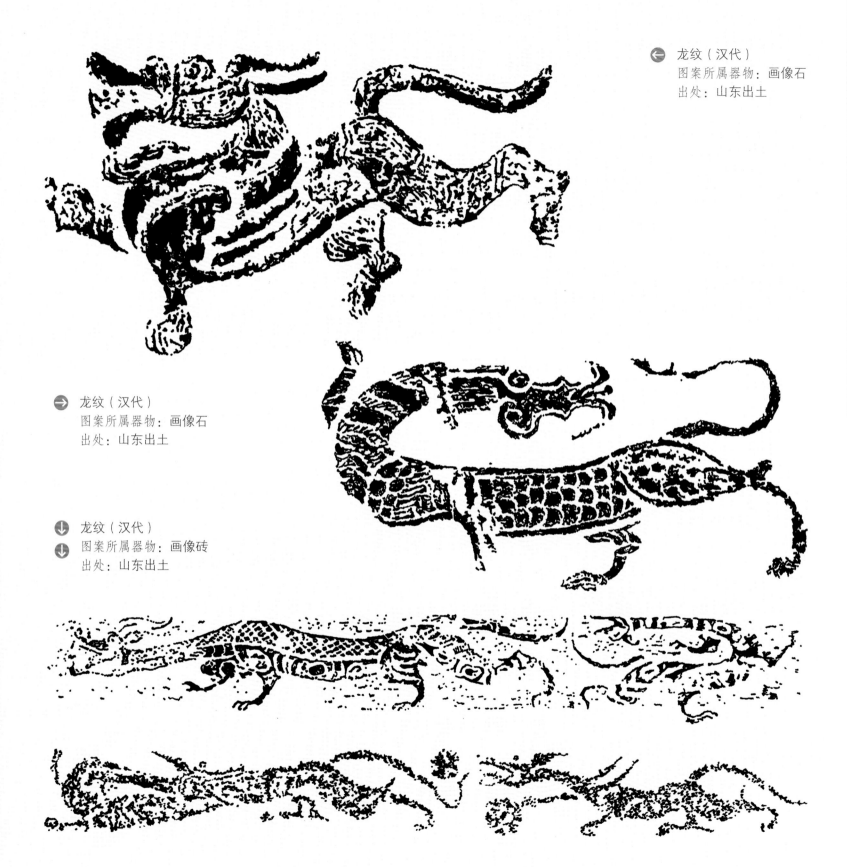

龙纹（汉代）
图案所属器物：画像石
出处：山东出土

龙纹（汉代）
图案所属器物：画像石
出处：山东出土

龙纹（汉代）
图案所属器物：画像砖
出处：山东出土

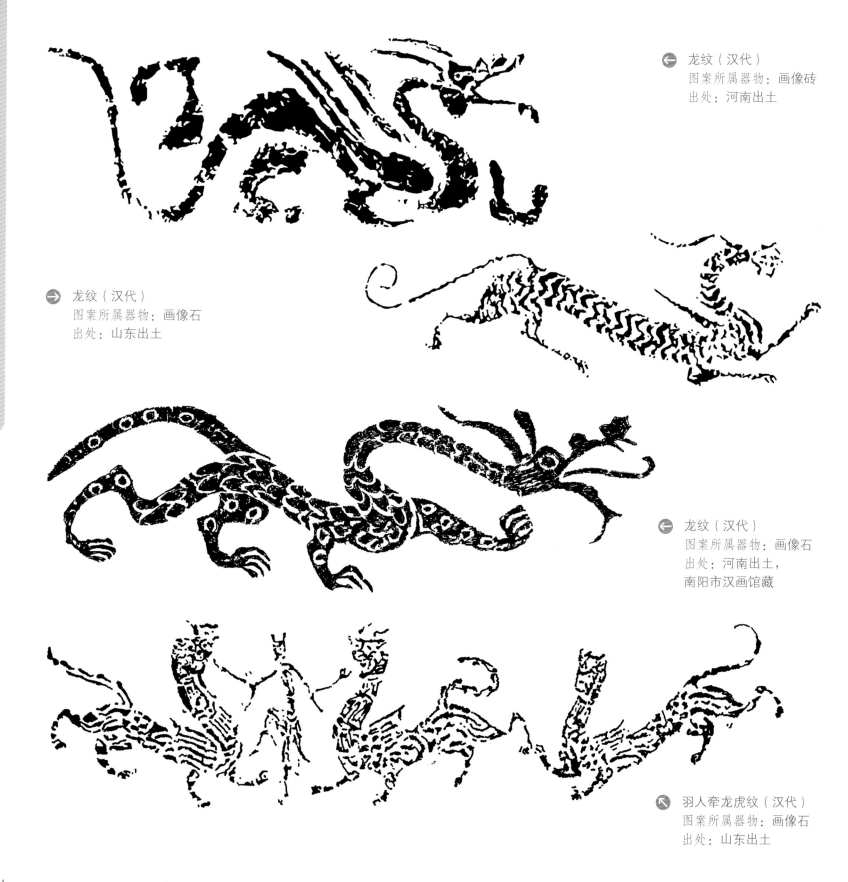

龙纹（汉代）
图案所属器物：画像砖
出处：河南出土

龙纹（汉代）
图案所属器物：画像石
出处：山东出土

龙纹（汉代）
图案所属器物：画像石
出处：河南出土，
南阳市汉画馆藏

羽人牵龙虎纹（汉代）
图案所属器物：画像石
出处：山东出土

◎ 画像石中的龙纹

山东出土的画像石中的龙纹造型各具特色。上图中龙纹的龙头似马首，头角峥嵘，张牙露齿，身体布满鳞片并有张开的羽翼。张大口、伸长舌、昂首挺胸、尾巴上扬的形态让整体造型充满沉稳雄厚之气势；下图中的龙纹造型较修长，似蛇的体态且有蛇尾，身体无鳞片，灵动轻盈似离地腾飞，"S"形尾部增添了飞翔中的动感。

二图均为：

龙纹（汉代）
图案所属器物：画像石
出处：山东出土

◎ 龙的不同名称和形象

龙是中国最古老的动物图腾。在龙纹的产生和演变过程中，出现了非常丰富的形态，形成了龙纹这一特有的动物纹样体系。古代神话传说的文字描述中，古代绘画雕刻和工艺美术品的装饰纹样中，龙都有不同的名称和各异的形象。"有鳞曰蛟龙，有翼曰应龙，有角曰虬龙，无角曰螭龙。"龙在人们的想象中为"鳞虫之长，能幽能明，能细能巨，能长能短，春分登天，秋分而潜渊"。身有鳞片的蛟龙，是江河湖海之中的主宰，相当于水神；而身有羽翼的应龙，是可以在天空中翱翔的"飞龙"。应龙在古代神话传说中是司雨之神。《山海经·大荒北经》中写道："应龙已杀蚩尤，又杀夸父，乃去南方处之，故南方多雨。"《山海经·大荒东经》中也写道："旱而为应龙之状，乃得大雨。"汉代的龙纹大多有羽翼。古代农耕最需雨水，最畏旱灾。掌管降雨的应龙正是农耕社会中人们结合现实需求而塑造出来的神明。

螭龙，是一种造型较小的龙，头上没有角。在神话传说中，螭龙是"龙生九子"的第二子。螭龙的造型出现较晚，在战国时期开始流行，并影响到汉代。汉代铜镜上装饰的龙纹常为螭龙，有"四螭纹""蟠螭纹"等铜镜纹样。螭龙纹造型抽象，刻画细腻，纹样精致，重视线条的曲线美感，整体上呈现出一种优雅精致的装饰风格。

虺，也是龙的一种，另有一种说法认为虺是古代的一种毒蛇。成书于南朝的《述异记》中写道："虺五百年化为蛟，蛟千年化为龙，龙五百年为角龙，千年为应龙。"看来虺是龙的初级形态，也可以说是一种低级的龙。实际上虺的造型来源于蛇。相比龙的形态，它显得小巧简洁。螭与虺组合而成的螭虺纹在战国时期的青铜器和玉器上大量出现。汉代承袭战国的遗风，装饰中也大量保留了蜿蜒流畅、充满动感，并具有一定抽象美感的螭虺纹。

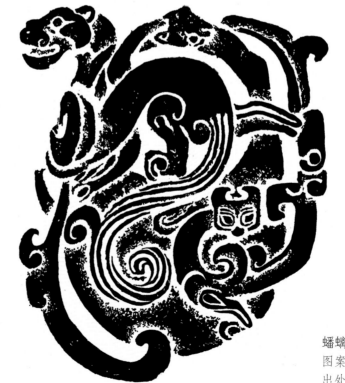

蟠螭纹（西汉）
图案所属器物：骨木器
出处：江苏出土

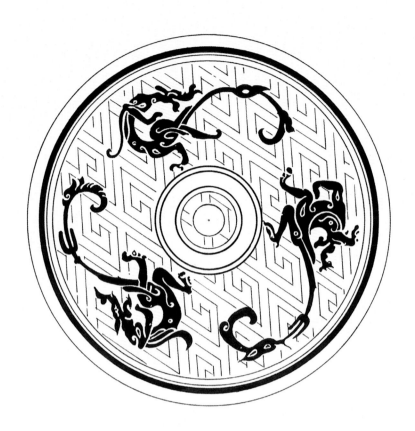

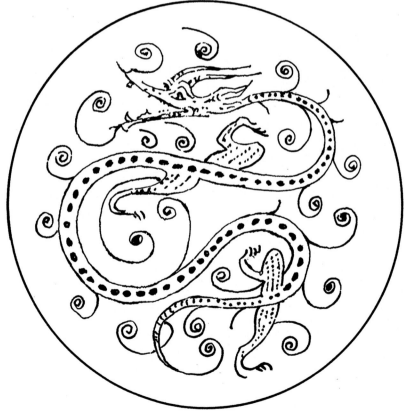

↑ 三虺纹（秦代）
图案所属器物：铜镜

↗ 双夔纹（东汉）
图案所属器物："位至三公"镜
出处：广西出土

→ 龙纹（汉代）
图案所属器物：金银错盘内底部图案

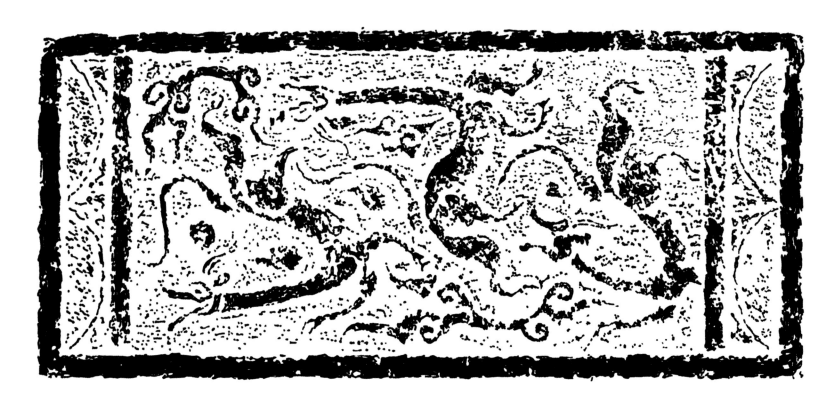

云龙纹（汉代）
图案所属器物：画像石
出处：山东出土

◎ 云龙纹、应龙纹

云龙纹是龙纹的一种，顾名思义，由龙和云组成，且龙常常在云间穿梭飞驰的造型为主。云龙纹起源于唐宋时期的瓷瓶图案，元、明、清时期应用比例有所增多。不同时期的云龙纹形态有所不同，如：元代的龙纹整体协调、美观、清新飘逸，双目有神，头部扁长且双眉如火焰，龙尾呈蛇尾或火焰尾，云形似蝌蚪形状；清朝顺治年间的云龙纹造型严肃且体积硕大，龙鳞呈斑片形式表现，龙爪似人手；清朝康熙年间的云龙纹表现形式多样，龙的造型有的雄壮、有的瘦小，动感加强，气势威武。

应龙纹也是龙纹的一种，因其有羽翼所以又称为"飞龙纹""翼龙纹"，明代较为流行。传说应龙曾经帮助黄帝斩杀蚩尤和夸父，又助大禹治水并擒获无支祁，如《山海经·大荒东经》中记载："大荒东北隅中，有山名曰'凶犁土丘'。应龙处南极，杀蚩尤与夸父，不得复上，故下数旱，旱而为应龙之状，乃得大雨。"《山海经广注》引《岳渎经》中记载："尧九年，无支祁为孽，应龙驱之龟山足下，其后水平。"

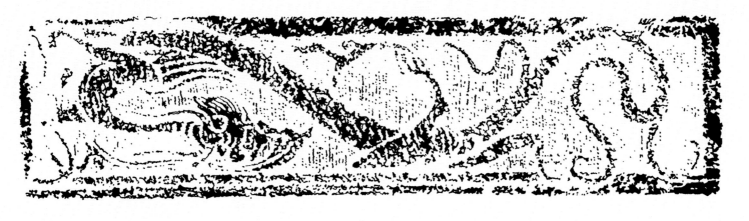

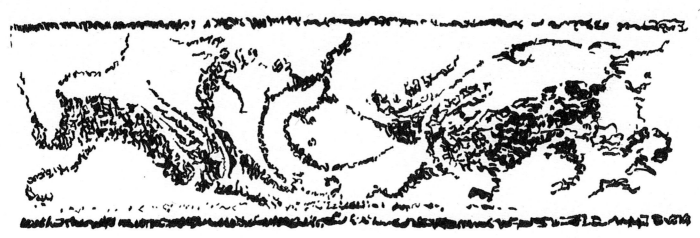

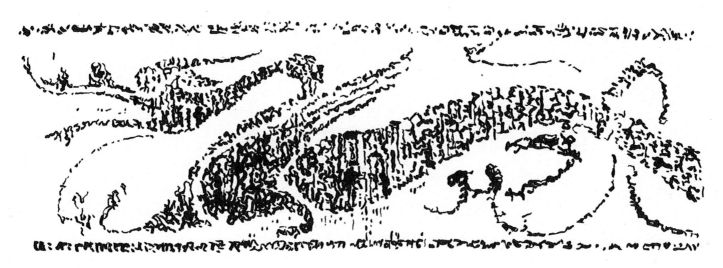

三图均为： 应龙纹（汉代）

图案所属器物：画像石

出处：河南出土

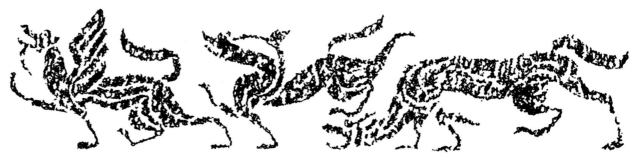

→ 三行龙纹（汉代）
图案所属器物：画像石
出处：江苏出土

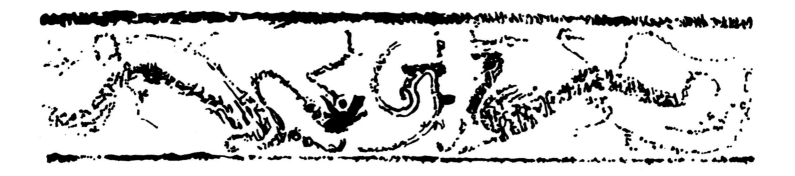

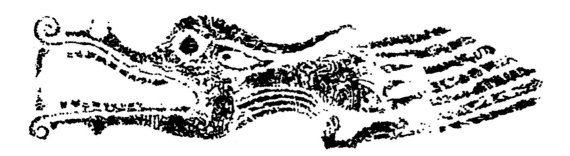

↑ 应龙纹及神兽纹（汉代）
图案所属器物：画像石
出处：河南出土

← 应龙纹（汉代）
图案所属器物：画像石
出处：河南出土

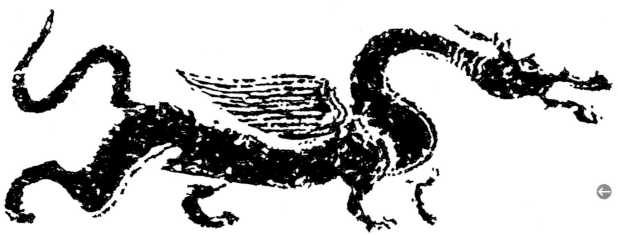

← 应龙纹（汉代）
图案所属器物：画像石
出处：山东出土

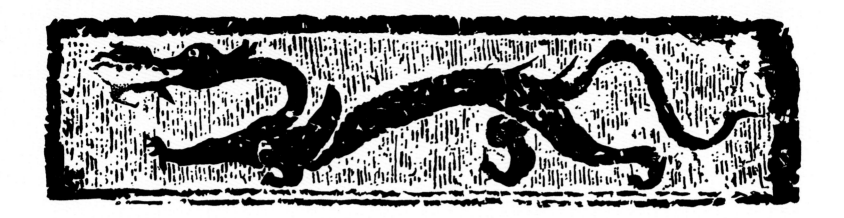

↑ 苍龙纹（汉代）
图案所属器物：画像石
出处：河南出土

→ 苍龙纹（汉代）
图案所属器物：画像石
出处：河南出土

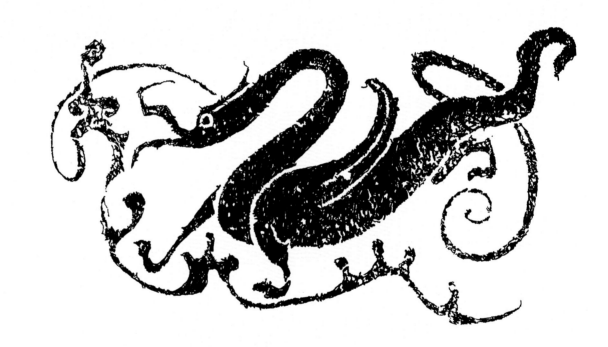

↓ 苍龙食鱼纹（汉代）
图案所属器物：画像石
出处：河南出土

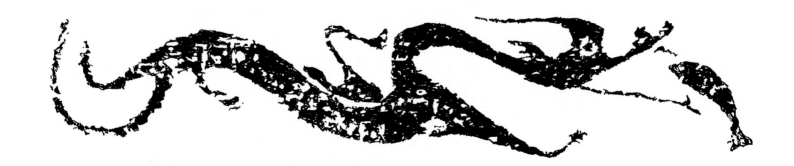

◎ 二龙穿璧

在汉代装饰艺术中，二龙穿璧的图式屡见不鲜。在著名的西汉马王堆汉墓帛画中，占据画面构图关键位置的就是两条蜿蜒腾飞、相交缠绕、穿过一块玉璧的巨龙，二龙从人间飞升到天界，寓意引导墓主人的灵魂升天。类似的二龙穿璧纹样在各地的汉代墓室壁画、墓室画像石雕刻中，都出现得很频繁。这种纹样与汉代的丧葬制度和礼仪有着密不可分的联系，因此，纹样的内涵意义与汉代人对生与死的认识和信仰紧密结合。龙的神性和崇高地位在中国传统神话和图腾信仰中由来已久，而二龙相交这样的特殊图形，又有一层生殖崇拜的含义。上古神话传说中，人类的始祖神伏羲和女娲，皆是人首蛇身。蛇就是龙的造型起源。蛇本身具有生殖繁衍的象征寓意。《诗经·小雅·斯干》中咏唱："维虺维蛇，女子之祥。"人首蛇身的大神伏羲和女娲，常常以两蛇尾相交缠绕的造型表现，象征着阴阳的交合，化生世间万物。双龙交缠，也有同样的含义，代表着生命繁衍，生生不息。玉璧则是古代祭天所用的礼器，可起到天人沟通的作用。圆形的玉璧又有循环往复的意义，象征着从生到死、生命循环的概念。因此，双龙交璧图形在汉代的大量出现，是汉代人生死观念的形象化演示。

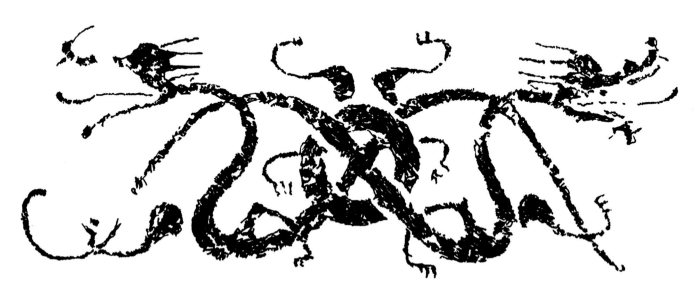

二龙穿璧纹（汉代）
图案所属器物：画像砖
出处：河南出土

三图均为：　二龙穿璧纹（汉代）

图案所属器物：画像砖

出处：河南出土

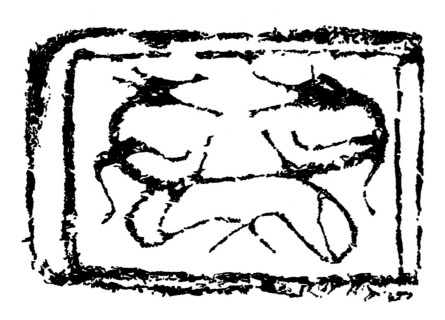

交龙纹（汉代）
图案所属器物：画像砖
出处：河南出土

交龙纹（汉代）
图案所属器物：画像石
出处：山东出土

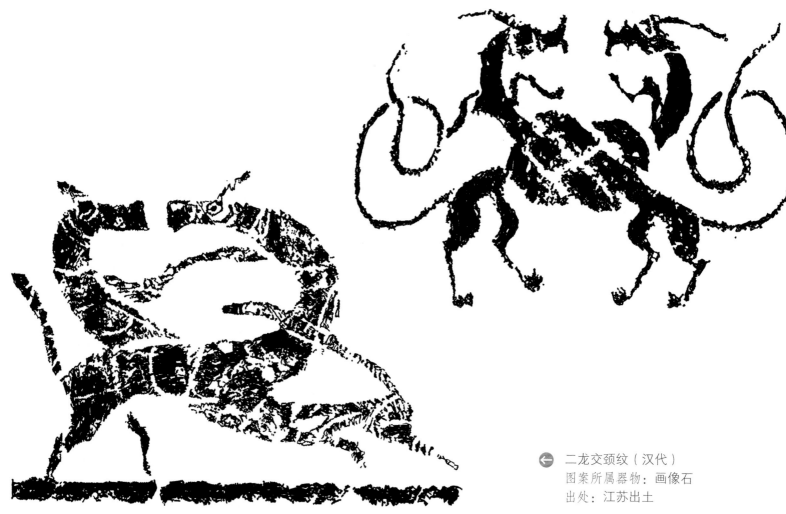

二龙交颈纹（汉代）
图案所属器物：画像石
出处：江苏出土

◎ 盘龙纹石砚

砚为中国传统"文房四宝"之一，在实用功能外又具有审美价值。早在汉代，砚石的雕刻就极尽精美。这件河南省南乐县宋耿洛村东汉墓发掘出土的砚台是镂雕盘龙纹石砚，整体高度12厘米、直径32厘米。砚台顶部的镂空图案由六条龙呈逆时针盘旋组成圆形的适形图案，设计十分巧妙。龙头围绕中心圆柱有秩序地盘绕，龙尾呈后摆造型巧妙穿插在空间中，整体布局层次丰富、主次分明，是不可多得的精品。

盘龙纹（东汉）

图案所属器物：石砚

出处：河南濮阳市南乐县宋耿洛村东汉墓出土

奇书《山海经》

《山海经》是中国古代一部诡怪荒诞，但又充满想象力和神秘色彩的奇书。该书的作者是谁，无从考证。神话学专家袁珂先生认为此书是古代楚国和楚地人所作。成书的年代，也只有一个大概的估计，约在战国初期到汉代初期。正史中最早提到《山海经》一书书名的是司马迁的《史记》。西汉的刘向、刘歆父子对《山海经》进行了整理、校对与合编。

《山海经》有部分篇章已经流佚，现存十八篇，其中包括《山经》五篇、《海经》十三篇。《山经》按东、西、南、北、中的方位，又分为《山海经·南山经》《山海经·西山经》《山海经·北山经》《山海经·东山经》《山海经·中山经》五个部分，称为"五藏山经"。《山经》用山川作为脉络，记述山水、草木、鸟兽、神话、宗教、历史等。《海经》又分为《海外经》四篇、《海内经》五篇、《大荒经》四篇，记述了海内外的奇异风土风貌，众多神话传说故事等。《山海经》所写的内容，虽然被后世一些史家认为是荒诞不经，但其内容的包罗万象，所散发出的神秘魅力和瑰丽想象，仍然令读者津津乐道。鲁迅先生在回忆童年生活的散文中就曾经描写了幼年时对绘图本《山海经》的浓厚兴趣："一部绘图的《山海经》，画着人面的兽，九头的蛇，三脚的鸟，生着翅膀的人，没有头而以两乳当作眼睛的怪物，……可惜现在不知道放在那里了。我很愿意看看这样的图画，……玩的时候倒是没有什么的，但一坐下，我就记得绘图的《山海经》。"《山海经》中所记录的中国上古神话传说是最为完整和全面的。除了神仙鬼怪之外，还描绘了大量神话中奇异的古兽。这些古兽的形象，转化为应用于现实生活中的装饰纹样，在战国到秦汉之间非常流行，特别是在汉代出现得最为丰富。

神兽纹（汉代）
图案所属器物：画像石
出处：山东出土

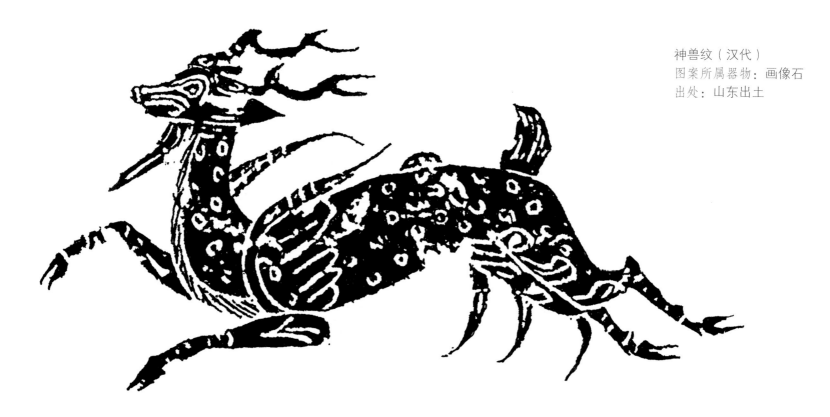

神兽纹（东汉）

图案所属器物：神兽镜

出处：浙江出土

神兽纹（东汉）

图案所属器物：神兽镜

出处：浙江出土

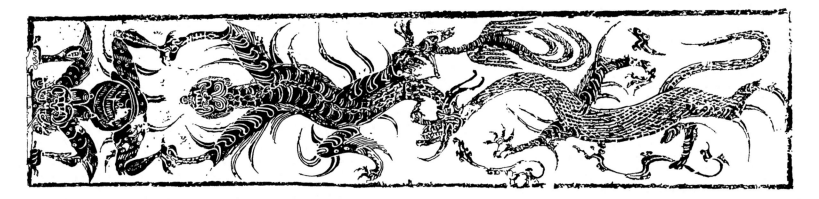

神兽纹（东汉）

图案所属器物：画像石

出处：山东出土

◎ 《山海经》中的异兽

　　《山海经》是富有神话色彩的最古老的一部地理古籍，涉及地理、神话、巫术、宗教、民俗等方面内容。山海经中的异兽极具神秘感，记载中异兽的种类多达75种，各具特点。如：嬴鱼生有鱼身却有鸟的翅膀，游行经过的地方就会发生水灾；穷奇为形状如牛一般的凶恶野兽，浑身长着尖锐的硬毛，声音像狗且喜欢吃人；遗鱼长有鱼身蛇头和六只脚，其肉有辟邪的作用；鹖鴒是形状像乌鸦的禽鸟，三头六尾且爱笑；�множ如形状像鹿却有白色的尾巴，马一样的脚蹄、人手和四只角。这些异兽的形象创造体现了中国古人丰富而奇诡的艺术想象力。

怪兽纹（汉代）
图案所属器物：画像石
出处：山东出土

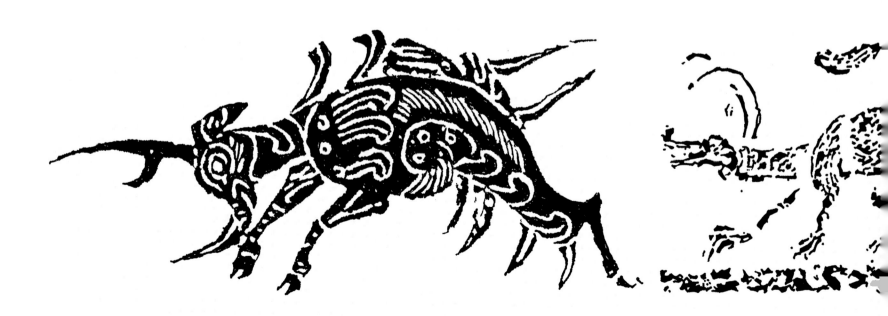

↑ ↓ 异兽纹（汉代）
图案所属器物：画像石
出处：江苏出土

↑ ↓ 异兽纹（汉代）
图案所属器物：画像石
出处：江苏出土

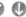

异兽纹（汉代）
图案所属器物：画像石
出处：山东出土

 异兽纹（汉代）
图案所属器物：画像砖
出处：河南出土

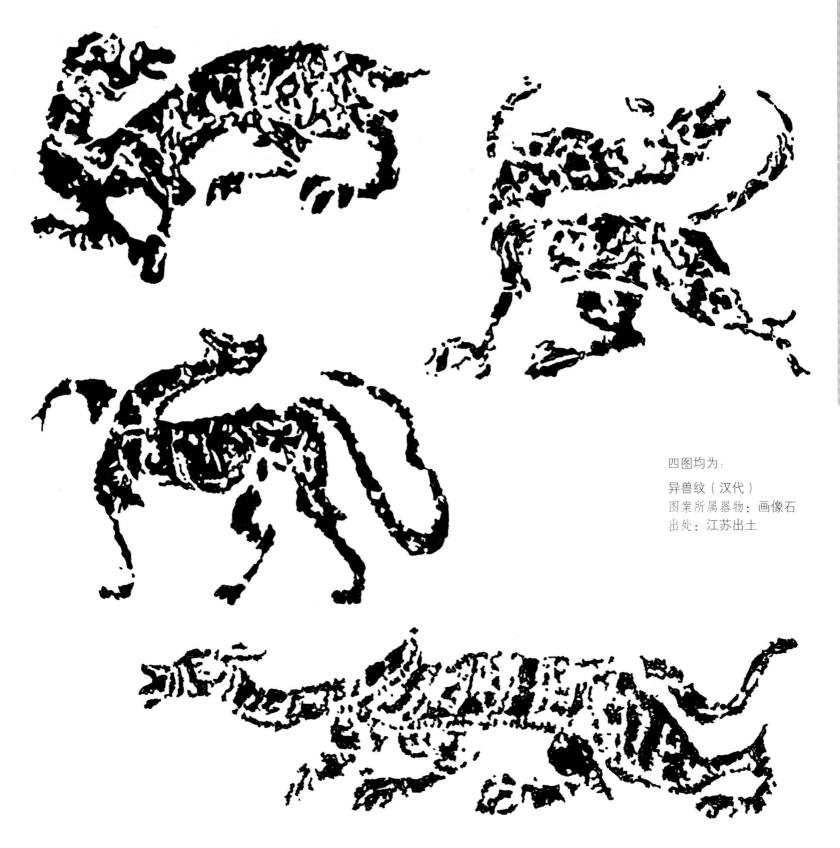

四图均为:

异兽纹（汉代）
图案所属器物：画像石
出处：江苏出土

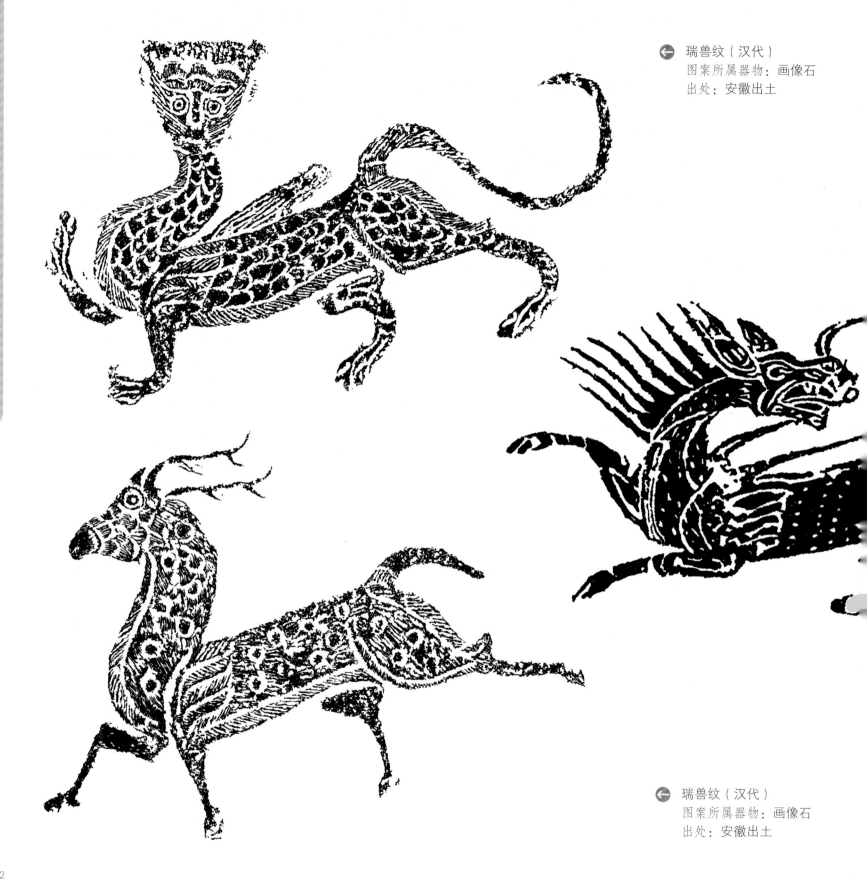

瑞兽纹（汉代）
图案所属器物：画像石
出处：安徽出土

瑞兽纹（汉代）
图案所属器物：画像石
出处：安徽出土

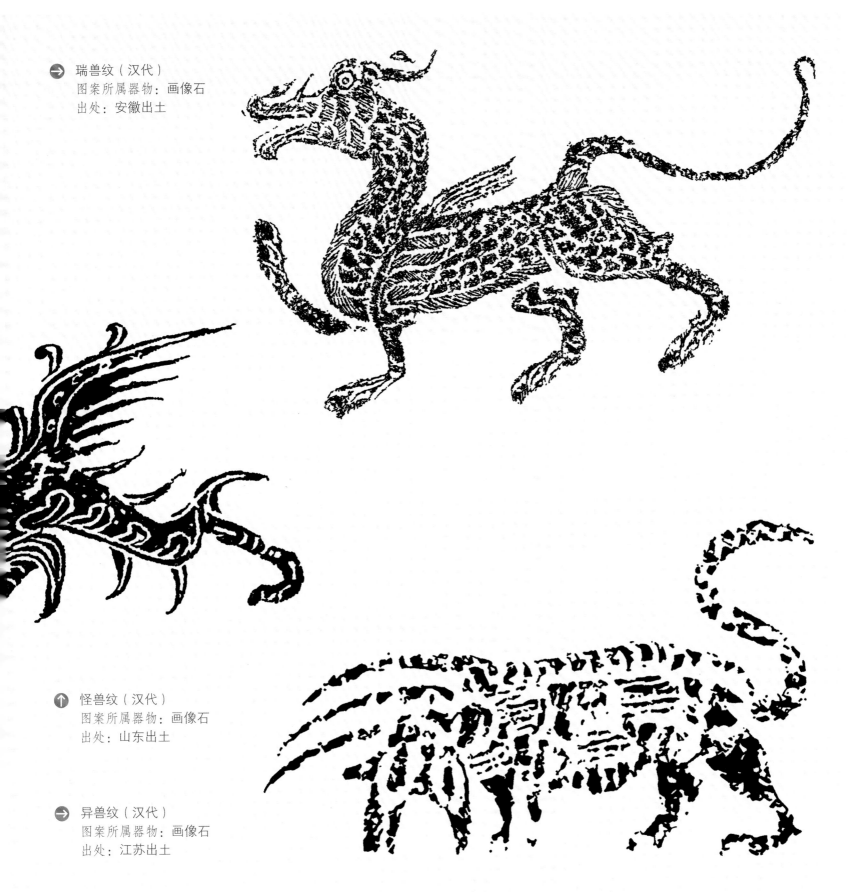

→ 瑞兽纹（汉代）
图案所属器物：画像石
出处：安徽出土

↑ 怪兽纹（汉代）
图案所属器物：画像石
出处：山东出土

→ 异兽纹（汉代）
图案所属器物：画像石
出处：江苏出土

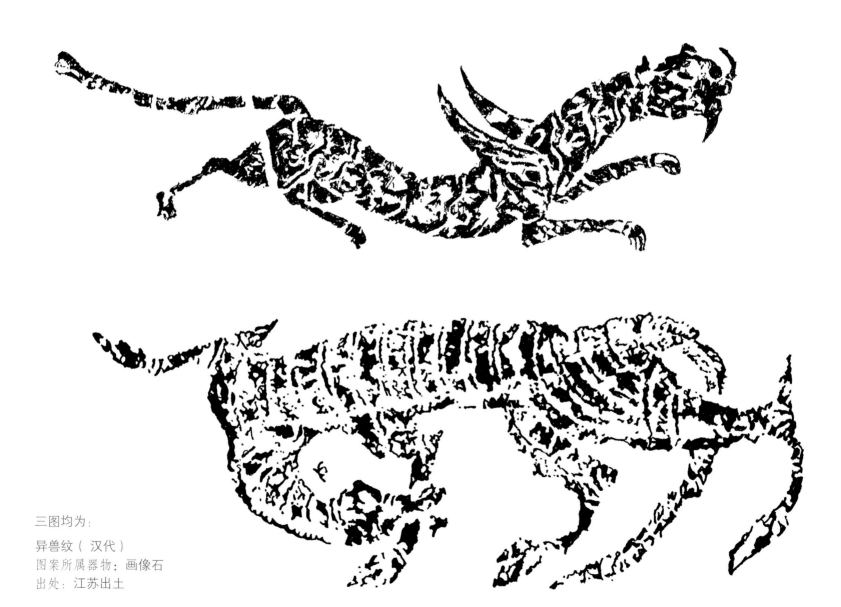

三图均为：

异兽纹（汉代）
图案所属器物：画像石
出处：江苏出土

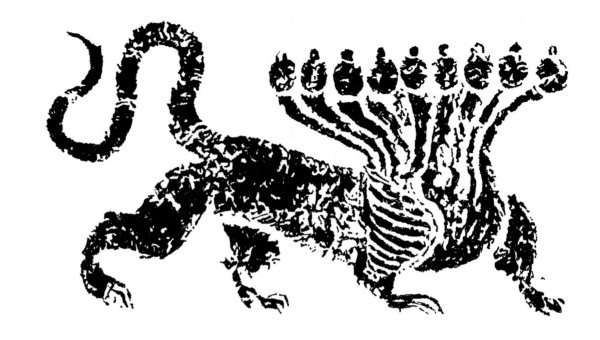

九头人面兽纹（汉代）
图案所属器物：画像石
出处：山东出土

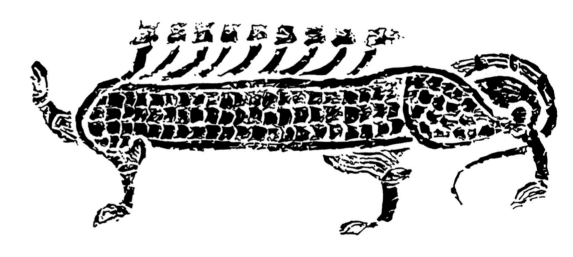

九头人面兽纹（汉代）
图案所属器物：画像石
出处：山东出土

◎ 九头人面兽纹

九头人面兽纹画像石为东汉时期的作品，出土于今山东滕州市黄安岭，其造型四足长尾、九首人面、兽身如虎。关于九头人面兽的来源考证，目前有三种观点。一是"人皇说"，人皇龙身九头；二是《山海经》中描述的"相柳氏"是九首、人面、蛇身；第三种观点认为，依据《山海经》有关记载，此兽是西王母的役畜开明兽，为其守门。汉画像石中大量出现的九头人面兽结合了古代神仙思想，体现古人求仙升仙的愿望。

◎ 穷奇（翼虎）

穷奇是上古神话中"四大凶兽"之一，《山海经·海内北经》中描写"穷奇，状如虎，有翼，食人，从首始"。从上述文字描述看来，穷奇是一种长着翅膀的老虎状的神兽，而且非常凶恶，从人的头部开始吃人。在汉画像石中，有大量虎形的表现。有的有羽翼，有的没有。即便是没有羽翼的老虎，也是除凶辟邪的守护之神。老虎的形象常与龙形一起出现在墓门之上，即左青龙，右白虎，作为墓门的拱卫。"左龙右虎辟不祥"，在汉代，这一图式可被认为是门神。而生有两翼的老虎，正应"如虎添翼"这一成语的意思，其神力更加奇异，原本吃人的凶兽穷奇，在汉代人的观念里，转化为可食鬼驱疫的天神，从凶神转化成能护佑人类并被崇拜的正神。

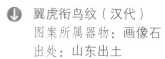
→ 翼虎纹（汉代）
图案所属器物：画像石
出处：山东出土

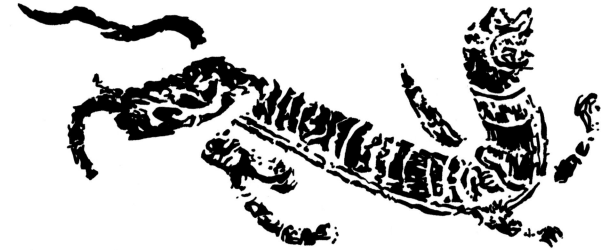

↓ 翼虎衔鸟纹（汉代）
图案所属器物：画像石
出处：山东出土

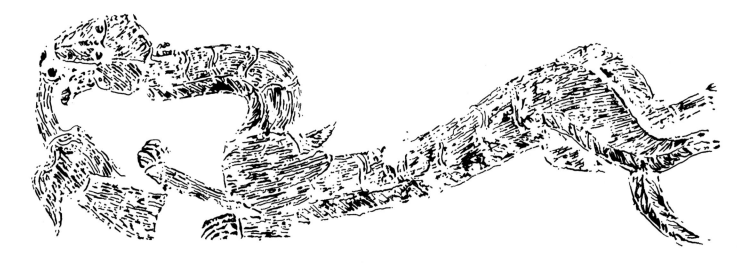

四图均为：

翼虎纹（汉代）
图案所属器物：画像石
出处：江苏出土

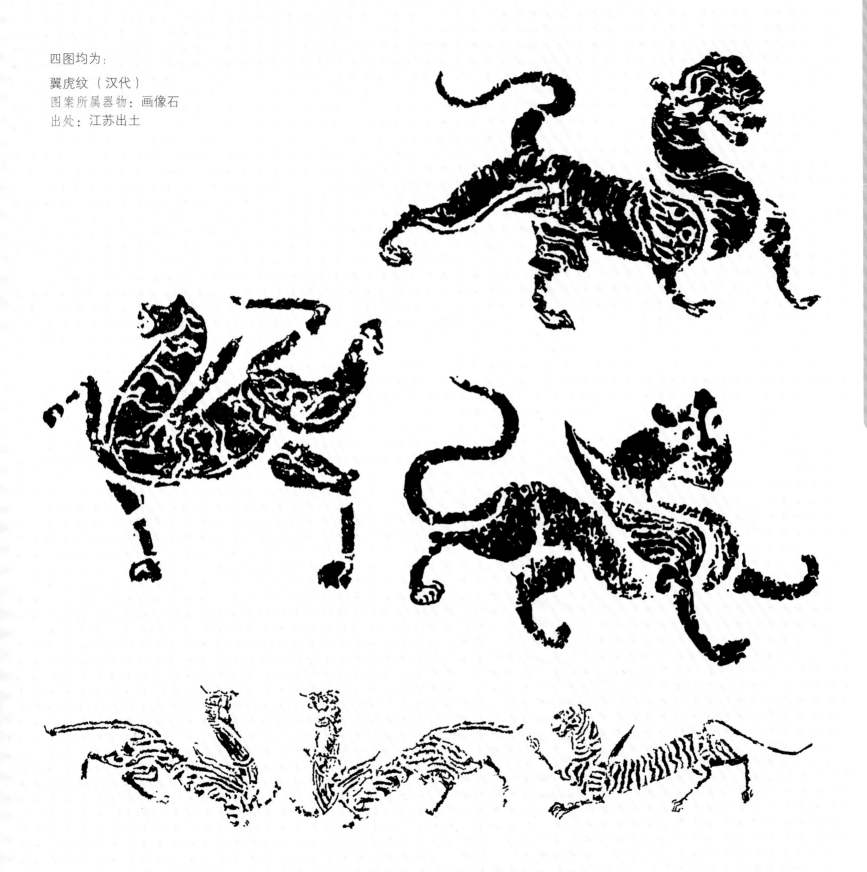

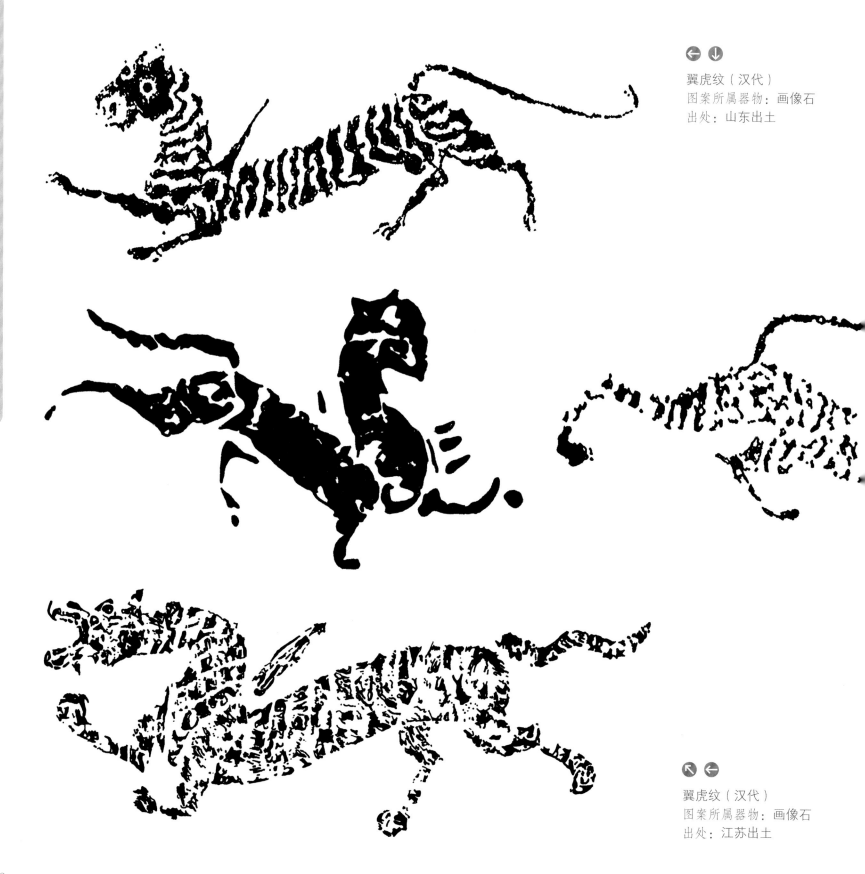

翼虎纹（汉代）
图案所属器物：画像石
出处：山东出土

翼虎纹（汉代）
图案所属器物：画像石
出处：江苏出土

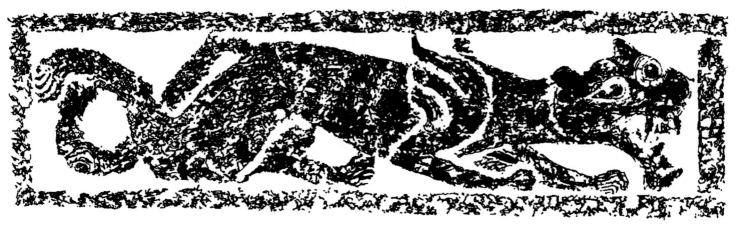

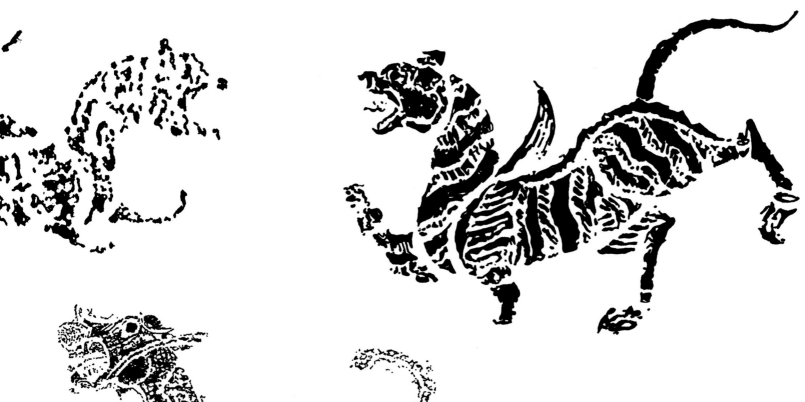

三图均为：

翼虎纹（汉代）
图案所属器物：画像石
出处：山东出土

◎ 九尾狐

汉代画像石中呈现出大量可以与《山海经》中的描述相对应吻合的神兽纹样。如《山海经·南山经》中描述的九尾狐"有兽焉，其状如狐而九尾，其音如婴儿，能食人"。《山海经·大荒东经》中也写道："有青丘之国，有狐，九尾。"九尾狐在古代被认为是一种瑞兽，"太平则出而为瑞也"。汉画像石中出现的九尾狐纹样，主要有以下两种含义：一是作为墓葬中西王母神像的附属形象，是西王母身旁的随侍。九尾狐的九条尾巴，象征着九族，也寓意着族人繁衍，子孙繁盛。

而民间的西王母信仰中，认为她是"高禖"之神，可以赐人子孙。"西逢王母，慈我九子，相对欢喜，王孙万户，家蒙福祉。"二是作为太阳之中的神兽，在秦汉时期的神话传说中，九尾狐和三足乌一样，是日神的象征，因此汉画像石中日轮的图像中，也有九尾狐的纹样。

⬇ 九尾狐与三足乌纹（汉代）
图案所属器物：画像砖
出处：河南出土

⬇ 奔龙与九尾狐纹（汉代）
图案所属器物：画像砖
出处：河南出土

◎ 西王母的龙虎座

在中国的成语中，有"龙腾虎跃""龙争虎斗""龙行虎步"等等将龙、虎两种动物并称的文学语言。在中国传统纹样中，也有将龙和虎这两种动物纹样组合出现的情形。汉代墓室画像石的墓门上，常以"左龙右虎辟不祥"，装饰青龙与白虎这两个方位神的纹样。除此之外，汉代还流行对西王母的崇拜。在神话传说中，西王母掌管着不死之药，可以令人超越死亡而永生，因此具有决定生死、执掌阴阳的无上神力。西王母的座下为龙虎座。这里的龙和虎，既分别代表东方和西方，同时也有阴和阳的象征含义。阴阳一体是祥瑞的寓意，同时又彰显了西王母至尊无上的神明地位。

西王母与龙虎座及玉兔灵蟾捣药摇
钱树（东汉中晚期）
图案所属器物：铜残片
出处：四川出土

龙首残片（东汉中晚期）
图案所属器物：西王母与龙虎座及
玉兔灵蟾捣药纹摇钱树铜残片
出处：四川出土

◎ 獬豸（独角兽）

《山海经》中描写的神兽中，有一类头生独角、身生羽翼、体壮如牛的神异动物。在古书中，具有这种外形特征的神兽有许多不同的名字。我们统称其为"独角兽"。独角兽的自然原型被认为是犀牛。犀牛类的动物古称"兕"，《山海经·海内南经》中描写："兕……其状如牛，苍黑，一角。"在先秦时期，楚地即有犀牛生存和活动。《战国策》中记载了楚王曾将犀牛角作为珍宝进献给秦王。犀牛因其品种稀有、外形独特、力大无穷，成为人们心目中具有神异力量的动物，又由于其可以在水中出没，被认为是辟水的神兽而被奉为水神。

人们除了将犀牛的自然属性神化之外，还更为其加以文化想象，将独角兽刻画为具有更丰富象征含义的神兽，即"獬豸"这种祥瑞动物。在中国上古神话传说中，早在黄帝、尧舜时期，獬豸就以其能够明辨善恶曲直的神力帮助帝王处理案件。春秋战国时期，楚国人尤为崇拜獬豸，楚王所戴的冠冕被命名为"獬豸冠"。在汉代画像石中，墓葬主室门上装饰的独角兽，便是可驱鬼辟邪的墓室守护神獬豸。这些独角兽的动态一般都刻画为低头用角冲抵的姿势，正是表现出獬豸"兽也，似山牛，一角，古者决讼，令触不直"这一特点。獬豸在人间可审判有罪和无罪的人，凡有罪者，就用角去顶。在墓葬的墓门画像石上装饰獬豸，也是为了让獬豸区分善恶之鬼，防止恶鬼入侵，护佑墓主人阴宅平安之意。所以，獬豸这种神兽在汉代又有了幽冥之神的身份。

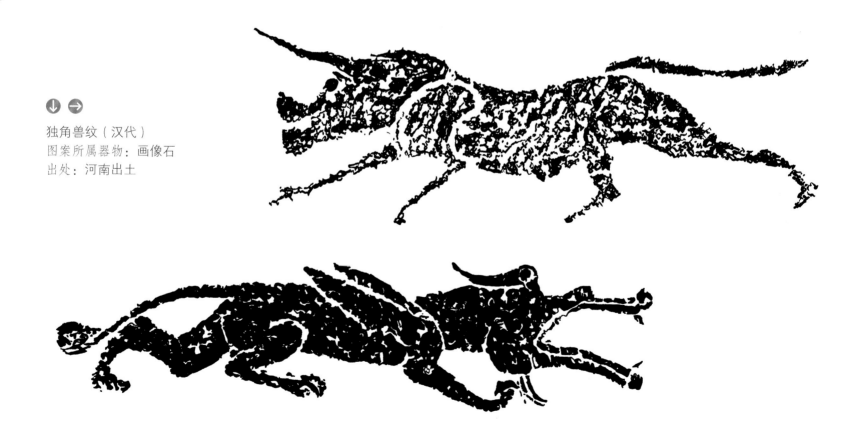

独角兽纹（汉代）
图案所属器物：画像石
出处：河南出土

◎ 有翼神兽

身生羽翼的神兽纹样，是汉代古兽题材中颇具特色的一类。无论是仙界的瑞兽，如有翼的龙（古书中称之为应龙）、麒麟、虎等；还是普通的动物如马、牛、羊、鹿等，都经常被描绘为生有羽翼的造型。翼兽的造型，在古巴比伦和亚述帝国的装饰艺术中十分常见。由于丝绸之路的开通，中西文化和经济交流的繁荣，使得新的纹样从西方沿丝绸之路传入，并与我们本民族原有的古兽纹样风格相融合，从而产生新题材和新样式。

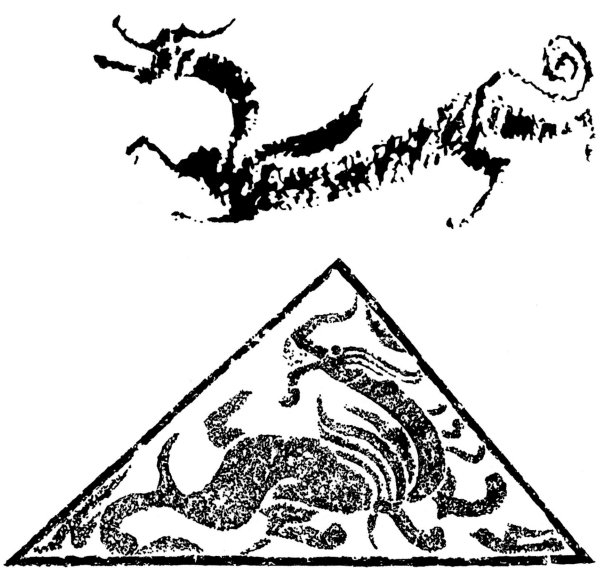

二图均为：

翼龙纹（汉代）

图案所属器物：画像石

出处：山东出土

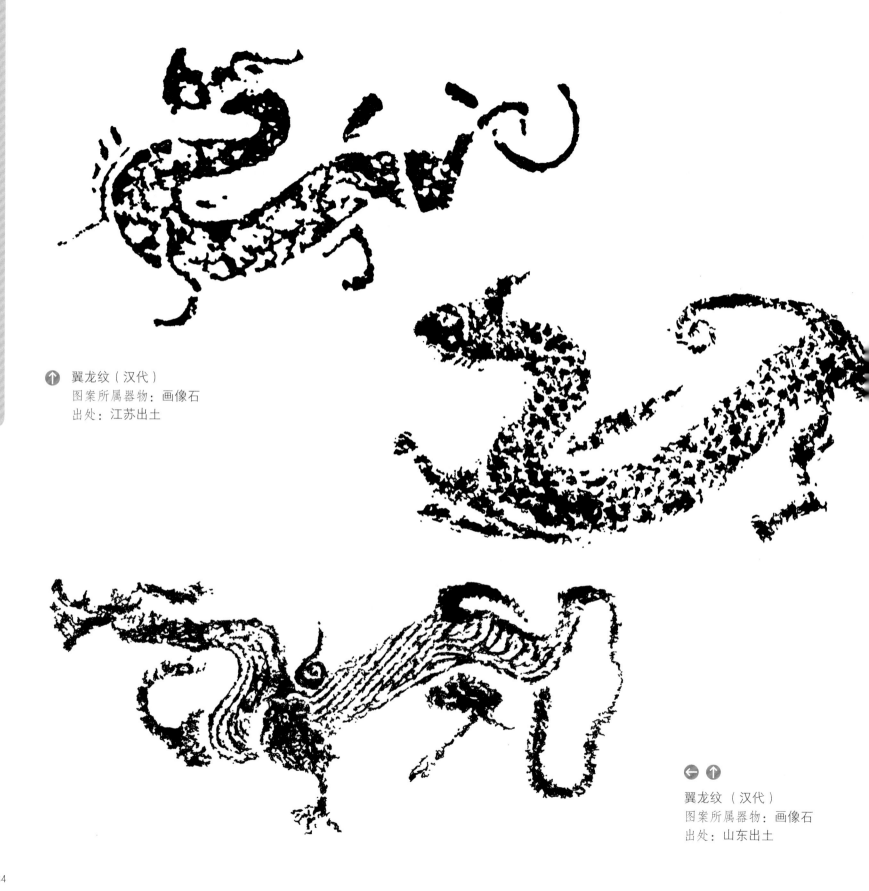

↑ 翼龙纹（汉代）
图案所属器物：画像石
出处：江苏出土

← ↑
翼龙纹（汉代）
图案所属器物：画像石
出处：山东出土

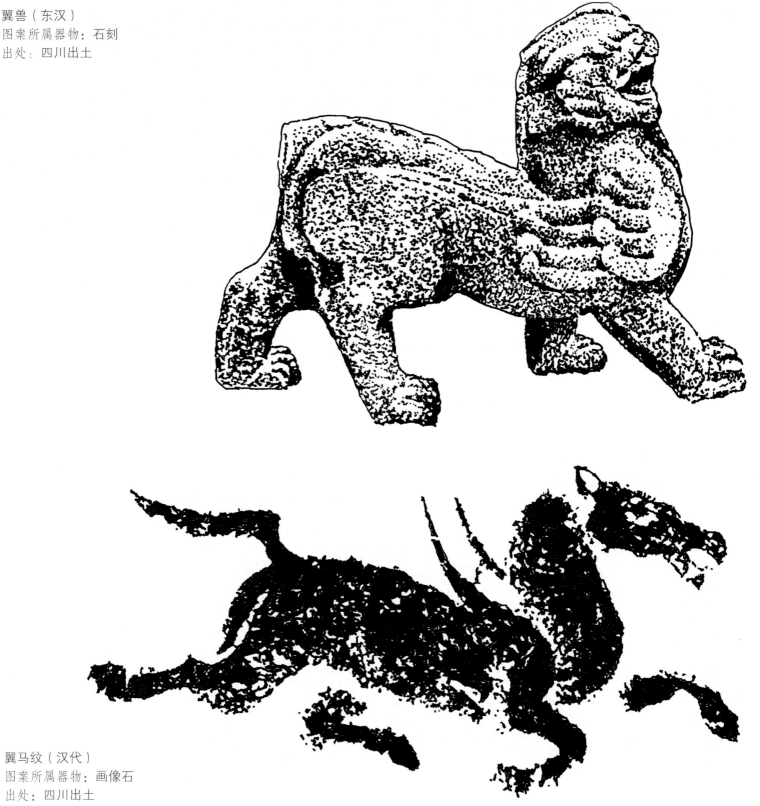

→ 翼兽（东汉）
图案所属器物：石刻
出处：四川出土

→ 翼马纹（汉代）
图案所属器物：画像石
出处：四川出土

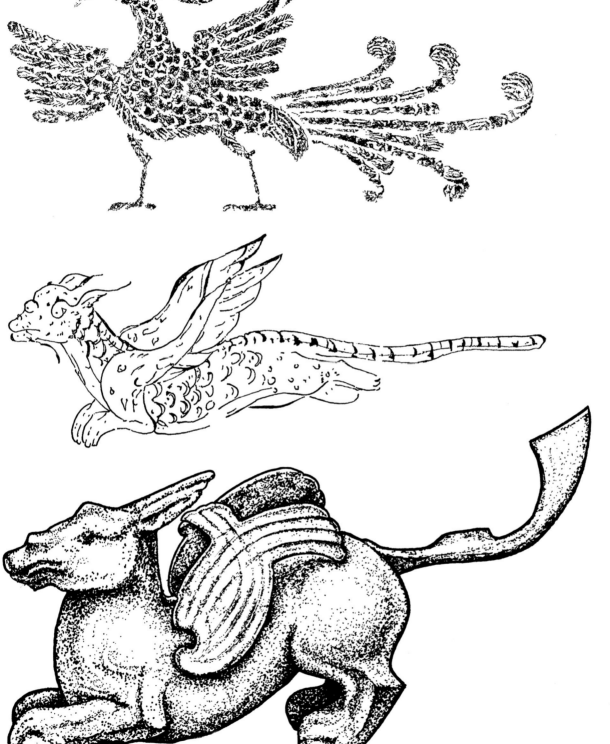

朱雀纹（汉代）
图案所属器物：画像石

枭羊纹（西汉中期）
图案所属器物：壁画
出处：河南洛阳西汉卜
千秋壁画墓出土

双翼神兽纹（秦代）
图案所属器物：陶塑
出处：陕西出土，西安市
文物管理委员会藏

翼龙纹（汉代）
图案所属器物：画像石
出处：山东出土

翼龙纹（汉代）
图案所属器物：画像石
出处：江苏出土

翼龙纹（汉代）
图案所属器物：画像石
出处：山东出土

087

虎纹

虎是上古先民崇拜的图腾之一，东汉《风俗通义》上记载："虎者，阳物，百兽之长也，能执搏挫锐，噬食鬼魅。"商周时虎纹经常装饰于青铜器，体现神秘、凶暴。汉代时青龙、白虎、朱雀、玄武四种动物被代表象征四象方位为人们驱邪的神兽，虎纹也经常单独出现作为装饰，形态威武刚健。

↑ 虎纹（汉代）
图案所属器物：画像砖
出处：河南出土

← 白虎纹（汉代）
图案所属器物：画像石
出处：河南出土

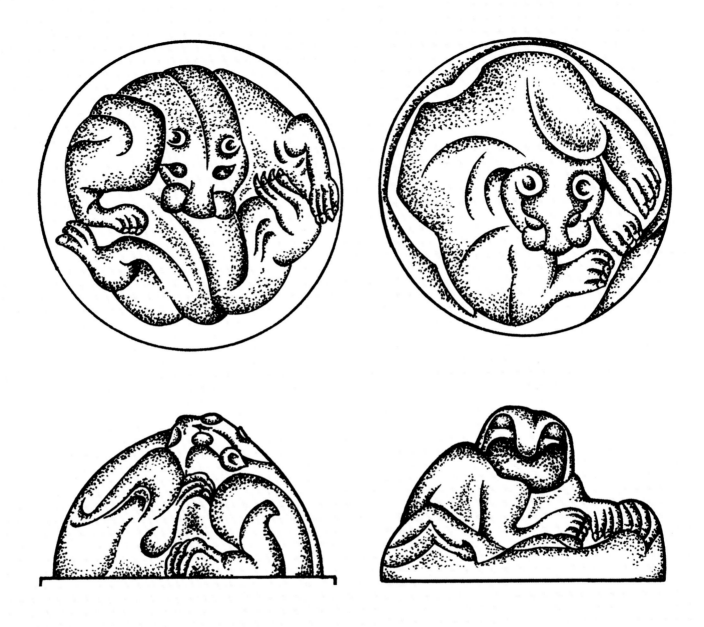

二图均为：

虎纹（西汉中期）
图案所属器物：蘑菇形虎纹镇
出处：山西朔县西汉并穴木
椁墓出土

◎ **蘑菇形虎纹镇**

　　这两件蘑菇形虎纹镇为铜制，底圆直径 6.1 厘米、高 4 厘米，发掘于 1983 年 4 月山西朔县城北露天煤矿附近的西汉中期的并穴木椁墓一号墓。该墓出土的文物众多，其中虎形镇 4 件，镇体外形浑圆似蘑菇。虎形采用浮雕的样式呈蜷缩状态卧在圆形台面和山峦之中，虎缩头立耳睁眼，神情机警，虎尾从腹部向脊背弯卷，四肢清晰且露出四爪，整体造型十分生动。

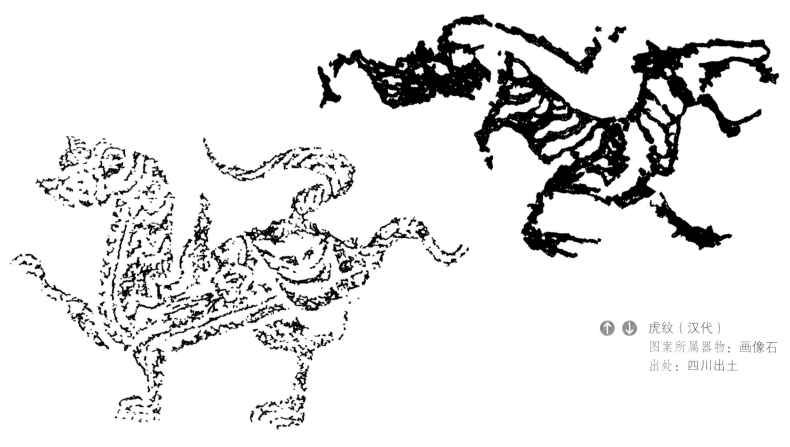

↑ ↓ 虎纹（汉代）
图案所属器物：画像石
出处：四川出土

↑ 虎纹（汉代）
图案所属器物：画像石
出处：山东出土

↓ 奔虎纹（汉代）
图案所属器物：画像石
出处：山东出土

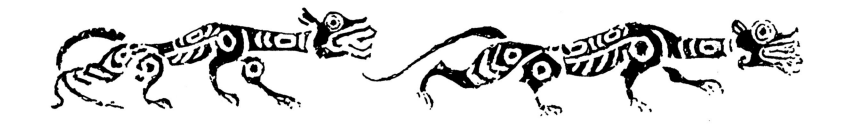

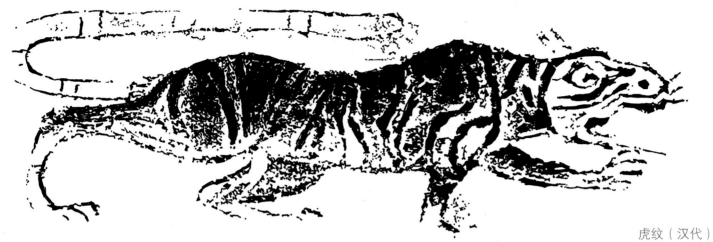

虎纹（汉代）
图案所属器物：画像砖

虎纹（汉代）
图案所属器物：画像砖
出处：河南出土

虎纹（汉代）
图案所属器物：画像石
出处：河南出土

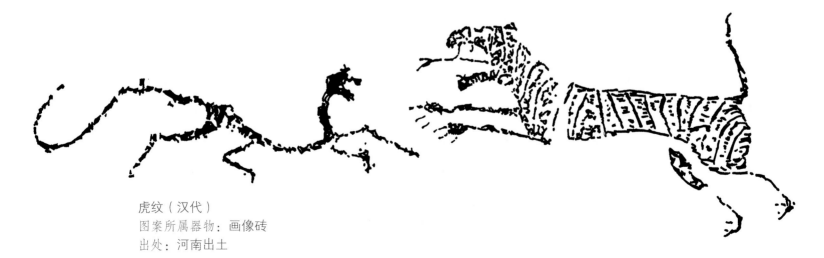

虎纹（汉代）
图案所属器物：画像砖
出处：河南出土

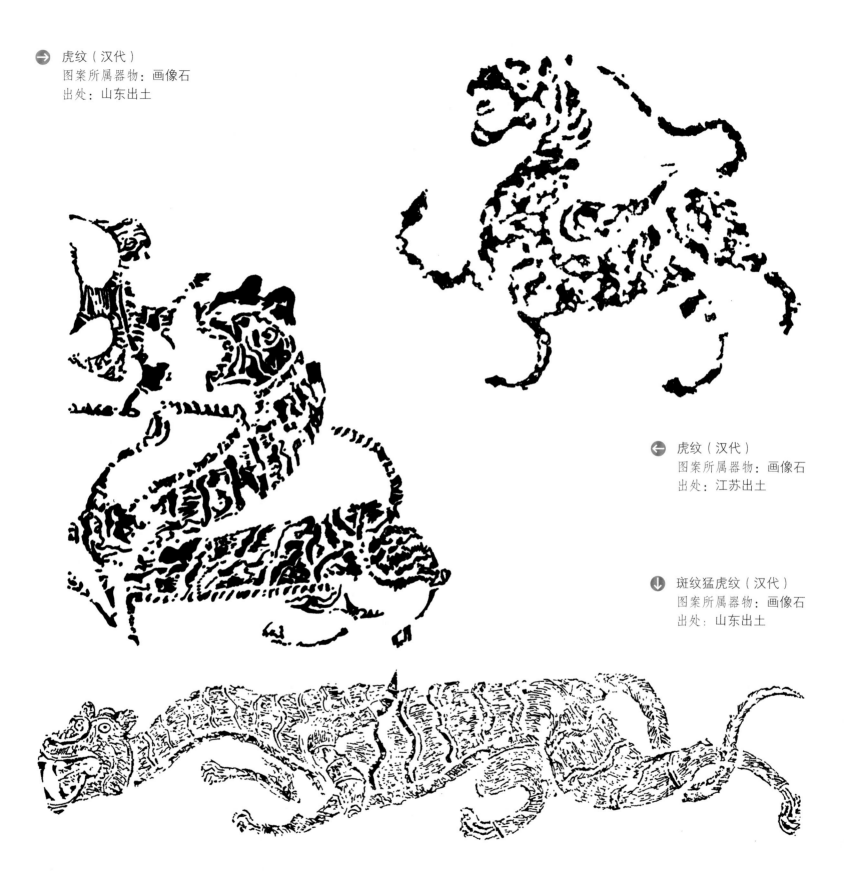

虎纹（汉代）
图案所属器物：画像石
出处：山东出土

虎纹（汉代）
图案所属器物：画像石
出处：江苏出土

斑纹猛虎纹（汉代）
图案所属器物：画像石
出处：山东出土

↑ 虎纹（汉代）
图案所属器物：画像石
出处：山东出土

↗ 虎纹（汉代）
图案所属器物：画像石
出处：河南出土

→ 虎纹（汉代）
图案所属器物：画像石
出处：山东出土

◎ 河南南阳画像石上的虎纹

河南南阳画像石中的虎纹分为四种形象、驱魔逐疫、角抵搏斗、神话传说、天文星象。形象一为描写虎驱魔逐疫的画面，《风俗通义·祀典》记载："虎者，阳物，百兽之长，能噬食鬼魅者也。"借此用来保护墓主人不受邪祟侵扰；形象二为老虎与其他动物搏斗的画面，如南阳靳岗乡出土的熊虎斗的画面，熊与虎回首搏斗，周围配有云气纹环绕；形象三为带有老虎元素的神仙故事画面；形象四为描绘白虎星的天象图。南阳汉画像中的虎的形象与当时人文环境、地理位置、社会风俗和思想等有着密切的关系。

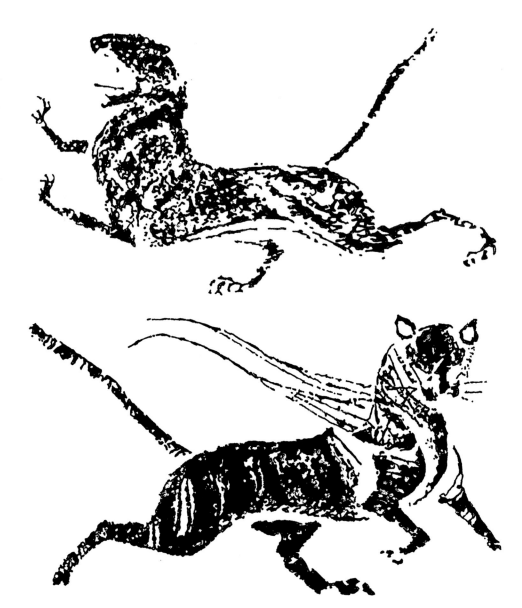

虎纹（汉代）
图案所属器物：画像石
出处：河南出土

虎纹（汉代）
图案所属器物：画像砖
出处：河南出土

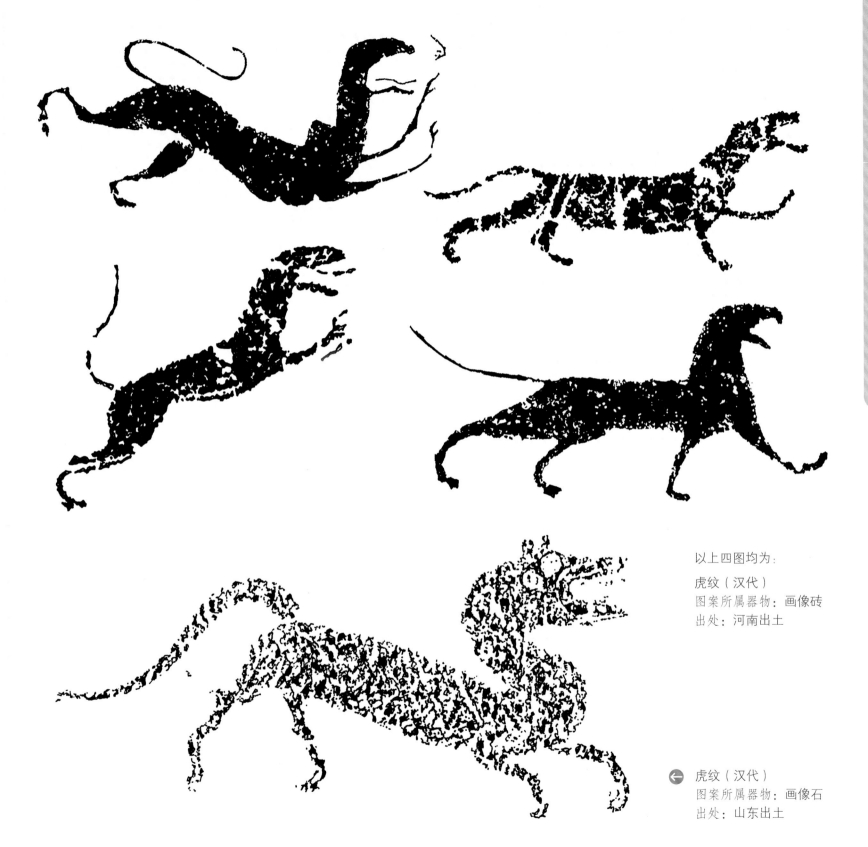

以上四图均为：

虎纹（汉代）
图案所属器物：画像砖
出处：河南出土

← 虎纹（汉代）
图案所属器物：画像石
出处：山东出土

095

⬆ 虎纹（汉代）
图案所属器物：画像石
出处：江苏出土

↗ 虎纹（汉代）
图案所属器物：画像石
出处：山东出土

➡ 虎纹（西汉）
图案所属器物：壁画
出处：甘肃出土

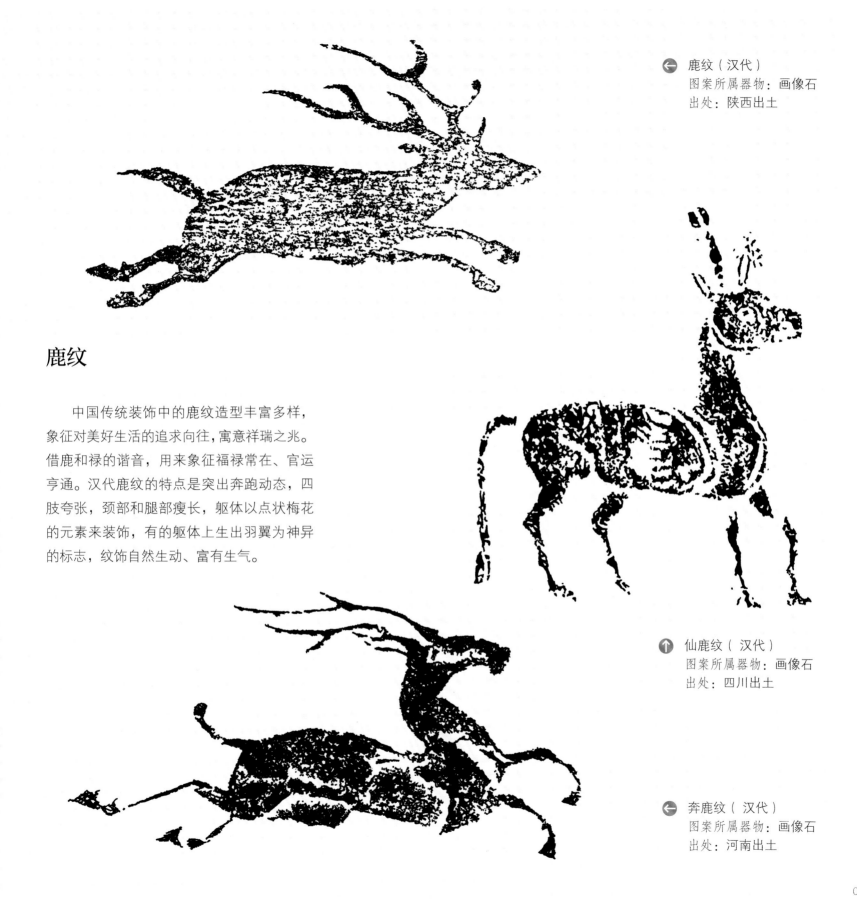

鹿纹（汉代）
图案所属器物：画像石
出处：陕西出土

鹿纹

　　中国传统装饰中的鹿纹造型丰富多样，象征对美好生活的追求向往，寓意祥瑞之兆。借鹿和禄的谐音，用来象征福禄常在、官运亨通。汉代鹿纹的特点是突出奔跑动态，四肢夸张，颈部和腿部瘦长，躯体以点状梅花的元素来装饰，有的躯体上生出羽翼为神异的标志，纹饰自然生动、富有生气。

仙鹿纹（汉代）
图案所属器物：画像石
出处：四川出土

奔鹿纹（汉代）
图案所属器物：画像石
出处：河南出土

奔鹿纹（汉代）
图案所属器物：画像石
出处：江苏出土

仙鹿纹（汉代）
图案所属器物：画像砖
出处：四川出土

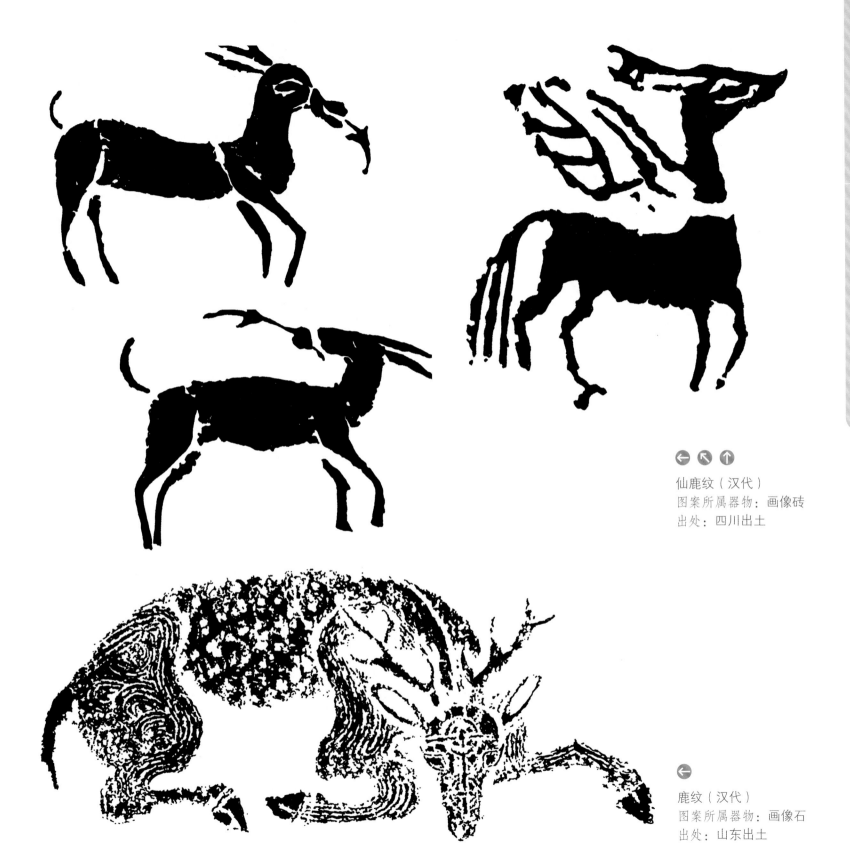

← ↖ ↑
仙鹿纹（汉代）
图案所属器物：画像砖
出处：四川出土

←
鹿纹（汉代）
图案所属器物：画像石
出处：山东出土

画像石

汉代画像石是雕刻在墓室、祠堂四壁的装饰石刻，大多集中在经济富庶、文化发达的地区。山东、河南、陕北、四川、苏北等地区是汉画像石比较集中的地区。山东长清孝堂山石祠、山东嘉祥武氏祠、河南南阳、陕西榆林、江苏徐州等地都有著名的画像石作品留存于世。

画像石表现的主要内容主要可分为神话故事、历史人物、社会生活三大系统。有神话人物如伏羲、女娲、东王公、西王母、祥瑞禽兽及星宿图像等；有"完璧归赵""荆轲刺秦王""二桃杀三士""泗水取鼎"等历史故事；有反映车行、战争、宴饮、乐舞、百戏、狩猎、劳作等现实生活的场面；还有描绘禽、兽、鱼、虫、日、月、星、辰、山川、草木等自然景物以及各种建筑的画面。

画像石的表现形式分阳刻（线条、块面凸出）和阴刻（线条凹进）两大类，或将两者结合。作品在构图、造型和线条的运用上，具有强烈的装饰艺术特色。以线和面造型，将立体的物象化作平面装饰，人物、动物大多侧面剪影化处理，突出夸张形体姿态，以形写神，变形取神，以求气韵生动。《汉书》中说："斫雕而为朴"，浑朴敦厚是对汉代装饰雕刻艺术风格的高度概括。

犬纹（汉代）
图案所属器物：画像石

犬纹（汉代）
图案所属器物：画像石
出处：四川出土

➡ 奔犬纹（汉代）
图案所属器物：画像石
出处：江苏出土

⬇ 长颈虎纹（汉代）
图案所属器物：画像石
出处：山东出土

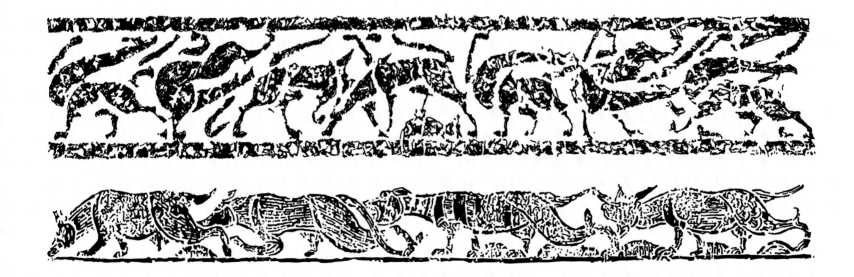

⬆ 走兽图（汉代）
● 图案所属器物：画像石
出处：江苏出土

● 走兽图（汉代）
⬆ 图案所属器物：画像石
出处：山东出土

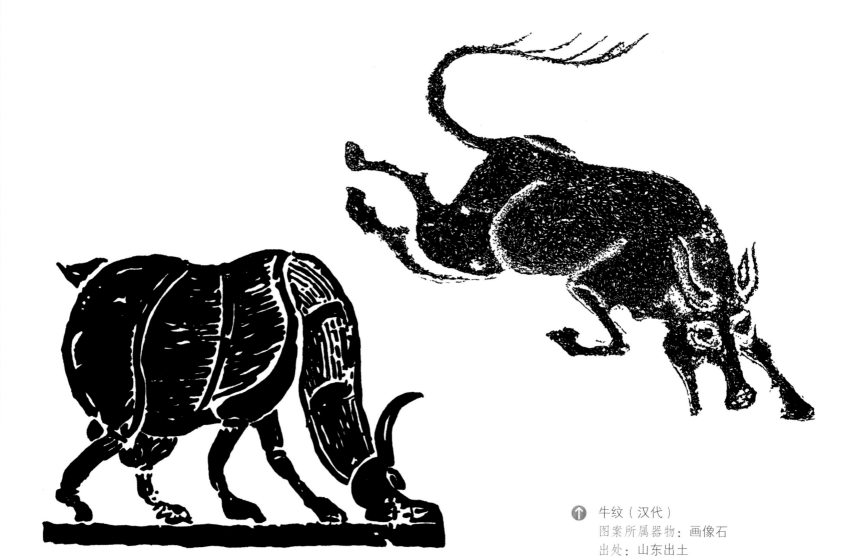

⬆ 牛纹（汉代）
图案所属器物：画像石
出处：山东出土

◤ 犀牛纹（汉代）
图案所属器物：画像石
出处：山东出土

⬅ 犀牛纹（汉代）
图案所属器物：画像石
出处：山东出土

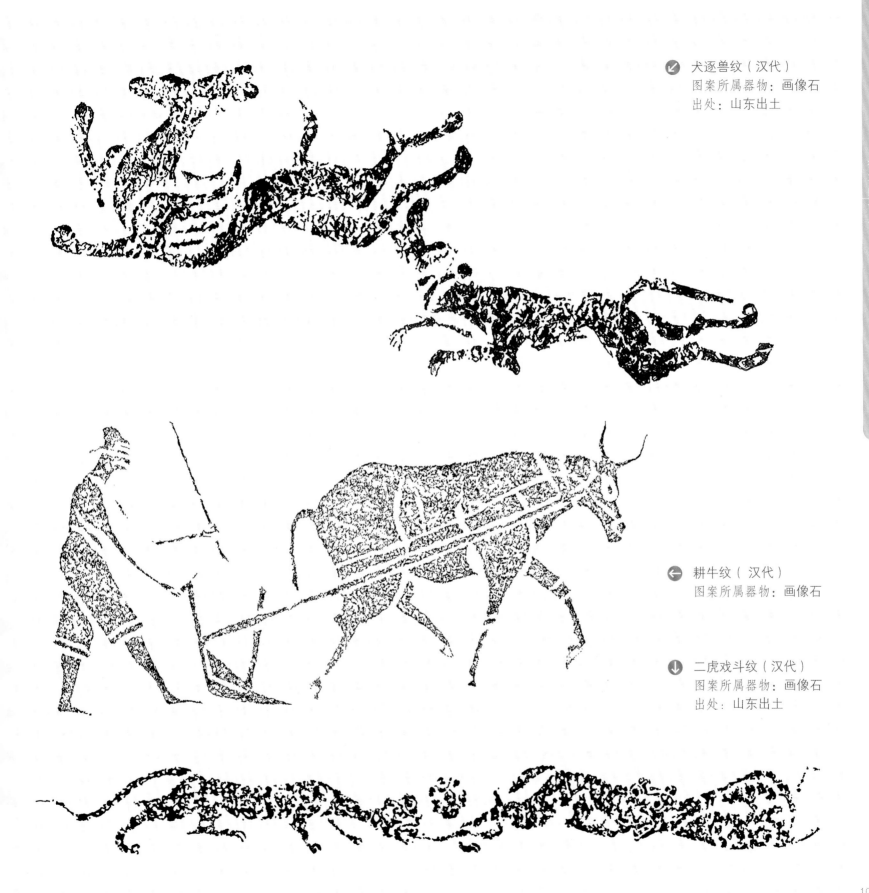

犬逐兽纹（汉代）
图案所属器物：画像石
出处：山东出土

耕牛纹（汉代）
图案所属器物：画像石

二虎戏斗纹（汉代）
图案所属器物：画像石
出处：山东出土

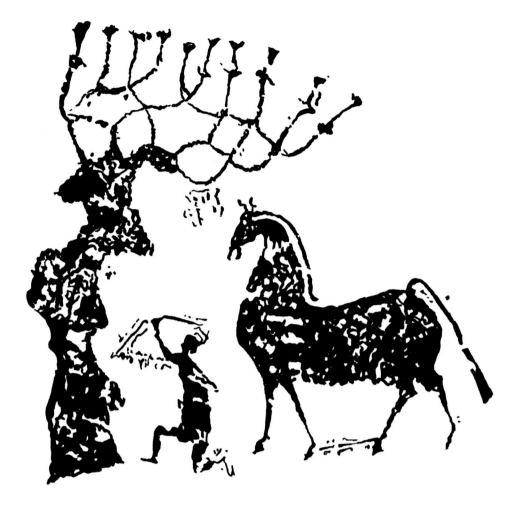

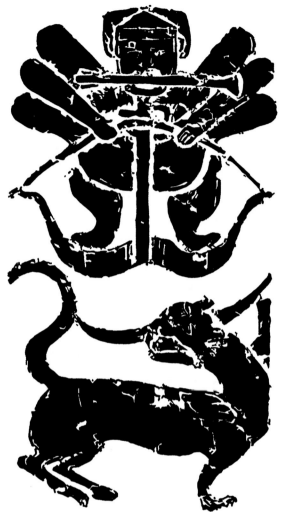

三图均为：

射猎图（汉代）

图案所属器物：画像石

出处：山东出土

骑术图（汉代）
图案所属器物：画像石
出处：山东出土

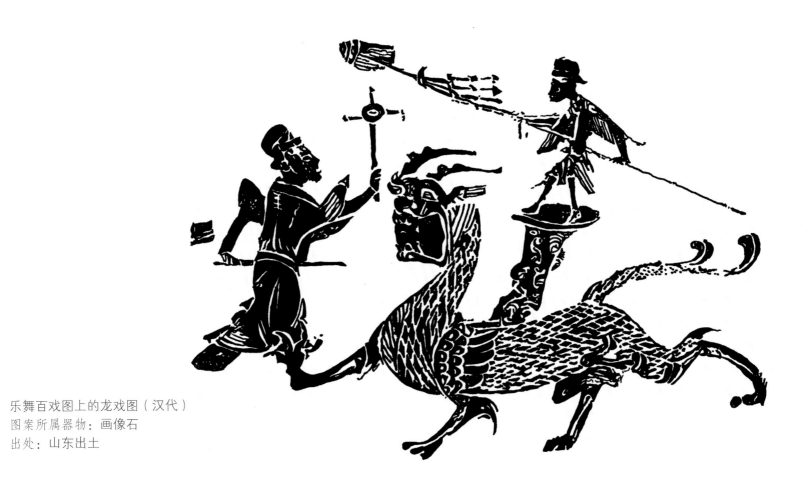

乐舞百戏图上的龙戏图（汉代）
图案所属器物：画像石
出处：山东出土

→ 兽面纹（汉代）
图案所属器物：画像石
出处：山东出土

← 鸟兽纹（汉代）
图案所属器物：画像石
出处：山东出土

↓ 虎鸟纹（汉代）
图案所属器物：画像石
出处：山东出土

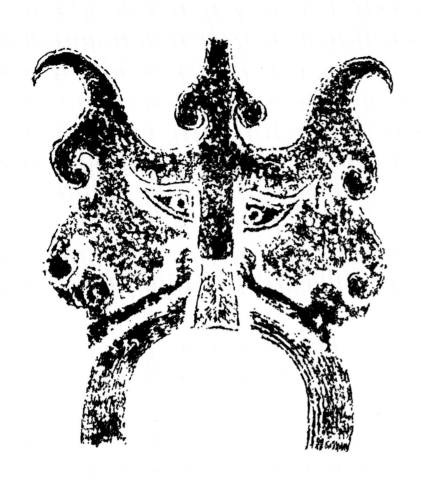

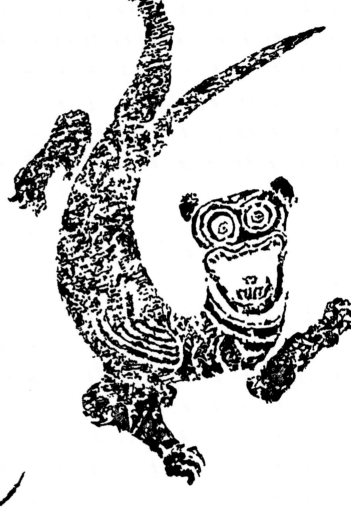

兽面纹（汉代）
图案所属器物：辅首衔环画像石
出处：山东出土

张口举尾作腾跃状虎纹（汉代）
图案所属器物：画像石
出处：四川出土

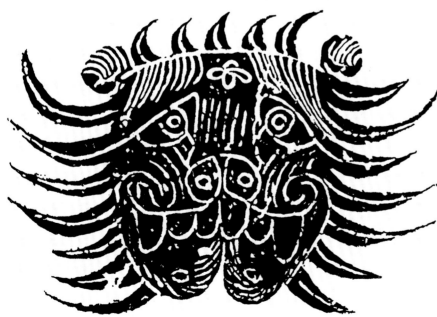

兽面纹（汉代）
图案所属器物：画像石
出处：山东出土

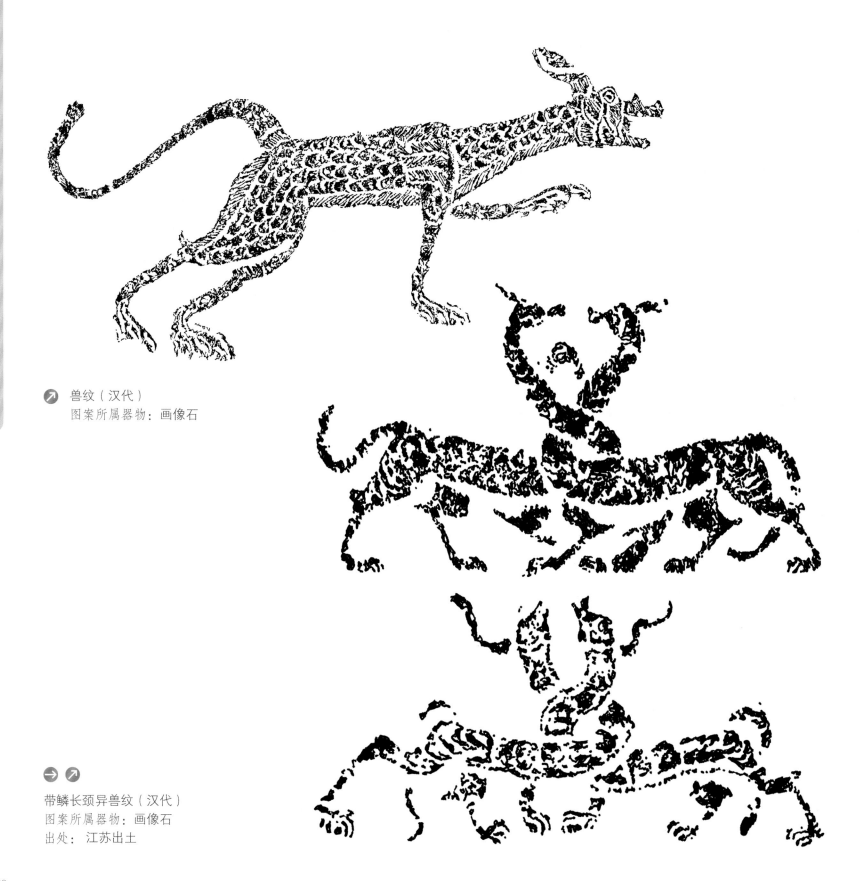

� 兽纹（汉代）
图案所属器物：画像石

带鳞长颈异兽纹（汉代）
图案所属器物：画像石
出处：江苏出土

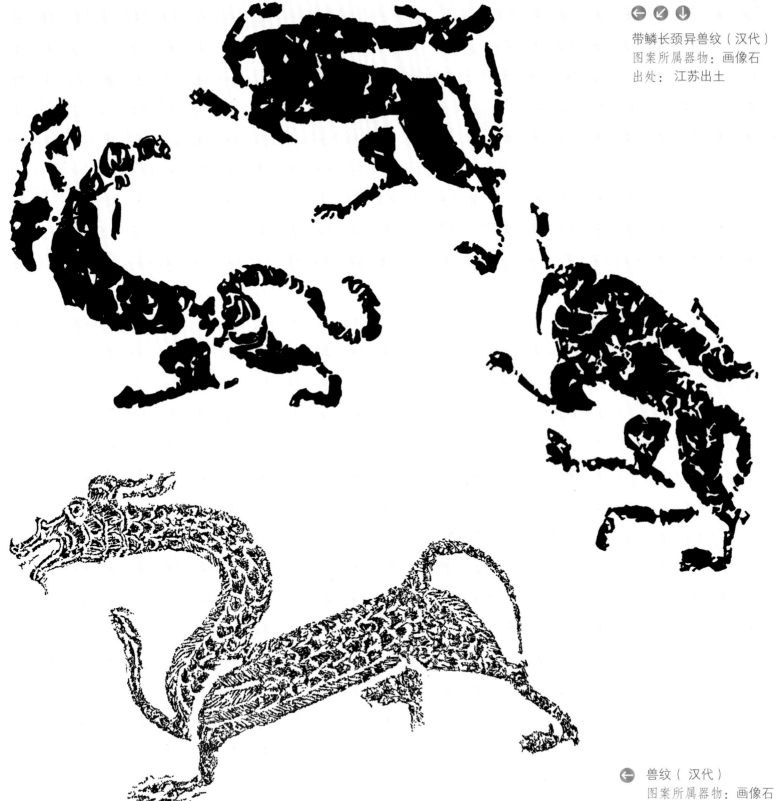

带鳞长颈异兽纹（汉代）
图案所属器物：画像石
出处：江苏出土

兽纹（汉代）
图案所属器物：画像石

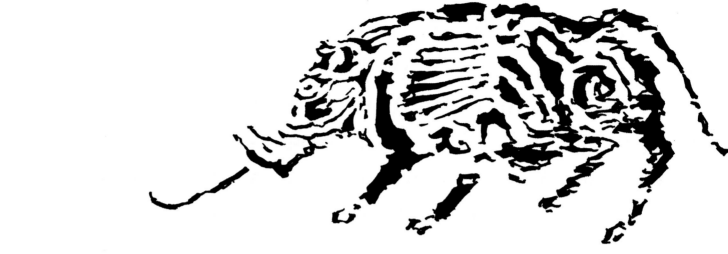

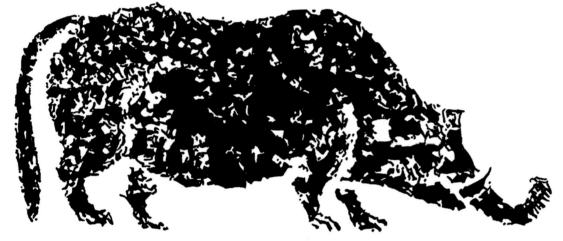

三图均为：

象纹（汉代）

图案所属器物：画像石

出处：山东出土

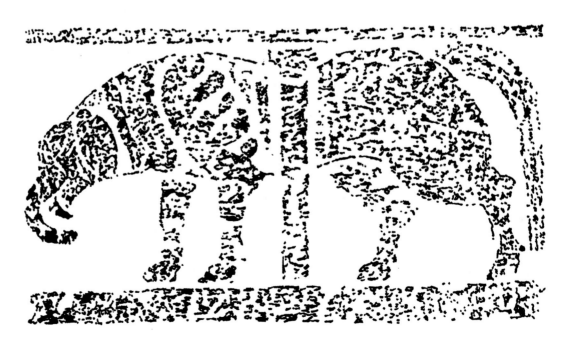

画像砖

画像砖的出现早于画像石，起源于战国晚期，盛行于两汉。砖体多为长40-50厘米、宽25-30厘米左右的长方形。其上的图案有阙楼桥梁、车骑仪仗、舞乐百戏、仙禽神兽、神话典故、历史传说、佛教题材等主题。其表现形式有浅浮雕、凹刻线条、凸刻线条。其形制多样、图案丰富，反映了当时的社会风情和审美风格。

辟邪纹（汉代）
图案所属器物：画像砖
出处：四川出土

兽纹（汉代）
图案所属器物：画像砖
出处：四川出土

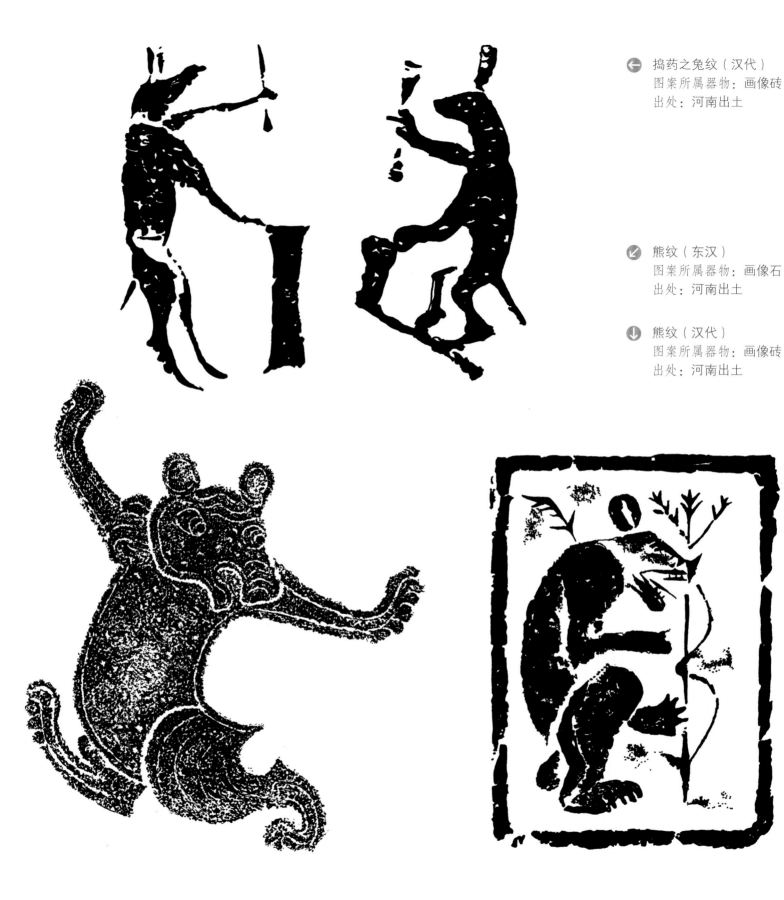

捣药之兔纹（汉代）
图案所属器物：画像砖
出处：河南出土

熊纹（东汉）
图案所属器物：画像石
出处：河南出土

熊纹（汉代）
图案所属器物：画像砖
出处：河南出土

龙纹（汉代）
图案所属器物：画像砖
出处：江苏出土

鹿纹（汉代）
图案所属器物：画像砖
出处：江苏出土

鹿纹（汉代）
图案所属器物：画像砖

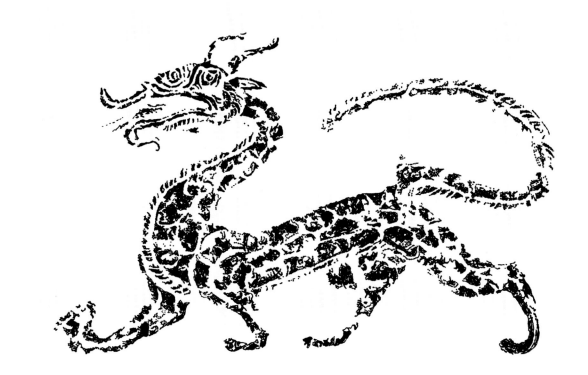
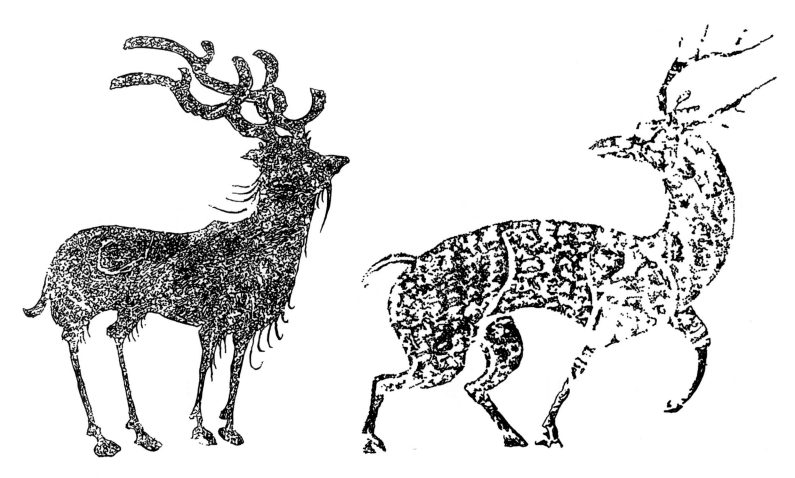

犬纹（汉代）
图案所属器物：画像砖
出处：河南出土

犬纹（汉代）
图案所属器物：画像砖
出处：河南出土

俯首饮水犀牛纹（汉代）
图案所属器物：画像砖
出处：河南出土

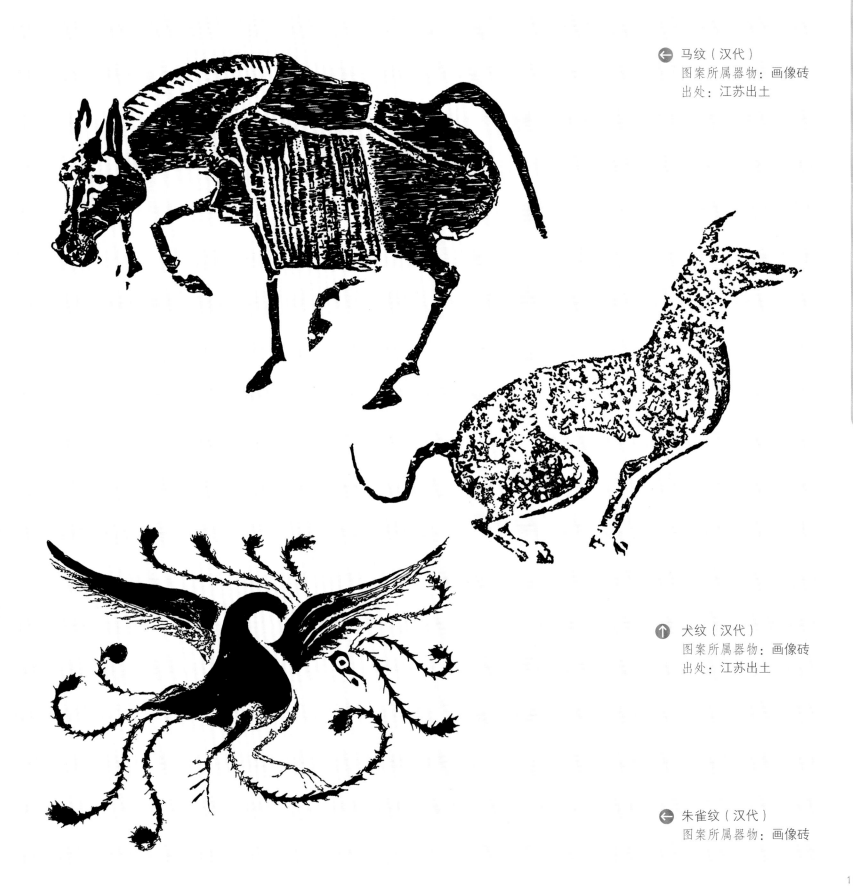

马纹（汉代）
图案所属器物：画像砖
出处：江苏出土

犬纹（汉代）
图案所属器物：画像砖
出处：江苏出土

朱雀纹（汉代）
图案所属器物：画像砖

铺首衔环

铺首衔环是古代建筑门上和墓葬墓门上的装饰，造型是一个环眼巨口的兽面，口中衔着门环。铺首的名称自汉代开始出现。《汉书·哀帝纪》中有句："孝元庙殿门铜龟蛇铺首鸣。"唐代的颜师古为其做注解："门之铺首，所以衔环者也。"文字记述了铺首的材质和功能。铺首的兽面纹，源于商代青铜器的饕餮纹样式。铺首装饰于大门上，有驱邪保护家宅的含义，装饰于墓门，也是护墓的意思。现存文物中，春秋战国时期已有铺首的实物。到了汉代，铺首除了真正作为装饰于大门的青铜实物之外，铺首衔环的图形还大量地出现在青铜器、陶器、画像石和棺椁之上。"铺首衔环辟不祥"，其辟邪的含义功能已经出离了其作为门环的实用功能，成为具有特定象征意义的纹样。

后世铺首衔环的兽面纹，被纳入"龙生九子"的龙族，被认为是龙的第九子，名为"椒图"，因其性好闭，所以作为门环的装饰，赋予其镇守门户、挡住邪祟的含义。但这一概念的渊源，则是早在先秦和汉代的铺首衔环图形的演变。

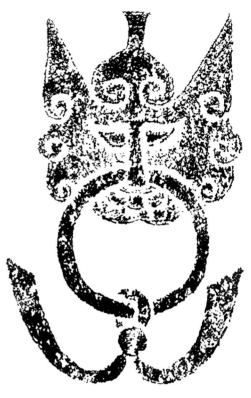

⬆ 铺首衔环纹（汉代）
图案所属器物：画像石
出处：山东出土

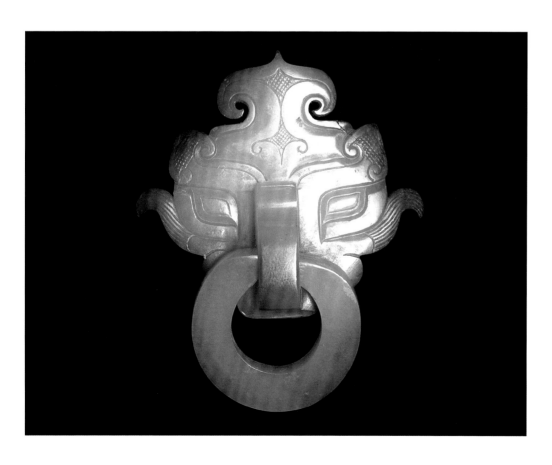

⬅ 玉铺首（汉代）
图片来源：台北故宫博物院

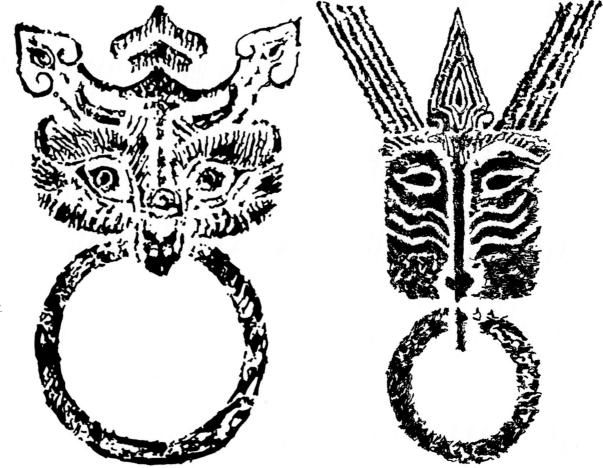

铺首衔环纹（东汉中晚期）
图案所属器物：鎏金铜器
出处：江苏丹阳县东汉墓出土

铺首衔环纹（汉代）
图案所属器物：画像石
出处：山东出土

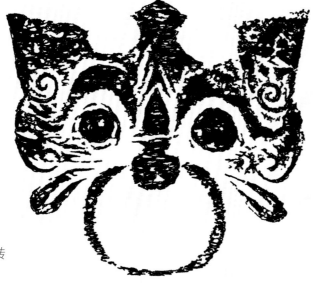

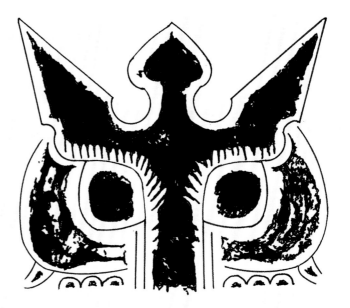

铺首纹（汉代）
图案所属器物：画像砖
出处：河南出土

三图均为：

铺首衔环纹（汉代）
图案所属器物：画像石
出处：山东出土

三图均为：

铺首衔环纹（汉代）

图案所属器物：画像石

出处：山东出土

↑ 铺首衔环纹（汉代）
图案所属器物：画像石
出处：山东出土

↑ ↑ 铺首纹（汉代）
图案所属器物：画像砖
出处：河南出土

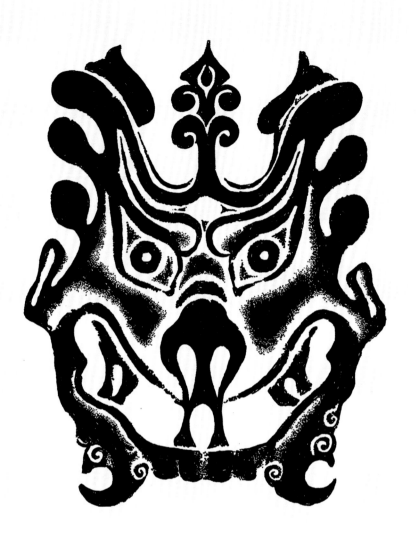

 铺首纹（西汉）
图案所属器物：鎏金铜器
出处：北京出土

铺首衔环纹（汉代）
图案所属器物：画像砖
出处：河南出土

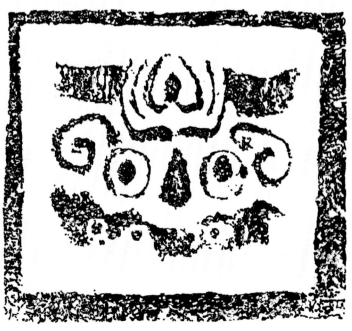

铺首纹（汉代）
图案所属器物：画像砖
出处：河南出土

汉代石雕

汉代雕刻的成就突出表现在大型的石雕上，汉代的雕塑艺术是中国古典石刻艺术发展的第一个高峰，给后世的雕塑创作奠定了基础。汉代雕塑的形式有园林装饰雕塑、丧葬明器、画像石、墓室雕刻等，石雕建筑是汉代的代表首创。汉代石雕方面的代表作品很多，如李冰石像、霍去病墓石雕群、牵牛石像等。

四川省出土的东汉石俑较多，刀法简洁凝练、形象生动，圆雕技术也日趋成熟。东汉时期的大型动物雕刻有了很大进步，造型矫健、形象古朴典雅，如河南洛阳孙旗屯出土的石天禄、石辟邪和四川庐山杨君墓石狮等都是东汉晚期优秀石刻的代表；霍去病墓雕群大约为公元前 117 年雕刻，其中最著名的就是"马踏匈奴像"。其石雕作品采用抽象技法来表现具有生命力的艺术形象，如：卧虎造型浑厚、刀法简练概括、动态沉稳有力且粗朴雄浑；牵牛石像是中国现存最早的一对大型石刻，两者东西相距 3 公里，发现于陕西省西安市长安区常家庄的牵牛像和斗门镇内的织女像，又称汉昆明池石刻。牵牛石高 258 厘米、作踞坐状；织女像高 228 厘米、作笼袖姿态，石刻取材于牛郎织女的神话故事，花岗岩雕刻，是中国早期园林装饰雕塑的代表作。

二图均为：

兽面纹（汉代）
图案所属器物：浮雕滑石兽面
出处：湖南常德汉墓出土

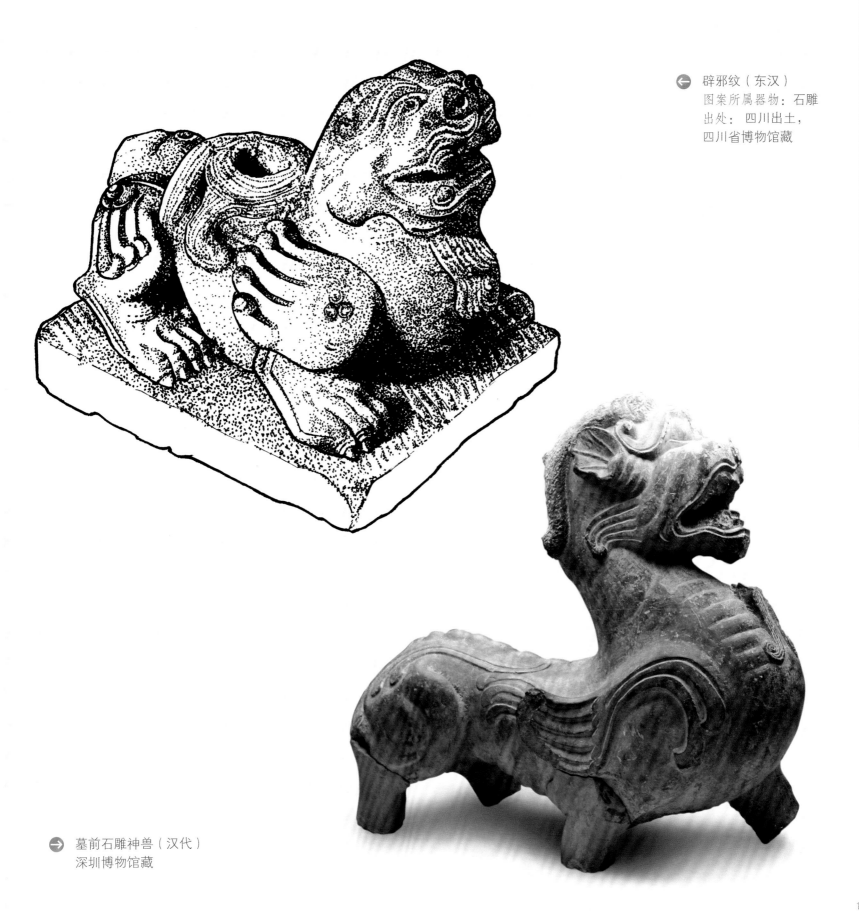

辟邪纹（东汉）
图案所属器物：石雕
出处：四川出土，
四川省博物馆藏

墓前石雕神兽（汉代）
深圳博物馆藏

◎ 河南淮阳县北关一号汉墓

河南淮阳县北关一号汉墓于1988年挖掘于县城北关纱厂附近，出土的随葬品上刻有宴饮、花草、常青树、瑞鸟神兽等图像，兼容了鲁南、苏北、南阳地区的风格，乃汉代石雕中的精品。墓室多为砖石多室结构，所用砖石以长方形、楔形、扇形为主。随葬器物被盗现象严重，除了随葬品外还发现唐代至清代的瓷碗、唐"开元通宝"和宋"大观通宝"等铜钱。出土的随葬品器物以石器最多且最有特色，出土的还有四周刻有卷云纹内刻画宴饮图的画像石一块和一些玉器，一些小件器物，如骨器、陶器、银器、珍珠，铜器有60余件，大部分为车马器及棺饰。此墓室有前室、后室、左右耳室的"外藏椁"，回廊内有7个小室，建筑面积约500平方米。从墓室结构和建筑形式来看，此墓在汉代的诸侯王墓中乃首见。

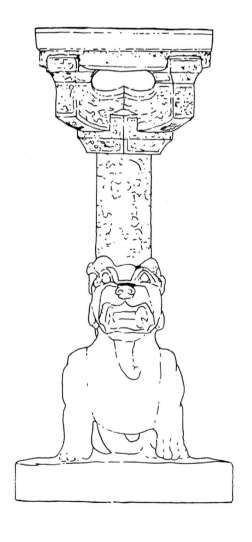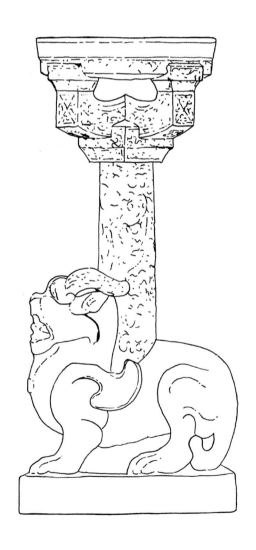

狮纹（东汉）
图案所属器物：石雕，石天禄承盘
出处：河南淮阳县北关一号汉墓出土

第一辑

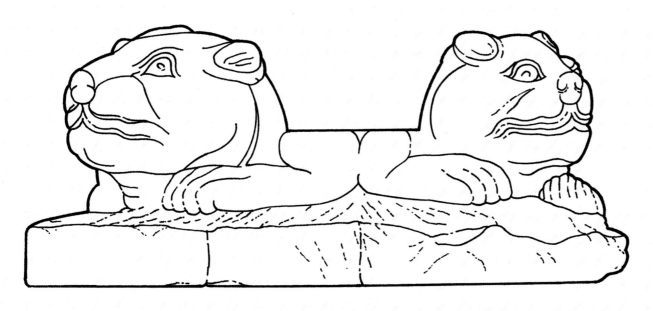

↖ ↑ 猪纹（东汉）
图案所属器物：石器
出处：河南淮阳县北关一号汉墓出土

↓ 兽纹（东汉）
图案所属器物：石器
出处：河南淮阳县北关一号汉墓出土

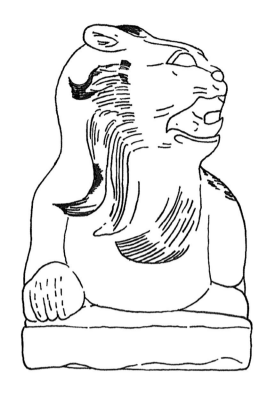

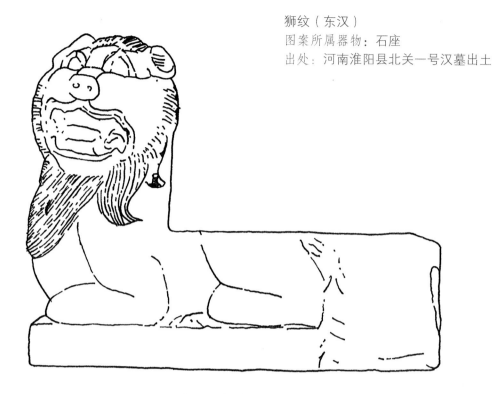

狮纹（东汉）
图案所属器物：石座
出处：河南淮阳县北关一号汉墓出土

狮形石座（正面）

狮形石座（侧面）

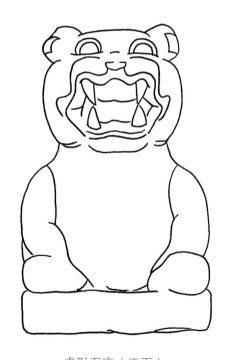

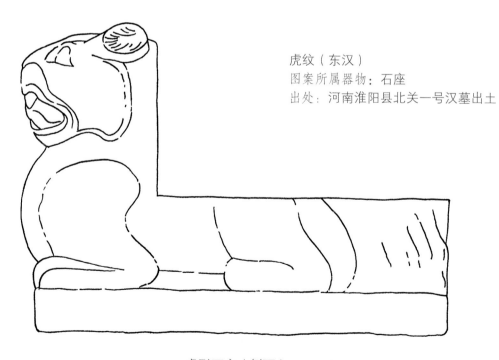

虎纹（东汉）
图案所属器物：石座
出处：河南淮阳县北关一号汉墓出土

虎形石座（正面）

虎形石座（侧面）

青铜器

汉代的青铜器不同于商周时期多作为礼器，而是往生活器皿方向发展，以生活用品灯、奁、炉、壶、镜等为主，其中灯具的造型和装饰最为丰富和精彩。有盘灯、虹管灯、筒灯、行灯、吊灯等多种样式，制作和装饰精美、设计巧思、造型自然。此外，汉代的青铜雕塑工艺品也是重要的青铜器种类，如甘肃武威的马踏飞燕、广西合浦的铜屋模型、河南偃师的铜奔羊等。

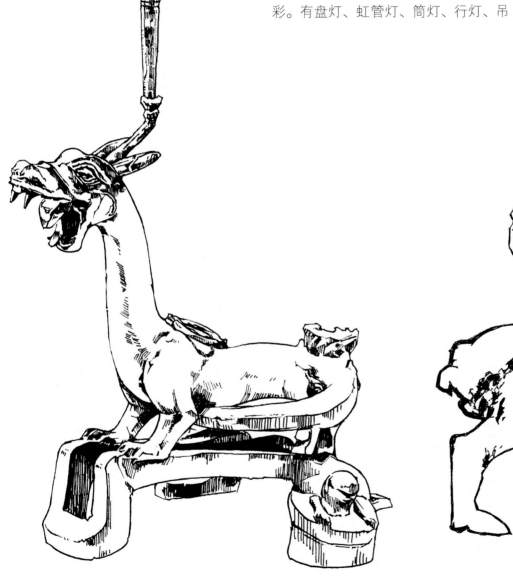
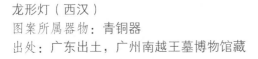

龙形灯（西汉）
图案所属器物：青铜器
出处：广东出土，广州南越王墓博物馆藏

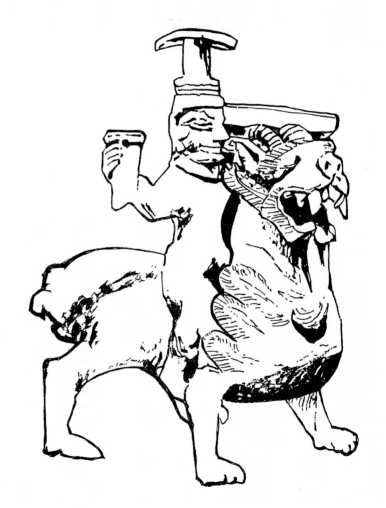

骑兽胡人灯（汉代）
图案所属器物：青铜器
出处：安徽出土

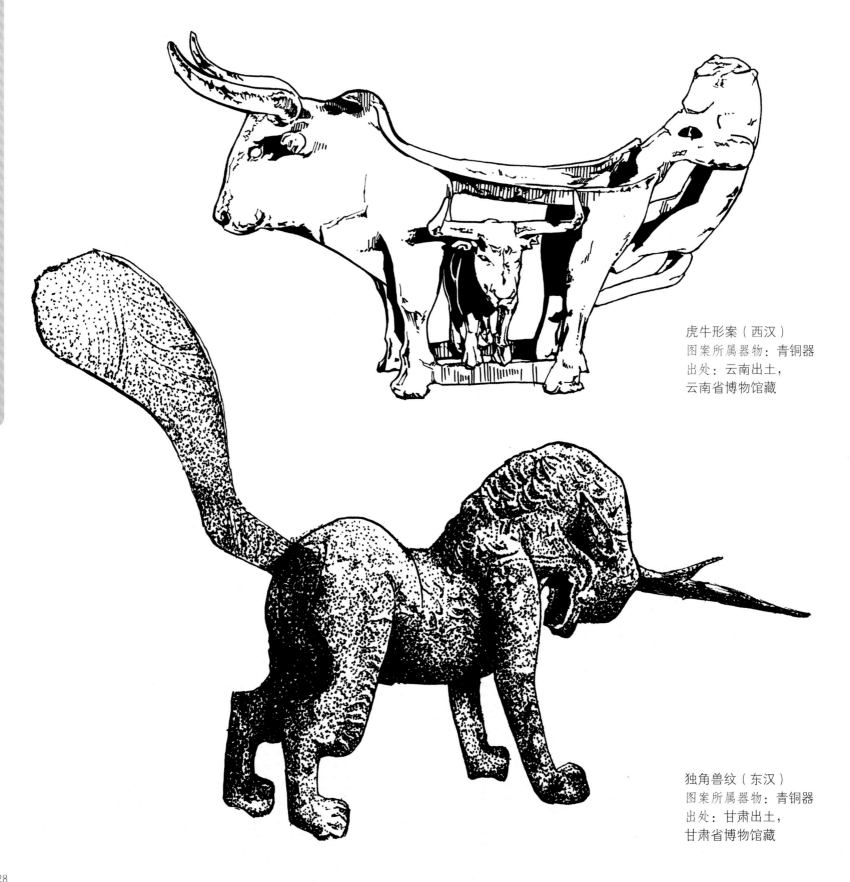

虎牛形案（西汉）
图案所属器物：青铜器
出处：云南出土，
云南省博物馆藏

独角兽纹（东汉）
图案所属器物：青铜器
出处：甘肃出土，
甘肃省博物馆藏

◎ 汉代铜独角兽

　　独角兽是传说中的一种神兽，随葬在墓中，起镇墓辟邪的作用。这件青铜独角兽收藏于甘肃省博物馆，高24.5厘米，长70.2厘米。兽头向前冲，角向前刺，扁尾上翘，四足跨张作角斗状，全身铸有兽毛的纹饰，角和尾可拆卸，造型十分独特。

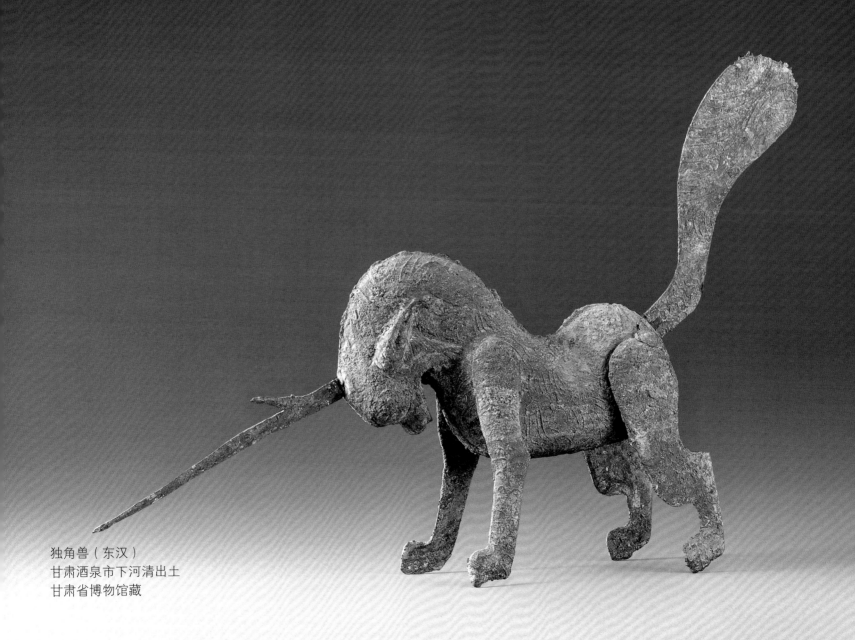

独角兽（东汉）
甘肃酒泉市下河清出土
甘肃省博物馆藏

◎ 汉代青铜用具的特点

　　青铜器发展到汉代，多为日常生活使用的器具。这些青铜用具，在设计上独具匠心，充分体现出功能与审美相统一的特点。这时期普遍流行的青铜用具包括鼎、壶、钫、尊、钟、扁壶、盆、釜、耳杯、虎子、灯、博山炉、炉、熨斗、带钩、铜镜、车马器、带钩、玺印等。器物的造型非常讲究，并且有许多既实用又美观的新器具被创造出来。器物的装饰也极尽精美，运用鎏金、错金银、镶嵌宝石等工艺，将器物装饰得美轮美奂，体现出青铜装饰工艺的高度发展，也反映了新的工艺风尚的形成。青铜器从用于对神明祖先的献祭转为主供贵族日常生活的奢华享用。

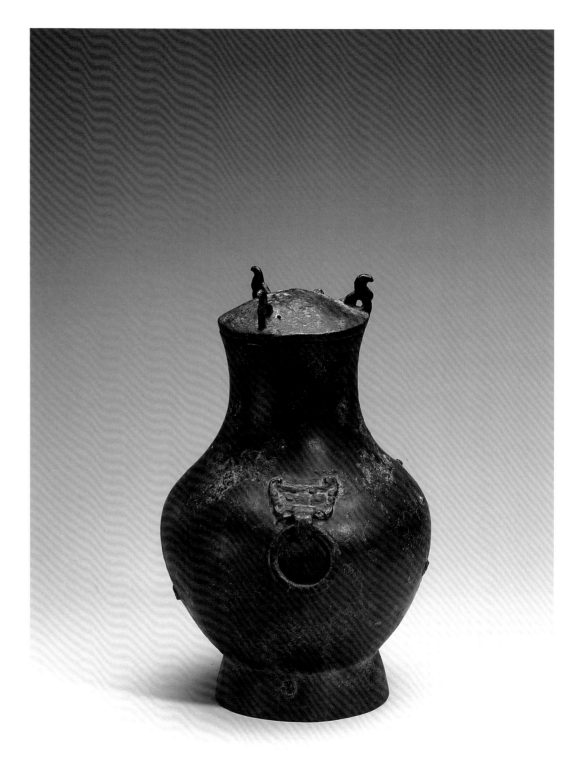

➜ 兽环壶（汉代）
　　图片来源：台北故宫博物院

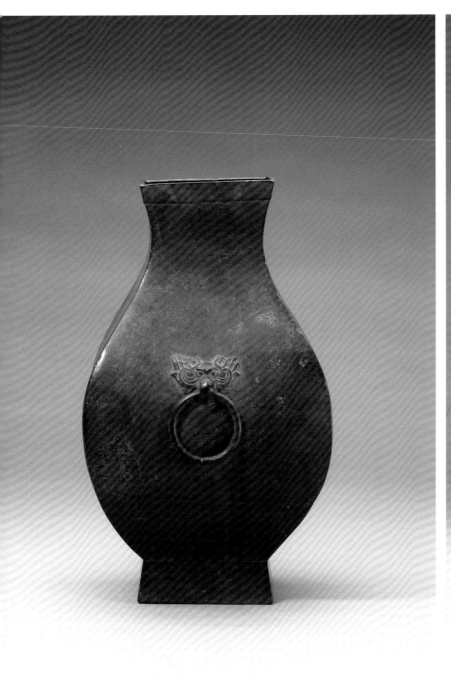

兽耳环钫（汉代）
图片来源：台北故宫博物院

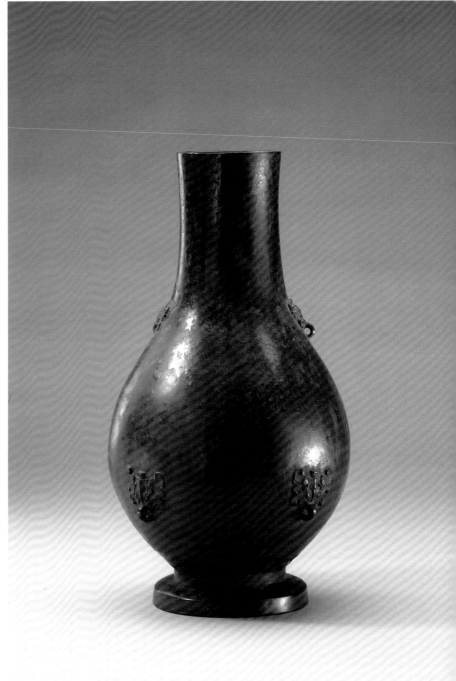

兽环壶（汉代）
图片来源：台北故宫博物院

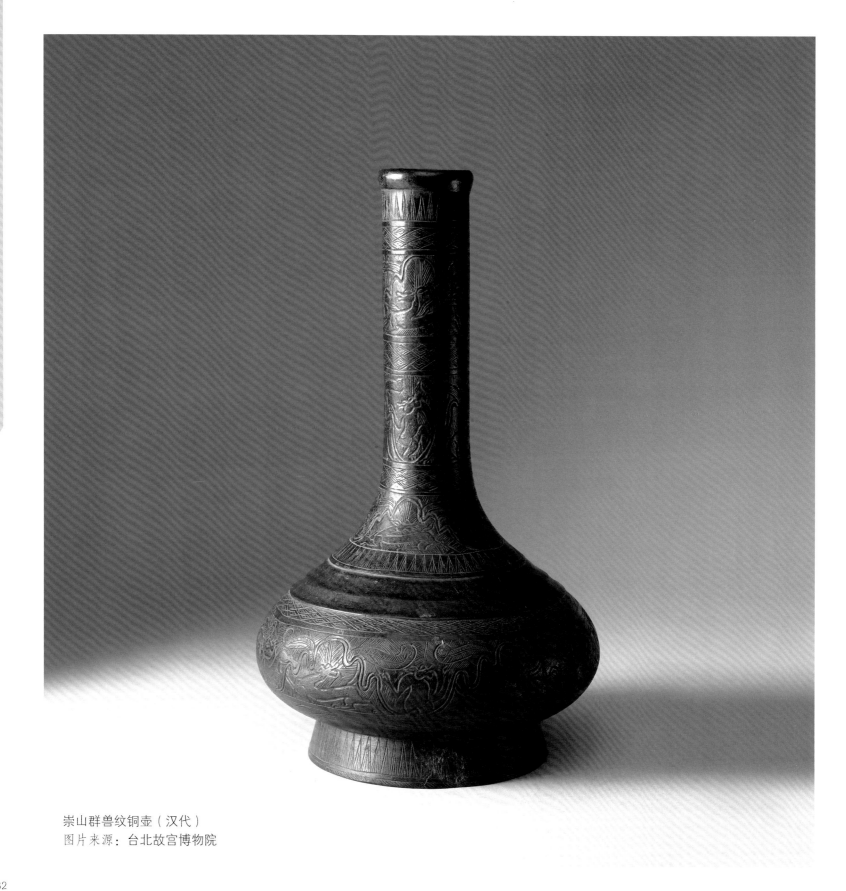

崇山群兽纹铜壶（汉代）
图片来源：台北故宫博物院

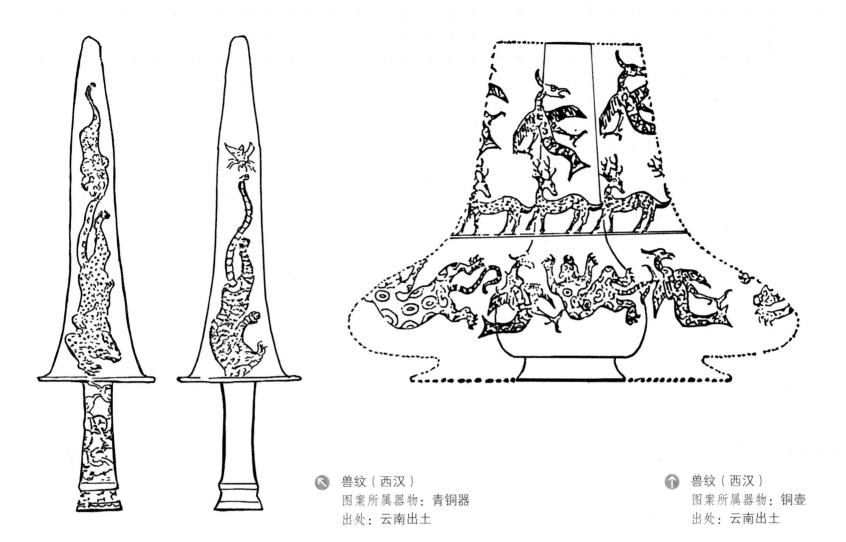

兽纹（西汉）
图案所属器物：青铜器
出处：云南出土

兽纹（西汉）
图案所属器物：铜壶
出处：云南出土

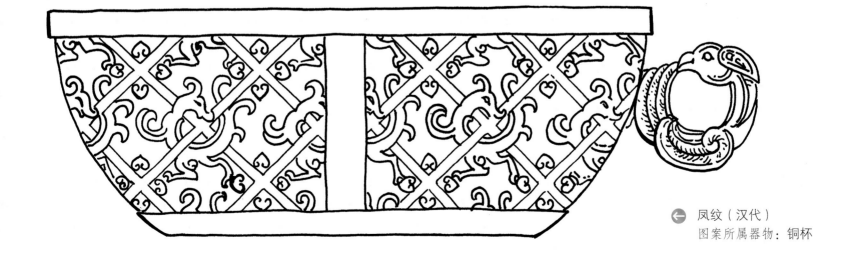

凤纹（汉代）
图案所属器物：铜杯

133

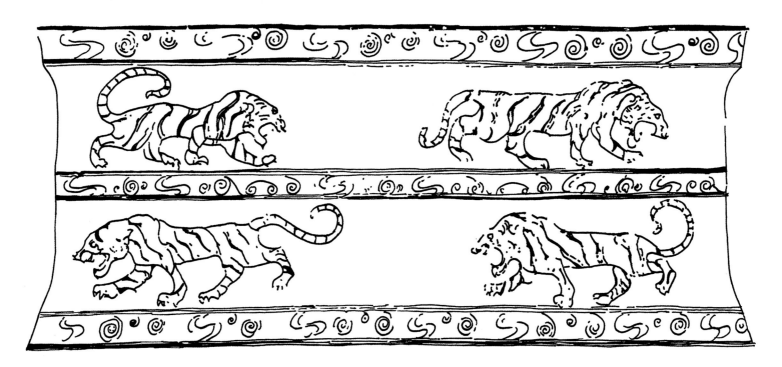

↑ 云虎纹（西汉）
图案所属器物：青铜器，四足器
出处：云南出土

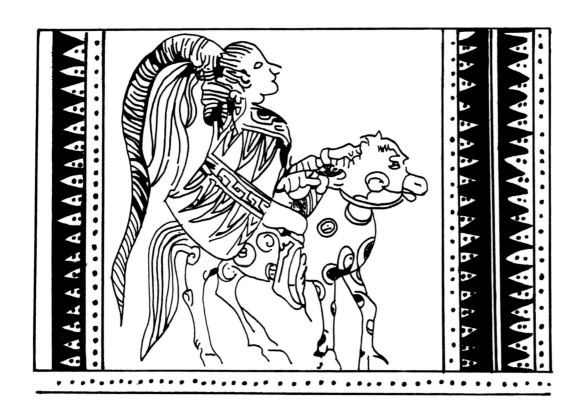

← 人物骑马纹（西汉）
图案所属器物：青铜器
出处：云南出土

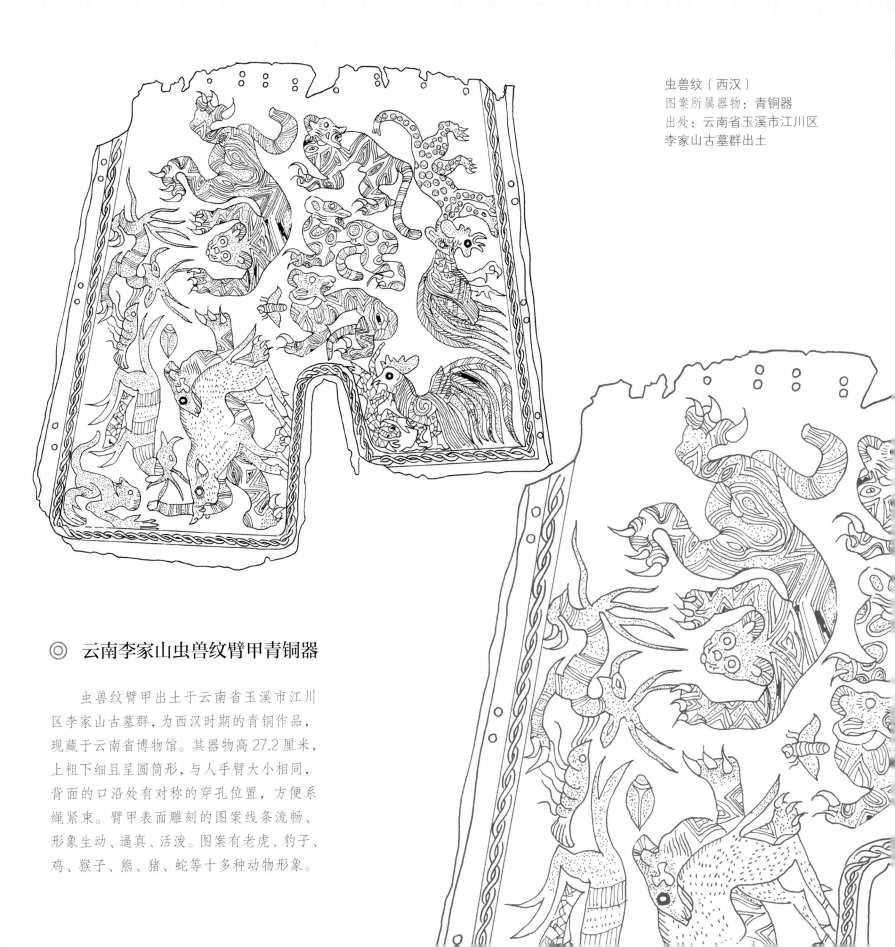

虫兽纹（西汉）
图案所属器物：青铜器
出处：云南省玉溪市江川区
李家山古墓群出土

◎ **云南李家山虫兽纹臂甲青铜器**

　　虫兽纹臂甲出土于云南省玉溪市江川区李家山古墓群，为西汉时期的青铜作品，现藏于云南省博物馆。其器物高 27.2 厘米，上粗下细且呈圆筒形，与人手臂大小相同，背面的口沿处有对称的穿孔位置，方便系绳紧束。臂甲表面雕刻的图案线条流畅、形象生动、逼真、活泼。图案有老虎、豹子、鸡、猴子、熊、猪、蛇等十多种动物形象。

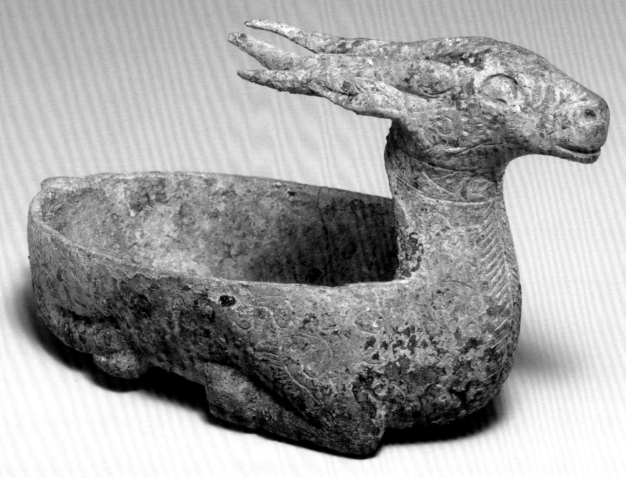

◎ 汉代青铜鹿形席镇

　　从先秦至汉代，中国人的起居方式主要是席地而坐，席子是当时房间里重要的铺设品，不铺席子直接坐在地上是不可以的。席子的铺设还要端端正正，方合乎礼节。于是，席子的四角就要压上"席镇"，让席子铺得平整而端正。出土的汉代席镇多为青铜所制，也有玉石质地的。造型多为有吉祥寓意的动物形，如熊、龟、鹿、羊、豹、辟邪等等。其体量虽小，但形态

生动，宛然可爱。美国大都会博物馆收藏的这件鹿形席镇，是当时席镇常用的瑞鹿造型，鹿泯耳攒蹄，温顺俯卧，身体上有阴刻的线条花纹，青铜表面还有残存的鎏金。鹿形席镇的背部原本镶嵌着贝壳，贝壳往往采用斑纹贝，圆浑的贝壳与上面的斑点，从形状和色彩上都类似梅花鹿。这种材质的组合设计非常新奇和巧妙。此件鹿形席镇身上的贝壳已缺。

青铜鹿形席镇（汉代）
图片来源：美国纽约大都会博物馆

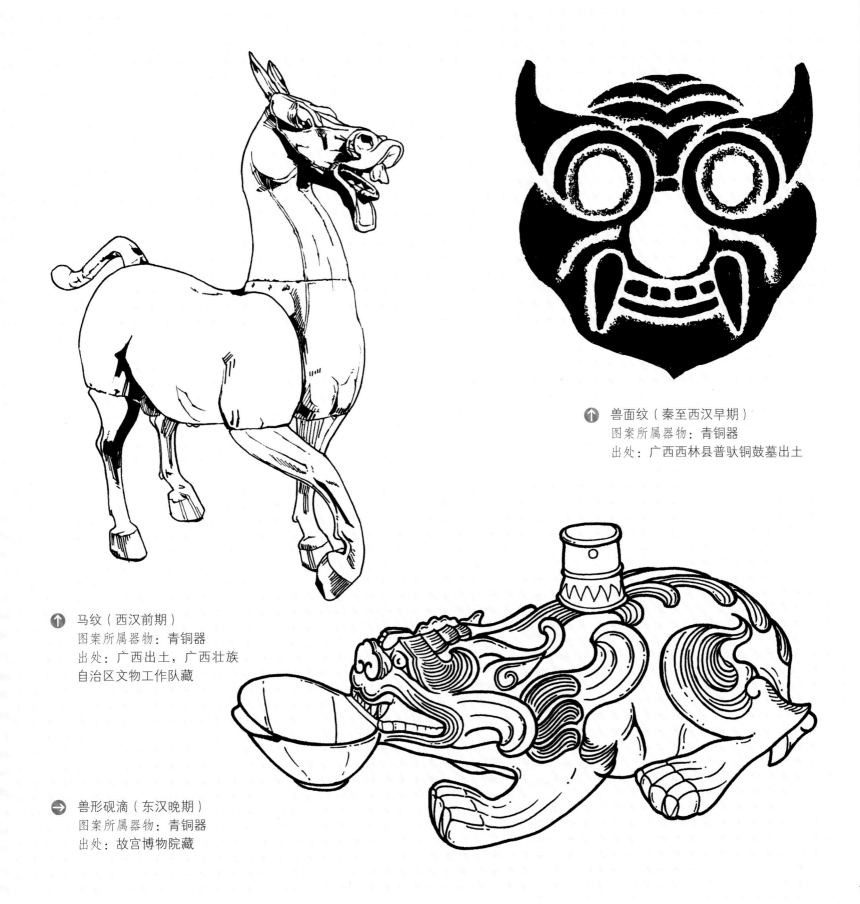

↑ 兽面纹（秦至西汉早期）
图案所属器物：青铜器
出处：广西西林县普驮铜鼓墓出土

↑ 马纹（西汉前期）
图案所属器物：青铜器
出处：广西出土，广西壮族
自治区文物工作队藏

➡ 兽形砚滴（东汉晚期）
图案所属器物：青铜器
出处：故宫博物院藏

137

◎ 汉代的带钩、扣饰、牌饰

带钩、带扣、牌饰均是古代人结系腰带的实用部件，同时也是精美装饰物，还彰显着佩戴者的身份地位。汉代人衣带上的这些饰件制作尤为精美。其材质和工艺多种多样，青铜质地的带饰往往采用鎏金、金银错、绿松石镶嵌作为装饰手法，效果华美精致。此外还有玉石、黄金、白银等材质所制的带饰。这些带饰的图案造型以动物纹为多。鹿、马、牛、羊、象、虎、龙等都是常见的题材。动物造型均强调其简练整体和矫健的动作，同时又适合带饰的轮廓形状，装饰感极强。

↑ 鹿形（西汉）
图案所属器物：青铜器，铜扣饰
出处：云南省玉溪市江川区李家山古墓群出土

← 卧马纹银带饰（秦汉）
图片来源：美国纽约大都会博物馆

第一辑

138

三羊纹青铜带板（西汉）
图片来源：美国纽约大都会博物馆

斗牛纹铜板饰（西汉）
图片来源：美国纽约大都会博物馆

象面形（秦至西汉早期）
图案所属器物：铜带钩
出处：陕西出土

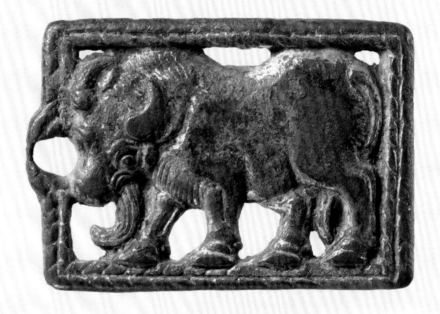

象纹铜带扣（秦汉）
图片来源：美国纽约大都会博物馆

象面纹（秦至西汉早期）
图案所属器物：铜带钩
出处：陕西出土

◎ 野猪纹透雕圆形铜牌饰
（新疆木垒县东城镇）

野猪纹透雕圆形铜牌饰是典型的匈奴动物纹样器物，是鄂尔多斯青铜器的西汉式纹样。在新疆木垒县出土的器物还有虎叼羊纹铜饰牌、几何形透雕饰牌等，从造型、雕刻技法、图案题材来看基本与匈奴的动物纹样相似。这个时期游牧民族的动物纹样多以野兽猛禽的咬斗、身体蜷曲、螺旋形造型的牛、马、羊、猪等为装饰特点，同时这个时期的青铜器连同动物纹样也是王权的象征代表。这件铜牌饰运用节奏与韵律、对称与均衡、稳定与轻巧、直线与曲线、比例与尺度、多样与统一等形式美法则，其功能性、实用性和装饰性互相统一，体现极高的审美价值。

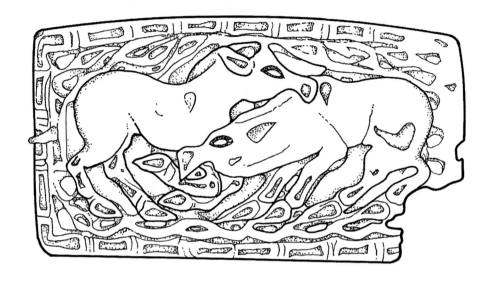

野猪纹（汉代）
图案所属器物：透雕野猪纹铜牌
出处：新疆出土

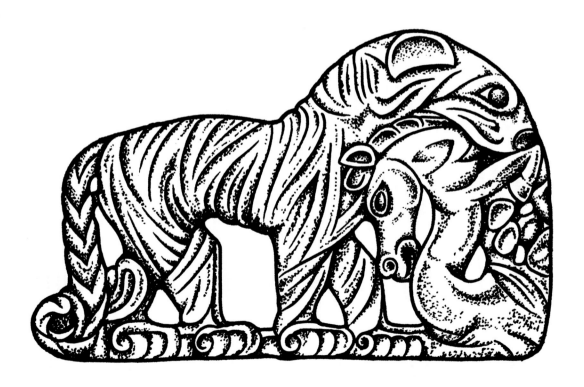

➡ 虎食马纹（西汉晚期）
图案所属器物：铜饰牌
出处：故宫博物院藏

141

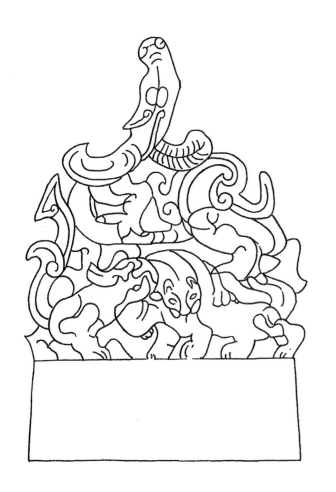

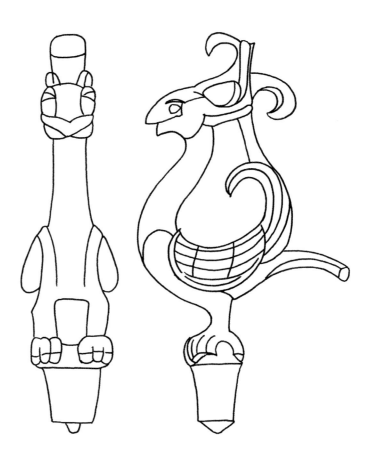

蟠龙纹、虎纹（西汉中期）
图案所属器物：扁形铜刷柄
出处：山西朔县西汉并穴木椁墓出土

鸟形（西汉中期）
图案所属器物：铜饰件
出处：山西朔县西汉并穴木椁墓出土

◎ 扁形铜刷柄、铜鸟形饰件

　　扁形铜刷柄和铜鸟形饰件均出土于山西朔县西汉并穴木椁墓。

　　扁形铜刷柄柄宽为 6 厘米，高度为 8.9 厘米。其采用透雕工艺，云气纹中穿梭着一条蟠龙和两只老虎，龙首高昂抬起，两只老虎互相搏斗撕咬，雕刻极其精致细腻。铜刷头槽为扁长方形，中空且残存少量刷毛。

　　铜鸟形饰件中的鸟高度为 10.4 厘米，为漆器盖上的纽饰件。铜鸟动态自然生动，昂首翘尾，张口瞪目，双爪立在一个插木榫上。

↑ 雏鹿纹（秦至西汉早期）
图案所属器物：青铜器，带钩
出处：陕西出土

↑ 兽面纹（秦至西汉早期）
图案所属器物：青铜器，牌饰
出处：广西西林县普驮铜鼓墓出土

⬆ 二豹噬猪纹（西汉）
图案所属器物：铜扣饰
出处：云南出土，云南省博物馆藏

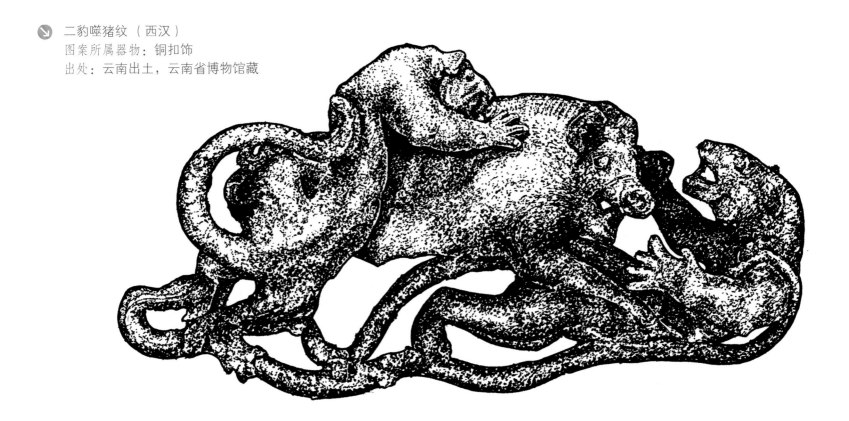

兽纹（西汉）
图案所属器物：刻纹铜片

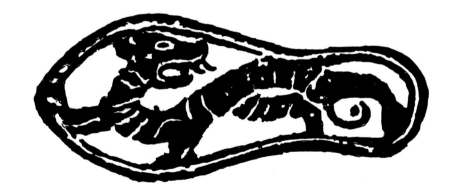

蛇首钩双兽面纹（西汉）
图案所属器物：青铜器，带钩
出处：山西出土

蟠虺纹（西汉）
图案所属器物：立鹿铜筒
出处：云南出土

兽面纹（秦至西汉早期）
图案所属器物：青铜器
出处：广西西林县普驮铜鼓墓出土

金银器

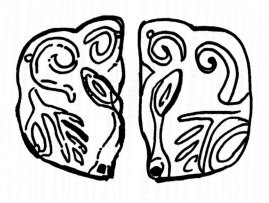

汉代金银器无论品种还是数量都远超前代。金银器造型以狼、鹿、马、神兽等为主，其表现形式以单体动物为主，亦有将动物重叠、排列。

汉代金银器中最为常见的饰品居多，金银器皿较少。具有代表性的汉代金银器有：河北满城西汉中山靖王刘胜夫妇墓出土的单鋈银盒，现藏南京博物馆的西汉时期额金带扣和鋈金铜虎镇，西汉时期的金银鸠杖首，湖南长沙五里牌和五一街东汉墓出土的银碗、银调羹，大云山汉墓出土的小金花泡，江苏邗江甘泉山汉墓出土黄金首饰等。

⬆ 兽面纹（西汉）
图案所属器物：金银器，金饰片
出处：新疆出土

➡ 盾形和近矩形兽面纹（西汉）
图案所属器物：金银器，银牌
出处：新疆出土

⬇ 对虎纹（西汉）
图案所属器物：金银器
出处：新疆出土

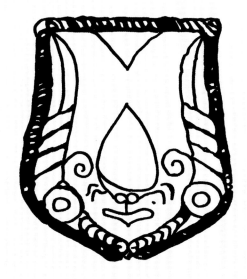
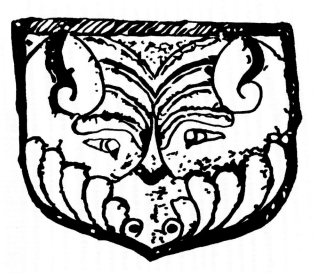

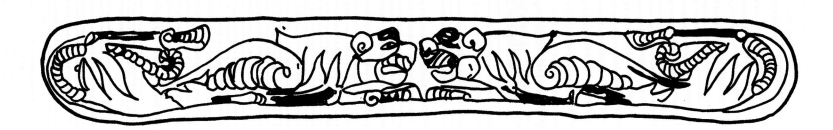

◎ 豹攻击野山羊金带扣

在《史记》《汉书》中都曾提到"萨迦人""赛种人"的名字，这指的就是古老的游牧民族斯基泰人。纵横驰骋于欧亚草原的斯基泰人，既是孔武彪悍的战士，也是心灵手巧的匠人。这个民族善于制作金属工艺品。他们熟练掌握锻、铸、錾刻、镶嵌等多种金属加工手法，用金、银、铜等材料制作精美的带钩饰牌等物件，既用于装饰，也是财富和地位的标志。这些饰物往往做成动物形象，野兽争斗噬咬捕猎的场面更是常见的主题。汉代丝绸之路上出土的一些具有浓郁西域风格的饰品，有的就是北方游牧民族之作，同时也影响到汉民族的金属工艺题材、内容和风格。这件收藏于美国纽约大都会博物馆的"豹攻击野山羊金带扣"，呈左右对称纹章式构图，以浮雕手法表现出动态夸张的野生动物捕猎场景，就具有浓郁的斯泰基风格。

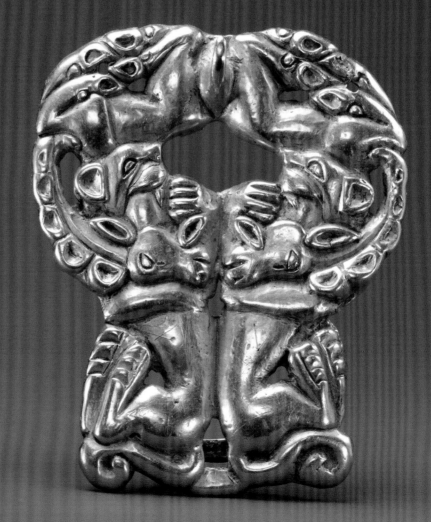

豹攻击野山羊金带扣（汉代匈奴文化）
图片来源：美国纽约大都会博物馆

146

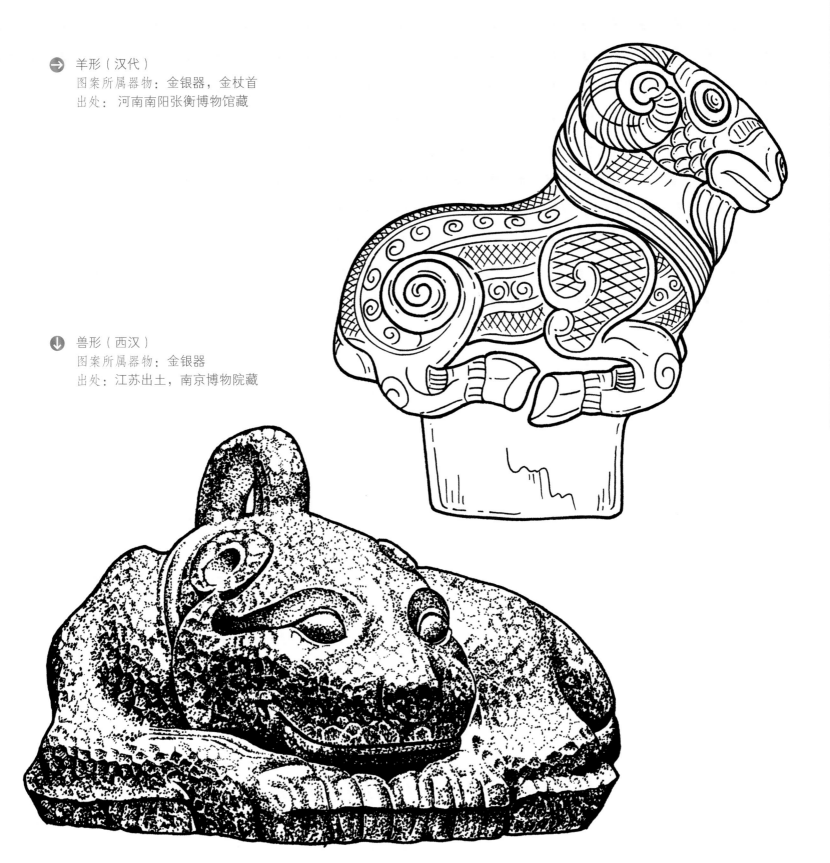

➡ 羊形（汉代）
图案所属器物：金银器，金杖首
出处：河南南阳张衡博物馆藏

⬇ 兽形（西汉）
图案所属器物：金银器
出处：江苏出土，南京博物院藏

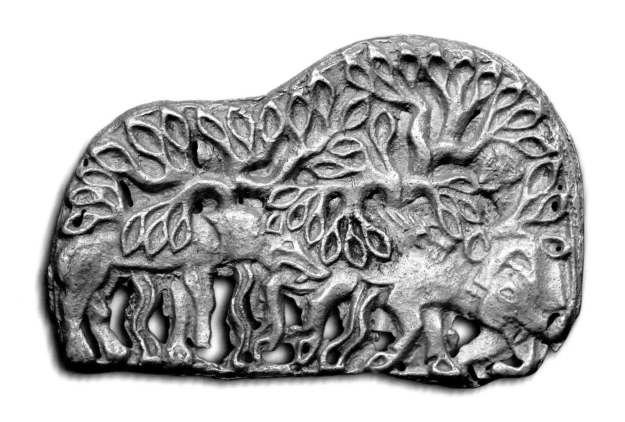

狼噬牛金牌饰（汉代）
海北藏族自治州祁连县出土
青海省博物馆藏

◎ 狼噬牛金牌饰

　　出土于青海祁连县海北藏族自治州的这件狼噬牛金牌饰，是东汉时期匈奴人制作的金属饰物。该牌饰形体硕大，长14.7厘米，宽9.2厘米，重365克。牌饰用黄金铸造成型，又经錾刻雕琢出细节，部分采用了镂空的手法，层次表现丰富，工艺技术精湛。牌饰表现的画面是一片浓密的树丛中，一匹饿狼蹑足潜踪而来，伺机对前面的一头牛发起攻击，一口咬住了牛的后腿，牛在瞬间负痛挣扎。其情态非常生动逼真。这件金属饰物的艺术风格体现了汉代北方游牧民族的生活面貌和审美情趣，由于游牧民族的匠人在日常生活中对动物捕猎情景熟谙，因而获取艺术创作的生动主题，并加以艺术夸张处理，成就了这件形神兼备、实用与装饰结合的艺术品。

鎏金器

　　鎏金器指的是用鎏金技术来装饰金属器物表面，是古代金属工艺的一种装饰技法。鎏金工艺起源于春秋战国，汉代称"金涂"或者"黄涂"，汉代的鎏金技术已经十分成熟，在青铜器上先雕刻花纹再鎏金或银成为当时的主要特点，金光灿灿且不褪色。隋唐时期的鎏金技艺十分精湛，应用于宫殿、庙宇、佛像等装饰上居多。五代在唐代的基础上又精进不少并东传日本，明清及以后的鎏金工艺更为普遍。

　　各个时期的鎏金器都有代表作品，如：春秋战国的长臂猿和鎏金嵌松石玛瑙青铜带钩，汉代的鎏金青铜长信宫灯和鎏金铜龙首柄，唐代的舞马衔杯银壶、鎏金铁芯铜龙、银鎏金蚕纹叶形盘和鎏金龟纹桃形银盘，清代故宫的鎏金铜狮和铜鎏金十一面观音立像、颐和园的铜狻猊、雍和宫的佛像、雷峰塔的舍利函金银质金涂塔等。

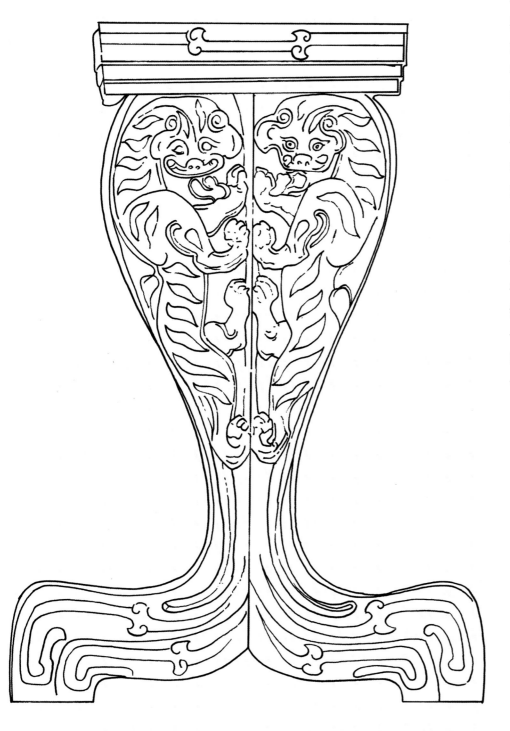

兽纹（西汉）
图案所属器物：鎏金铜案足
出处：河北出土

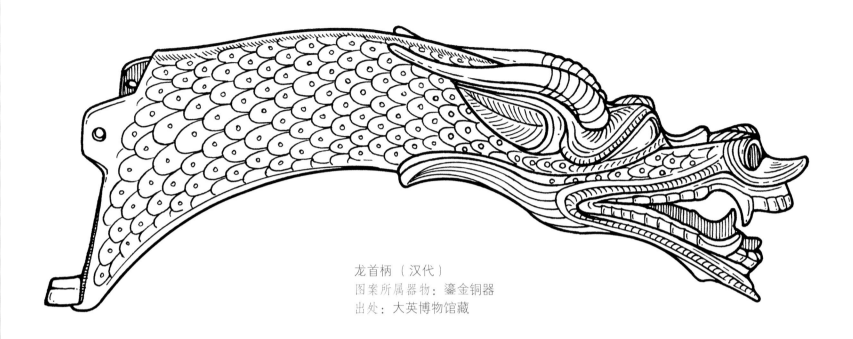

龙首柄（汉代）
图案所属器物：鎏金铜器
出处：大英博物馆藏

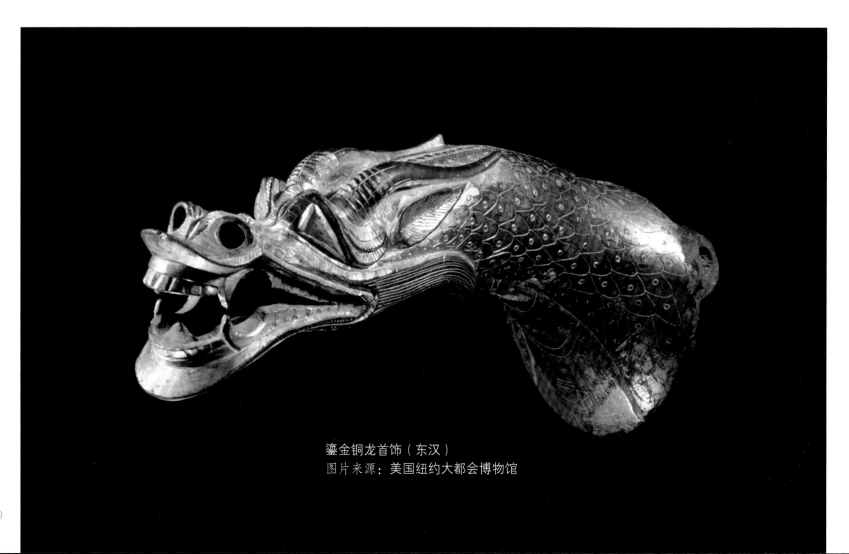

鎏金铜龙首饰（东汉）
图片来源：美国纽约大都会博物馆

三图均为：云兽纹（西汉）
图案所属器物：鎏金银铜当卢
出处：河北出土

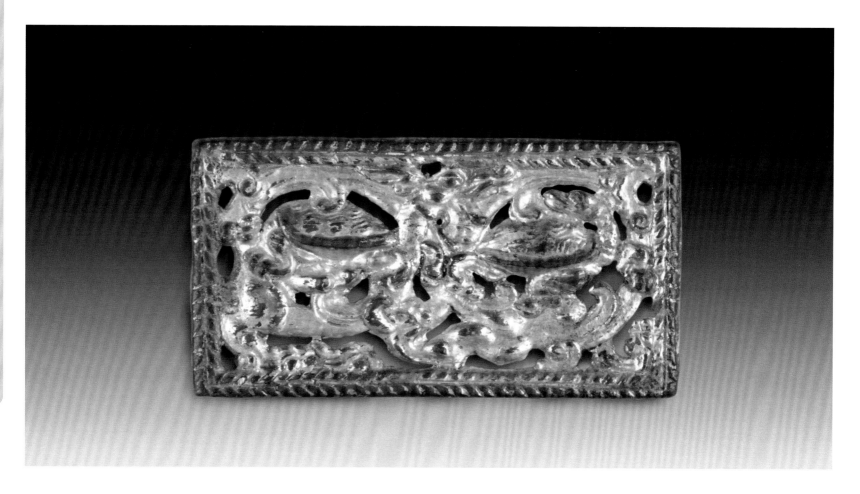

匈奴龟龙纹腰带匾（汉代）
图片来源：美国纽约大都会博物馆

牛纹（东汉）
图案所属器物：鎏金铜牌饰
出处：陕西出土，陕西省博物馆藏

◎ 鎏金翼马纹铜饰板

收藏于美国纽约大都会博物馆的一对翼马腰带饰板，是汉代中国北部草原的鲜卑民族制作的饰物。有翼的神兽装饰出现在中国，是东西方文化交流的结果。马生双翼，更有天马行空的含义。该饰板上的翼马纹样造型简约，块面整体无繁琐的装饰，轮廓清楚，线条流畅。动物的比例和动态自然生动，反映了游牧民族的粗犷豪迈之风。

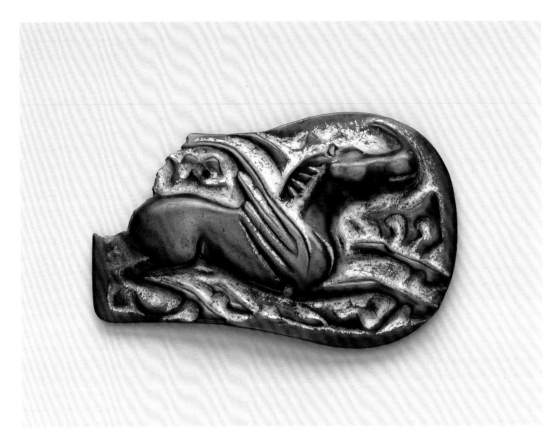

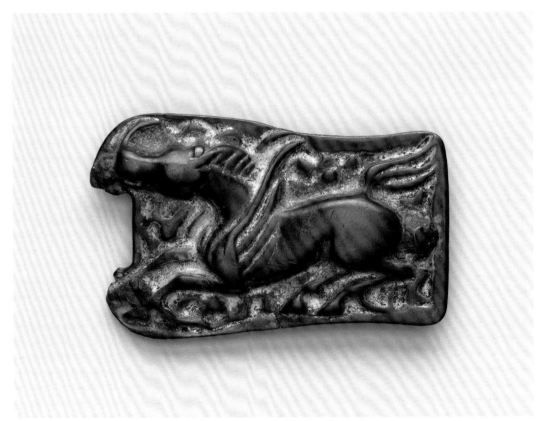

鎏金翼马纹铜饰板（东汉鲜卑文化）
图片来源：美国纽约大都会博物馆

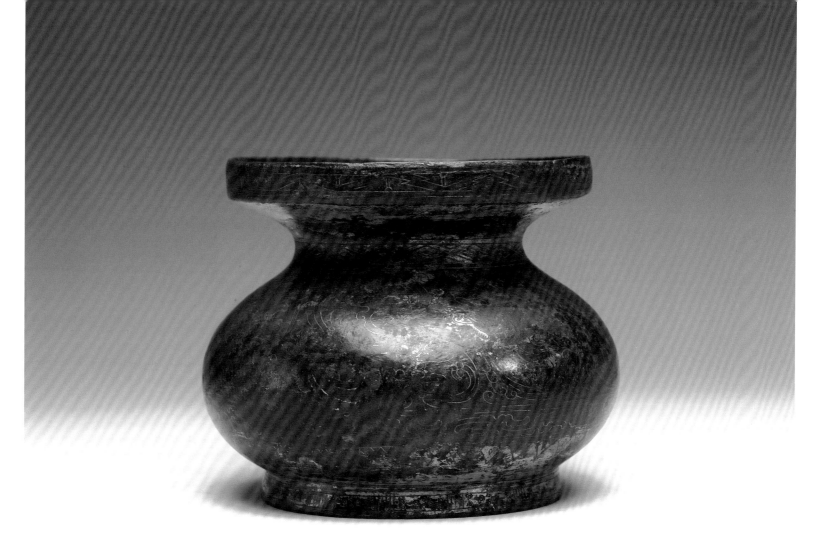

铜鎏金鸟兽纹唾壶（汉代）
图片来源：台北故宫博物院

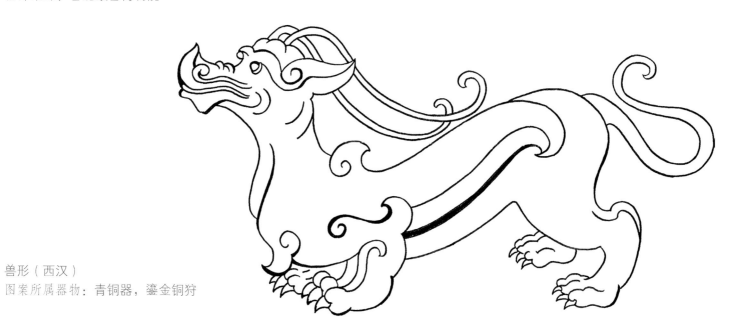

兽形（西汉）
图案所属器物：青铜器，鎏金铜狩

兽形（汉代）
图案所属器物：鎏金镶嵌兽形铜盒
出处：江苏徐州土山汉墓出土

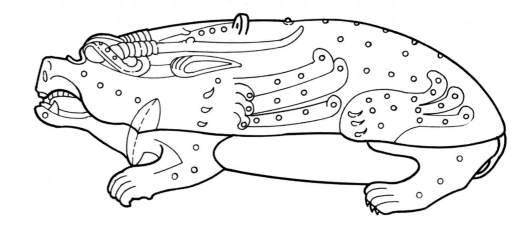

兽纹（东汉）
图案所属器物：鎏金铜器饰牌
出处：吉林榆树市老河深鲜卑墓群出土

马形（东汉）
图案所属器物：鎏金铜器
出处：河南出土，河南省博物馆藏

金银错铜器

金银错青铜器在战国两汉时期大量出现，金银错工艺是金属细工装饰技法之一，常用于各种器皿、车马器具、兵器等器物上的装饰。古代金银错青铜器做金银图案装饰的纹样方法主要有两种，一种是镶嵌法，另一种是涂画法。金银错青铜器从装饰内容分类有铭文、几何纹图案和动物纹样，其中几何纹装饰是战国、秦汉时期开创的。具有代表性的金银错青铜器有山西长治的错金云纹豆、河北平山中山王墓的翼神兽和虎噬鹿神器、陕西咸阳的云纹鼎、江苏涟水的云纹牺尊、河北满城汉墓的蟠龙纹壶和朱雀衔环杯等。

云鸟兽纹（汉代）
图案所属器物：金银错铜车饰纹
出处：山东出土

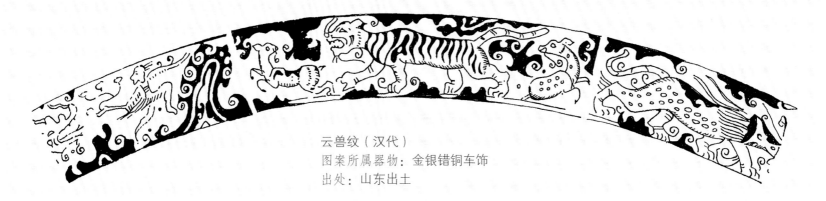

云兽纹（汉代）
图案所属器物：金银错铜车饰
出处：山东出土

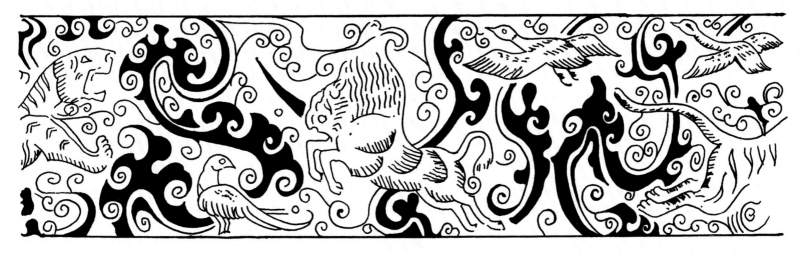

↑ 云鸟兽纹（汉代）
图案所属器物：金银错铜车饰
出处：山东出土

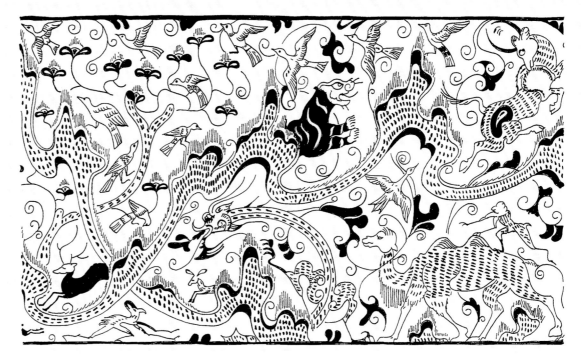

→ 云鸟兽纹（汉代）
图案所属器物：金银错铜器

◎ 西汉动物纹金银错铜车饰

汉代装饰艺术表现动物形象，不仅单个造型精到，生机勃勃，气韵生动，而且还善于将多个动物组合在完美的构图形式中，达到精妙绝伦的装饰效果。这类作品中，艺术成就最突出的当属河北定县汉墓出土的这件金银错狩猎铜车饰。该车饰长 26.5 厘米、直径 3.6 厘米，外形类似竹管，表面用凸起的轮节将车饰分为四段，用金银镶嵌出纹样。画面以自由奔放的山峦云气纹为背景，分割构图，其间穿插各种姿态生动、高度概括又惟妙惟肖的动物与人物。如象、熊、虎、猴、狼、兔、马、羊、牛、野猪、青龙、朱雀及骑猎人物等，构图气魄宏大壮丽。形象互不遮挡，但大小疏密安排有序，细节精致，充分显示了装饰美感。四部分均嵌有圆形和菱形的绿松石，色彩上富丽华美。

← 动物纹金银错铜车饰（西汉）
河北定县三盘山 122 号西汉墓出土

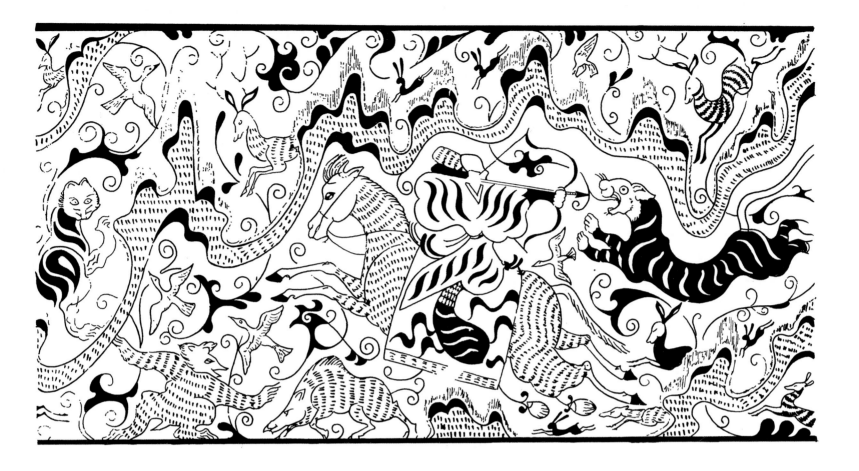

云鸟兽纹（汉代）
图案所属器物：金银错铜车饰
出处：山东出土

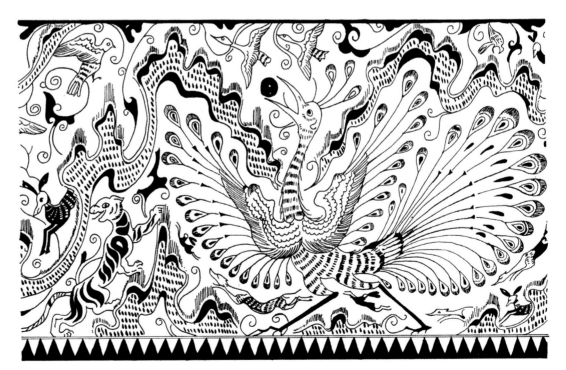

云鸟兽纹（汉代）
图案所属器物：金银错铜车饰

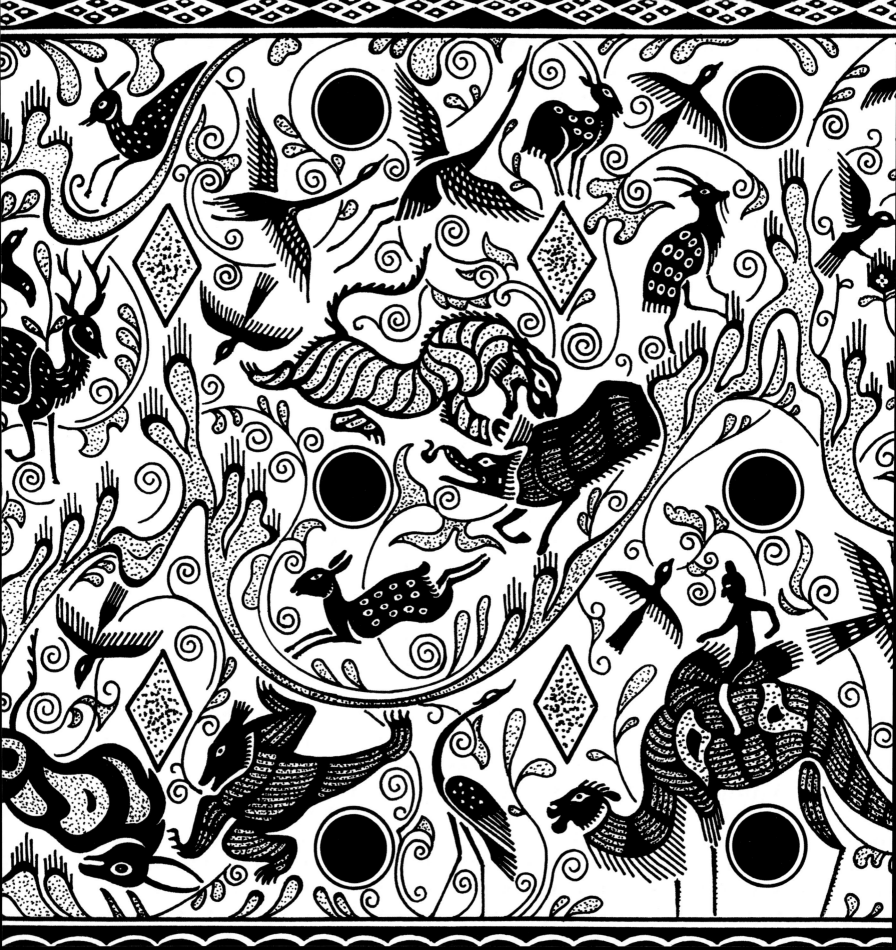

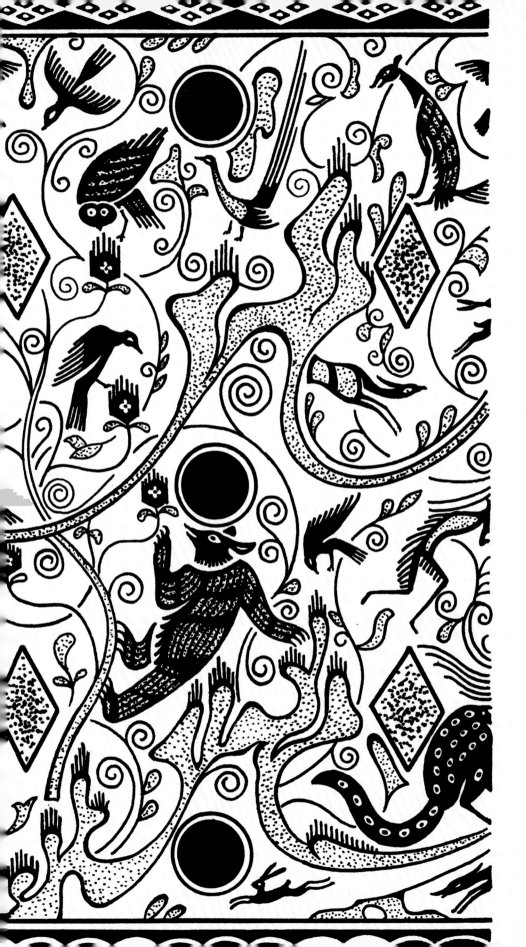

◎ 云鸟兽纹

　　汉代皇室、王侯和高级官吏出行时用的车马极尽装饰之工，以彰显乘车骑马者尊贵的身份地位。车马上的青铜饰件，往往用当时流行的金属装饰工艺"金银错"制作出精美的图案花纹。各地的汉墓中，出土了大量的金银错车马器。当时流行一种云鸟兽纹的装饰，以缭绕回旋的云气纹分割画面的装饰空间，云气中鸟兽或奔驰、或翱翔、或顾盼、或惊走。其姿态各异，动静相宜，大小参差，布局错落，体现了完美的造型和整体构图。

云鸟兽纹（西汉）
图案所属器物：金银错铜车饰
出处：河北出土

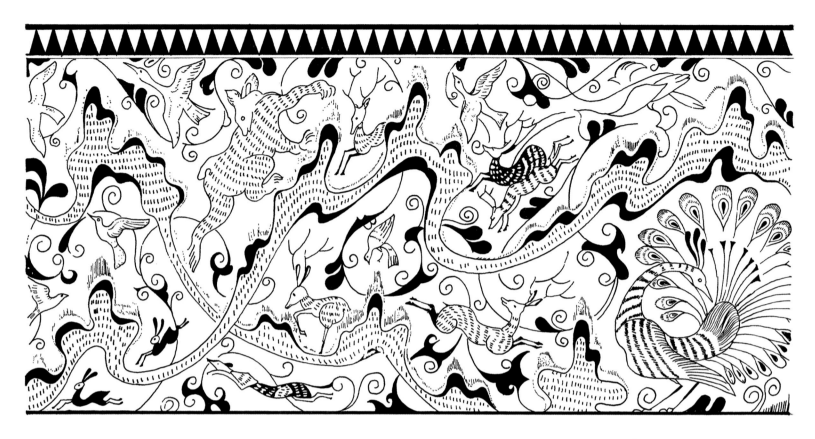

山云鸟兽纹（汉代）
图案所属器物：金银错
铜器铜车饰
出处：河北出土

云鸟兽纹（汉代）
图案所属器物：铜车
出处：山东出土

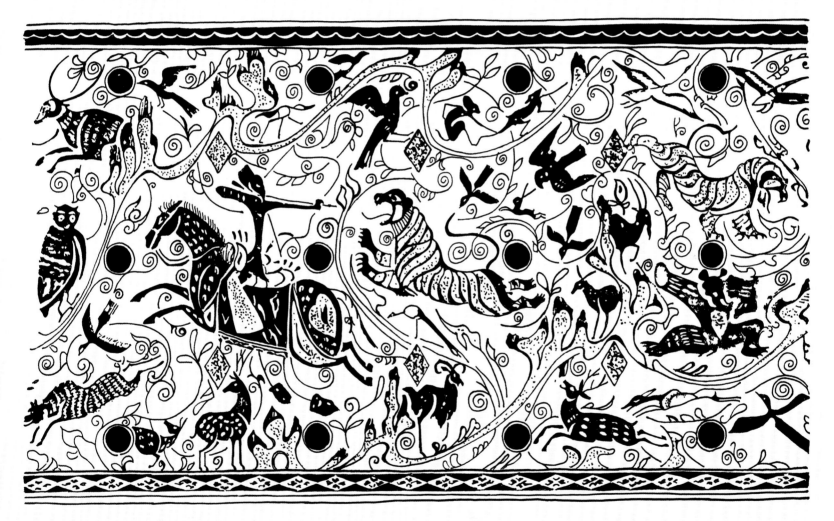

↑ 云鸟兽纹（汉代）
● 图案所属器物：金银错铜器
● 出处：山东出土

● 云鸟兽纹（汉代）
↑ 图案所属器物：金银错铜器
● 出处：山东出土

● 云兽、山树、骑射人物纹（西汉）
● 图案所属器物：金银错铜器
↑ 出处：河北出土

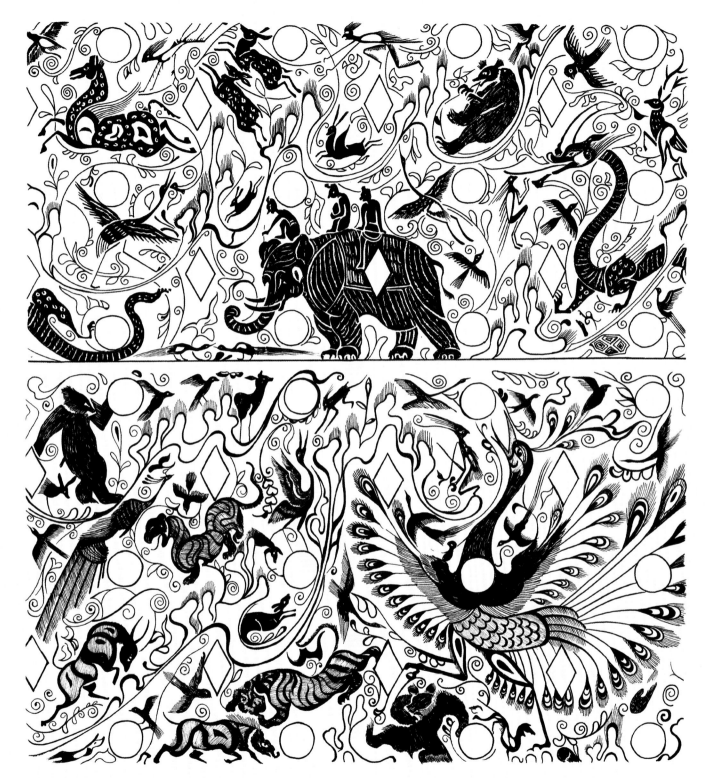

↑ 云鸟兽纹（西汉）

↑ 图案所属器物：金银错铜车饰
出处：河北出土

◎ 错金银镶嵌铜豹

　　错金银镶嵌铜豹出土于河北省满城中山靖王刘胜妻窦绾墓，高度3.5厘米、长度5.9厘米。铜豹身躯用金银错工艺仿造梅花状豹斑，双眼镶嵌玛瑙。双豹造型生动，昂首侧扭，前胸宽阔，两肋生翼，臀部浑圆，足如钢钩，威武矫健，具有极强的艺术感染力。豹体内灌铅，使其更加稳重。

豹纹（西汉）
图案所属器物：错金银嵌玛瑙铜豹
出处：河北省满城中山靖王刘胜妻窦绾墓出土

正面　　　　　　　　　　　側面　　　　　　　　　　　背面

云兽纹（西汉）
图案所属器物：金银错铜器
出处：河北出土

兽纹（正、侧面）（西汉）
图案所属器物：金银错兽蹄足形铜镈
出处：江苏出土

山云鸟兽纹（汉代）
图案所属器物：金银错铜器筒型器

◎ 穿山甲形龙虎鸟及奇形兽纹错金铜饰

此错金铜饰出土于江苏丹阳东汉墓，该墓共出土5件铜饰作品。此错金铜饰的外形纵剖有四足，亦似穿山甲外形；前面有两个眼，背部各有不同的装饰图案，有龙、虎、鸟及奇形兽等。类似的器物在江苏泰州的汉墓中曾出土两件。腹中有一铜钉，应是钉在漆器上的装饰品。

顶面

侧面

穿山甲形龙虎鸟及奇形兽纹（汉代）
图案所属器物：错金铜饰
出处：江苏出土

铜镜

铜镜在古代与人们的生活有着十分密切的关系，是人们生活中不可缺少的生活用具。中国铜镜从四千年前出现以后，在各个时期都有发展与变化。中国铜镜出现于商周时期，春秋战国是其成熟过渡时期，在汉代达到鼎盛时期，在三国、魏晋南北朝这一时期暂时停滞不前，到了隋唐时期再次繁荣，从五代至元代不断走向衰落。

商朝和西周铜镜均为圆形，镜身较薄且镜面较凸，常见动物纹样是鸟兽纹，经常在钮上方用鹿纹且下方有展开翅膀的鸟纹。春秋战国时期的铜镜铸造中心由北往南开始迁移，春秋时期出现了方形镜，战国中期出现了禽兽纹镜、蟠螭纹镜等。汉代最流行的动物纹样的铜镜有蟠螭纹镜、云雷纹镜、星云镜、鱼纹镜、鸟兽纹规矩镜、神兽镜、龙虎纹镜等。三国、魏晋南北朝时期流行的动物纹样的铜镜有神兽镜、变形四叶驾凤镜、变形四叶佛像鸟凤镜、变形四叶兽首镜等，这个时期常以青龙、白虎、朱雀、玄武与神兽组合成为动物纹饰主题。隋唐的动物纹样铜镜创造出鸟兽葡萄纹、瑞兽葡萄纹等新样式，隋唐初期以瑞兽纹为主，中后期流行对鸟镜、盘龙镜等，反映人民的理想和追求。宋辽金时期的铜镜经常出现以鸟兽、山水、楼台、人物故事等装饰题材为主，其中双鱼镜、童子攀枝镜和人物故事镜较为多见，具有浓厚的生活气息。元代及以后的纹饰逐渐简陋粗略，龙纹、双龙纹等动物纹样开始大量出现，铜镜的纹饰基本仿制前代且无新意，做工粗糙，逐渐被玻璃镜取代。

汉代是铜镜发展的重要时期，流行的样式多种多样，如：蟠螭纹镜、章草纹镜、星云镜、鸟兽纹规矩镜、重列式神兽镜、连弧纹铭文镜、重圈铭文镜、变形四叶镜、神兽镜、画像镜、龙虎纹镜、日光连弧镜、四乳神镜等。

汉镜的特点大部分是圆形、体量较薄、平边且中心带钮，图案装饰偏向程式化。西汉的铜镜采用平雕的雕刻手法，镜面比较平整且花纹平整，镜子边缘简约，整体装饰性较强；西汉末期到东汉初期流行规矩镜；东汉中期到东汉末期这一时期的铜镜大部分镜面稍微往前凸，镜钮变得大而厚实。

动物图案（东汉）
图案所属器物：铜镜

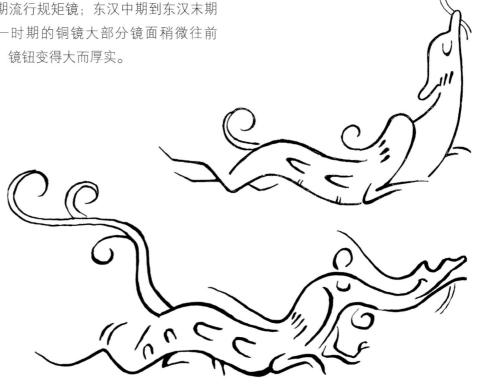

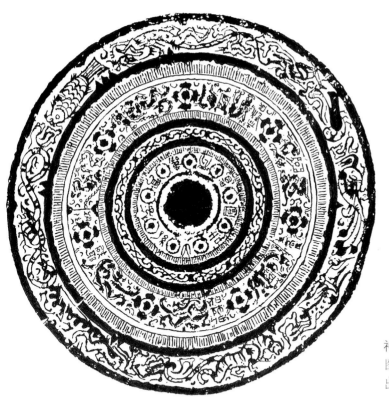

神兽纹（东汉）
图案所属器物：铜镜
出处：浙江出土

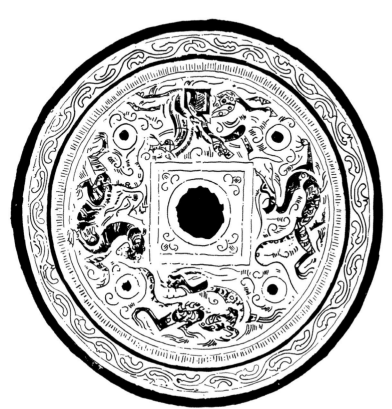

骑马龙虎纹（东汉）
图案所属器物：铜镜
出处：浙江出土

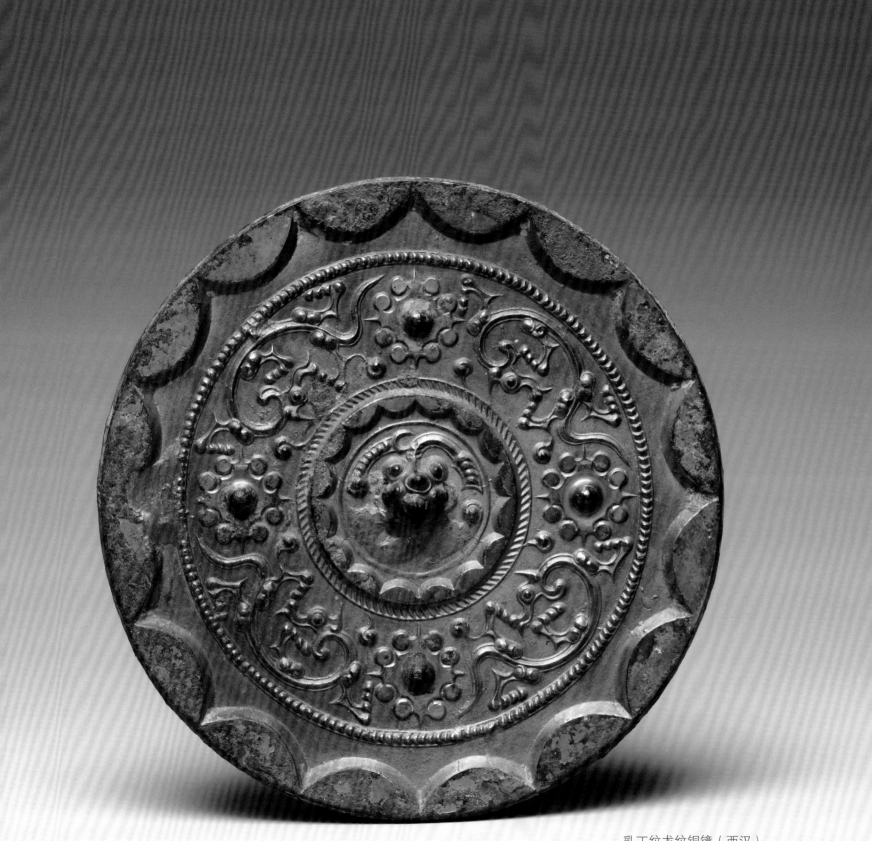

乳丁纹龙纹铜镜（西汉）
图片来源：美国纽约大都会博物馆

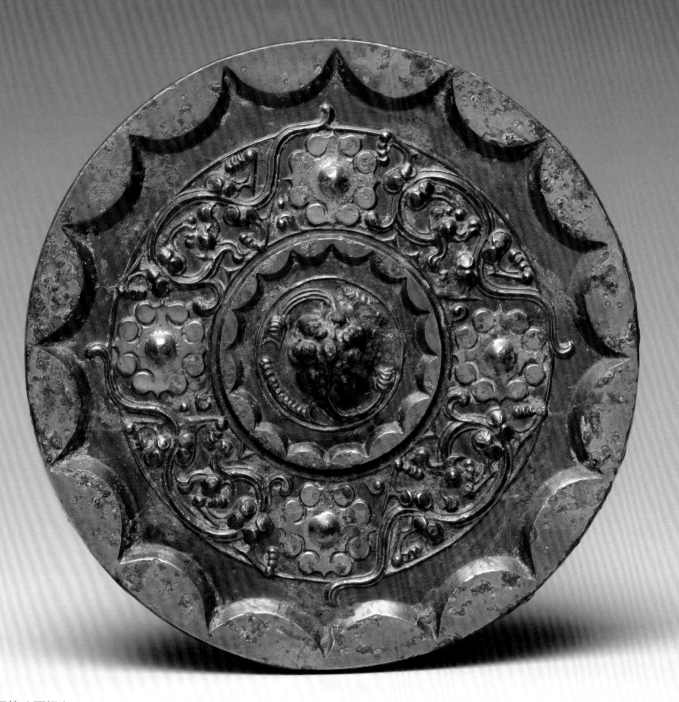

乳丁纹龙纹铜镜（西汉）
图片来源：美国纽约大都会博物馆

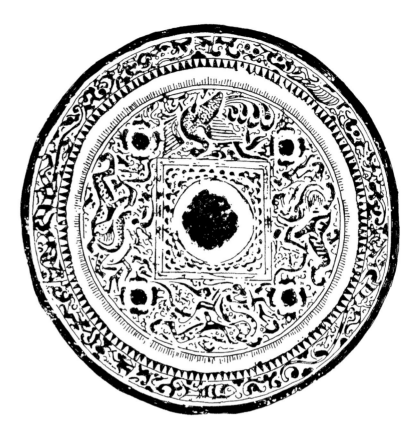

兽纹（东汉）
图案所属器物：铜镜

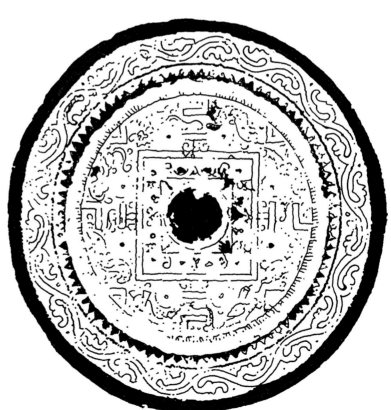

鸟兽纹（东汉）
图案所属器物：规矩镜
出处：广西出土

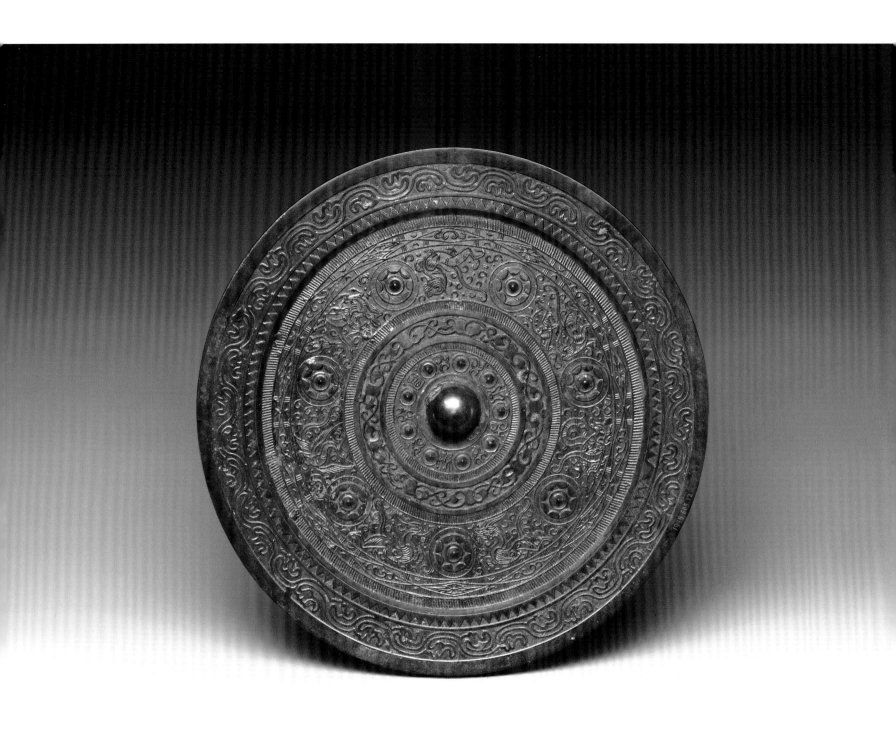

神兽纹青铜镜（东汉）
图片来源：美国纽约大都会博物馆

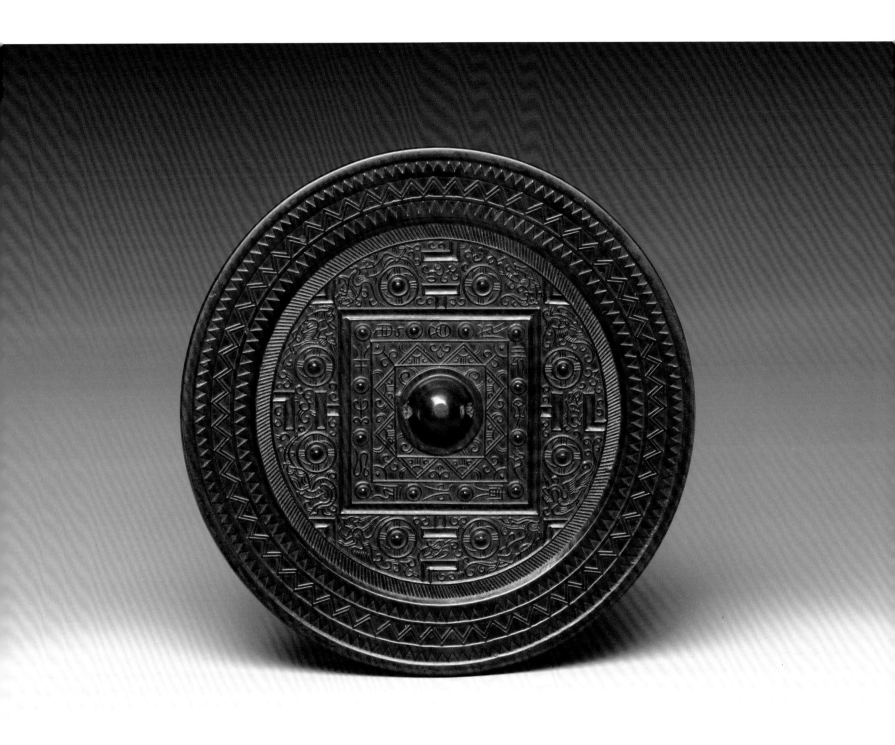

青铜博局镜（汉代）
图片来源：美国纽约大都会博物馆

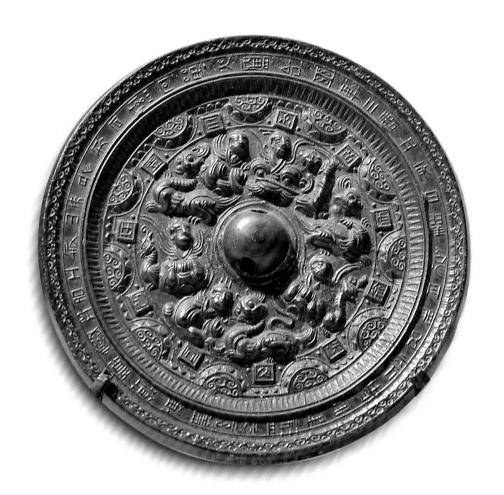

仙人神兽纹青铜画像镜（东汉）
图片来源：美国纽约大都会博物馆

动物图案（东汉）
图案所属器物：铜镜

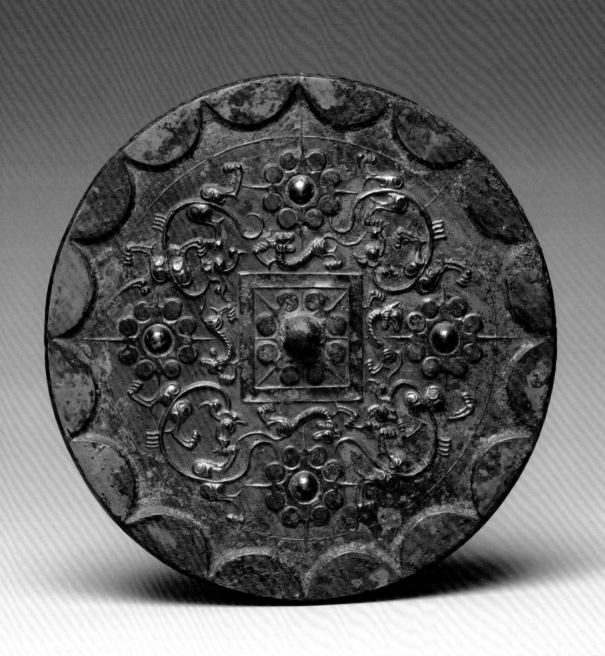

乳丁纹龙纹铜镜（西汉）
图片来源：美国纽约大都会博物馆

177

汉代玉器

玉璧是中国古代重要的礼器，古人认为它能够与天地沟通。玉璧的圆形也象征着生生不息的循环。因此，双龙穿璧的图形，表达了汉代人信奉阴阳合气、天人互通、生死循环的观念。这一图形出现在与墓葬相关的装饰中，更是清楚地表达了人们希望魂灵升仙、生命不死的祈望。与马王堆汉墓帛画中龙形造型相近、风格相似的龙也出现在西汉的墓室壁画和彩绘漆棺中。汉代的龙形，身体较为瘦长，动态呈曲线回转状，线条优美，充满飞腾的动感。头部一般表现为大张巨口，身上往往还夹杂有卷云样的装饰，有叱咤风云之感。汉代龙的造型，突出了夸张和想象的因素，强调了动态和神韵，装饰感和艺术审美性极强。

在汉代人崇尚天人感应、阴阳交合、向往祥瑞和永生的思想指引下，汉代的动物纹样中，出现了许多瑞兽和异兽。如"身似鹿，头如爵，有角而蛇尾，文如豹纹"的名为"飞廉"的动物，被认为是风神；又如"豕首纵目"的人身猪头怪兽，被认为是西方之神掌管秋季的"蓐收"；似熊形的"方相"被奉为驱鬼避瘟疫之神。汉画像石中西王母身侧的九尾狐，也有"太平则出而为瑞"的吉祥象征。此外还有麒麟、天马、枭羊、应龙、翼虎、独角兽等各种各样的瑞兽，均表现的是去除恶鬼病疫，"阴阳交合，庶物化育"的祥瑞概念。河南洛阳烧沟61号西汉墓中有表现驱鬼敬神的大傩场面的壁画，其中就描绘了上述这些形形色色的瑞兽。在东汉墓葬中，瑞兽的造型更加多样，出现得也更为频繁。祥瑞的主题，贯穿在整个汉代的装饰艺术表现之中。

蟠螭纹（汉代）
图案所属器物：透雕玉环
出处：江苏出土

青玉螭纹带钩（汉代）
图片来源：台北故宫博物院

↑ 透雕龙凤纹（西汉中晚期）
图案所属器物：玉环
出处：江苏徐州市石桥汉墓出土

→ 玉螭佩（汉代）
图片来源：台北故宫博物院

玉琮（汉代）
图片来源：台北故宫博物院

双龙纹（西汉早期）
图案所属器物：玉佩
出处：广东出土

牛头纹（西汉晚期）
图案所属器物：牛头形纹玉佩
出处：江苏邗江区西汉"妾
莫书"木椁墓出土

夔龙形（西汉）
图案所属器物：玉佩
出处：江苏出土

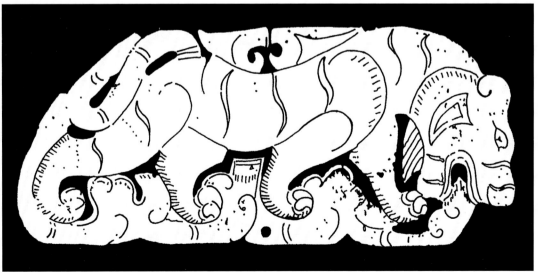

玉虎纹（汉代）
图案所属器物：玉佩

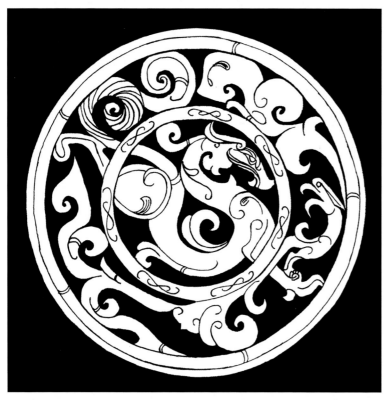

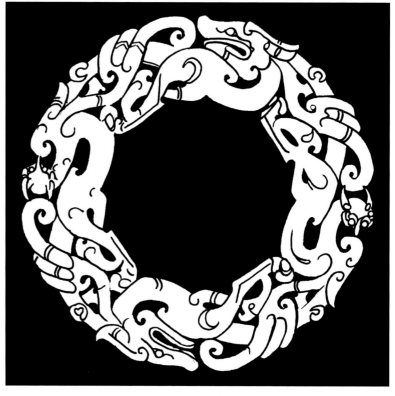

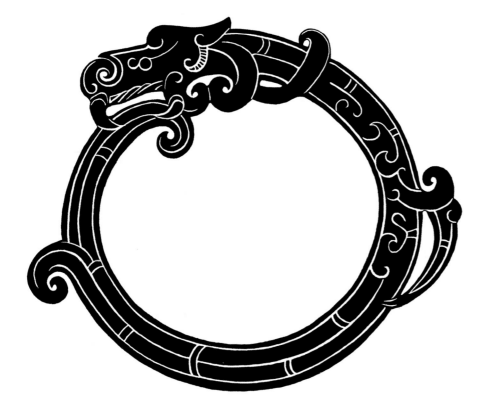

第
一
辑

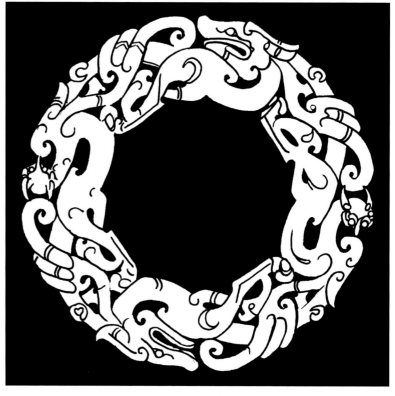

龙凤纹（西汉早期）
图案所属器物：玉套环
出处：广东出土

龙凤纹（西汉早期）
图案所属器物：玉环
出处：广东出土

龙纹（西汉晚期）
图案所属器物：玉环
出处：河北出土

云兽纹（西汉）
图案所属器物：玉佩
出处：江苏邗江区西汉"妾莫书"木
椁墓出土

螭虎纹（西汉）
图案所属器物：玉佩
出处：北京丰台区郭公庄大葆台西汉
墓出土

螭虎纹、凤纹（东汉）
图案所属器物："宜子孙"铭玉璧
出处：江苏出土

玉璏（汉代）
图片来源：台北故宫博物院

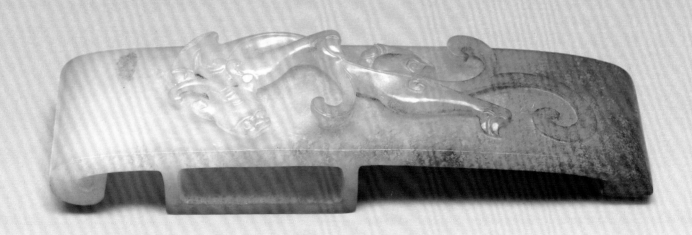

玉璏（汉代）
图片来源：台北故宫博物院

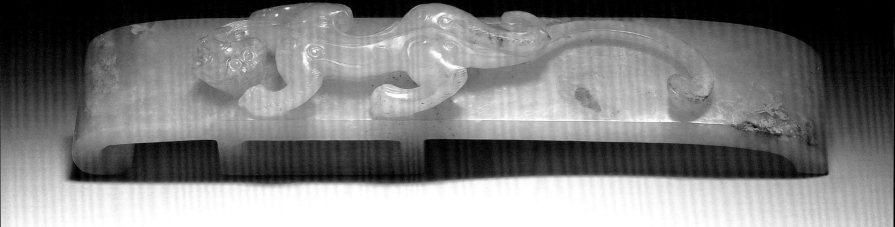

玉璏（汉代）
图片来源：台北故宫博物院

◎ 璏（zhì）

早在西周时期，贵族所佩之剑就用玉作装饰，譬如将剑柄以玉制作。春秋战国时期，出现了专为彰显主人身份和地位的"玉具剑"。这种剑的剑首、剑格、剑珌、剑璏皆用玉石雕琢而成，纹饰精美。剑首镶嵌于剑柄的头部；剑格位于剑鞘和剑把的交界处；剑珌套于剑鞘的末端；剑璏则固定在剑鞘上部，可穿革带将剑挂在腰间，故此又称"剑鼻"。汉代玉具剑尤为盛行。典型的汉代玉剑饰多雕刻云纹、谷纹、螭虎纹、兽面纹等。

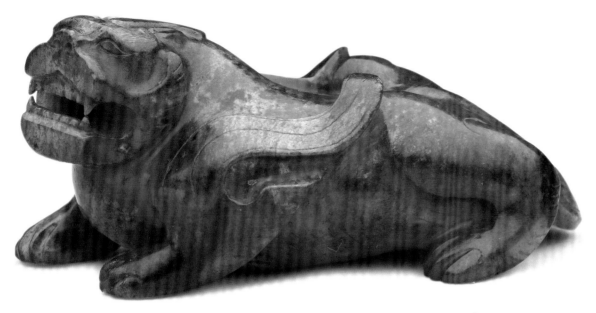

玉辟邪（汉代）
图片来源：台北故宫博物院

辟邪纹（东汉）
图案所属器物：玉器
出处：陕西出土，故宫博物院藏

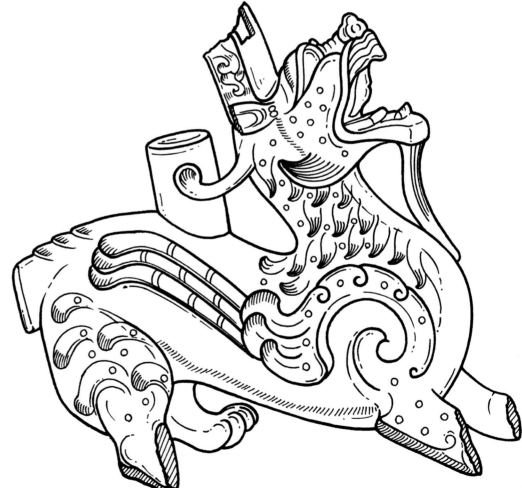

凤纹（西汉）
图案所属器物：玉觿
出处：北京丰台区郭公庄大葆台
西汉墓出土

扁平角龙纹（西汉）
图案所属器物：玉觿
出处：江苏徐州市石桥汉墓出土

螭纹、卷云纹（东汉）
图案所属器物：玉觿
出处：河南出土

◎ 觿（xī）

玉觿的造型起源于原始社会兽牙的造型，随着后代的材质以玉效仿，故称玉觿。玉觿的造型变化丰富，总体特征为上端粗大、下端尖锐。玉觿流行于商代，经历了春秋战国、汉代，汉代以后逐渐消失。玉觿的形制特点不尽相同，新石器时代的玉觿扁平角状且雕有花纹，商周时期的玉觿造型较简洁，上端穿孔、下端尖锐，略带纹饰，春秋战国时期的玉觿造型栩栩如生、气韵灵动且常雕琢为龙、虎等动物纹样，汉代的玉觿趋向简洁且纹饰主要有绞丝纹、勾云纹。古人用玉觿作为解系绳结的工具以及佩戴装饰，玉觿还有代表主人智慧、解决困难等象征意义。

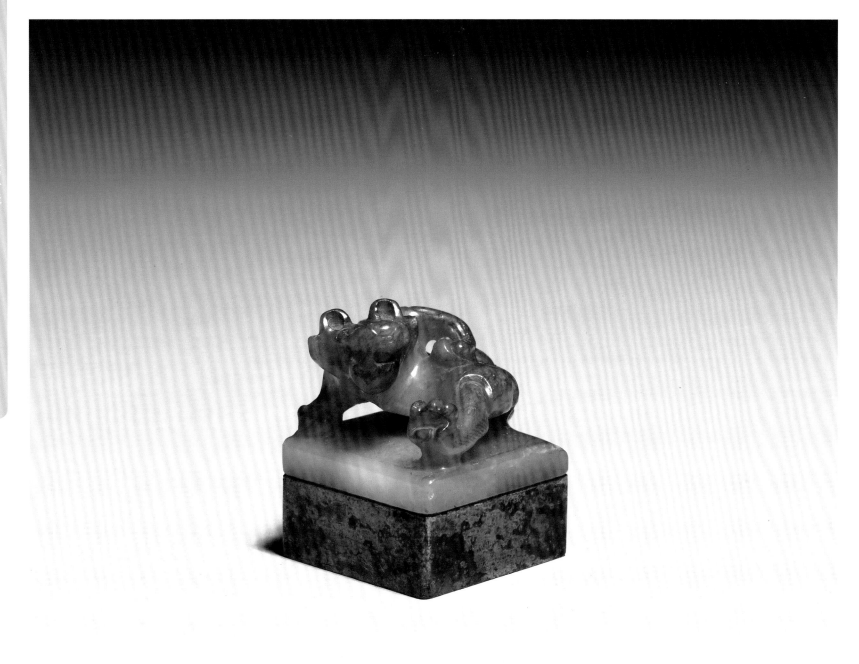

玉章（汉代）
图片来源：台北故宫博物院

螭虎纹（西汉早期）
图案所属器物：玉璲
出处：山东出土

◎ 璲（suì）

玉璲是古代贵族佩玉中的一种。璲又写作"遂"，"佩玉遂遂然"指的就是这种叫作"璲"的佩玉。中国古人佩戴玉石的饰件，不仅是为了装饰的美观，也是一种身份的象征，是佩玉之人精神气质的体现。"君子比德于玉"，玉被认为是天地的精华，其温润含蓄又坚硬耐磨的特征，象征着君子的品格。

熊虎相斗纹（汉代）
图案所属器物：玉器
出处：天津市艺术博物馆藏

➡️ 牛纹（西汉）
图案所属器物：玉器
出处：陕西出土，陕西省博物馆藏

↘️ 熊纹（西汉早期）
图案所属器物：玉器
出处：陕西出土，陕西省博物馆藏

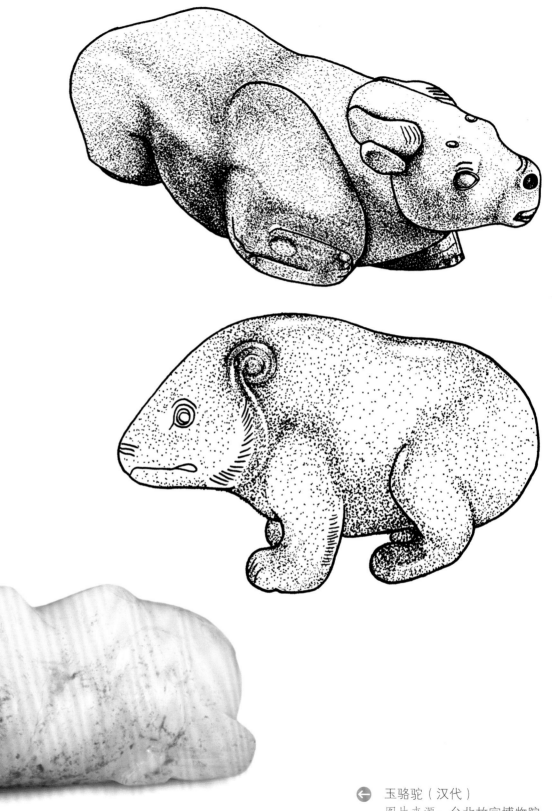

⬅️ 玉骆驼（汉代）
图片来源：台北故宫博物院

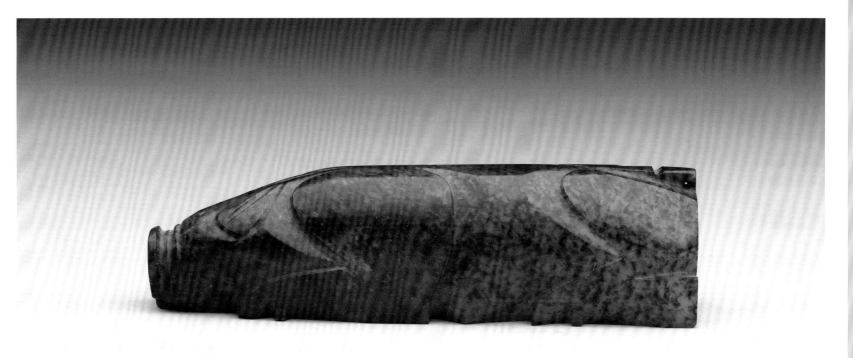

↑ 玉猪（汉代）
图片来源：台北故宫博物院

 ↗

猪纹（东汉）
图案所属器物：玉器
出处：安徽出土

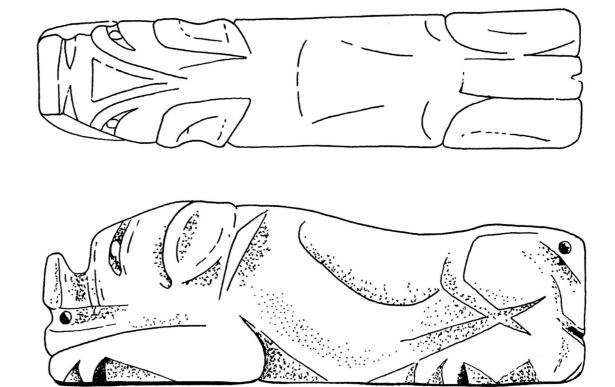

汉代漆器

汉代漆器是实用功能和美观功能结合的典范。汉代漆器种类较多，大部分为红里黑外的木胎制作且在黑漆上描绘红褐色、金彩等图案，主要种类包括：饮食器皿、化妆用具、家具、礼器和大件物品等。饮食器皿包括鼎、钫、樽、杯、盘等，化妆用具包括奁、盒等，家具包括几、案、屏风等，大件物品包括漆鼎、漆壶、漆钫等。

漆器装饰图案纹样多样统一、装饰花纹抽象、线条富有灵动，以流云纹、漩涡纹、菱格纹、鸟兽纹等纹样为主。西汉前期的漆器花纹图案富丽饱满，东汉的漆器图案相对比较简素，少数漆器的图案主题是以神仙、孝子等为主的人物故事画。

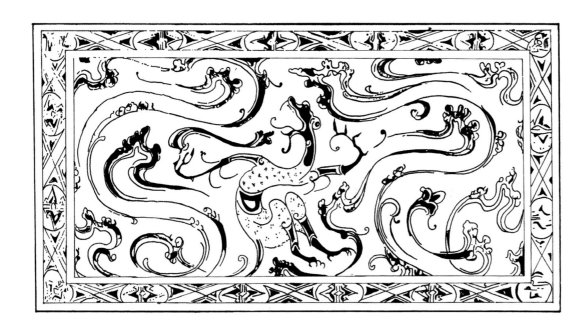

云兽纹、几何纹（西汉）
图案所属器物：漆箱的盝顶图案
出处：江苏扬州东风砖瓦厂西汉墓出土

对鸟纹（西汉）
图案所属器物：漆盒的沿边图案
出处：湖南出土

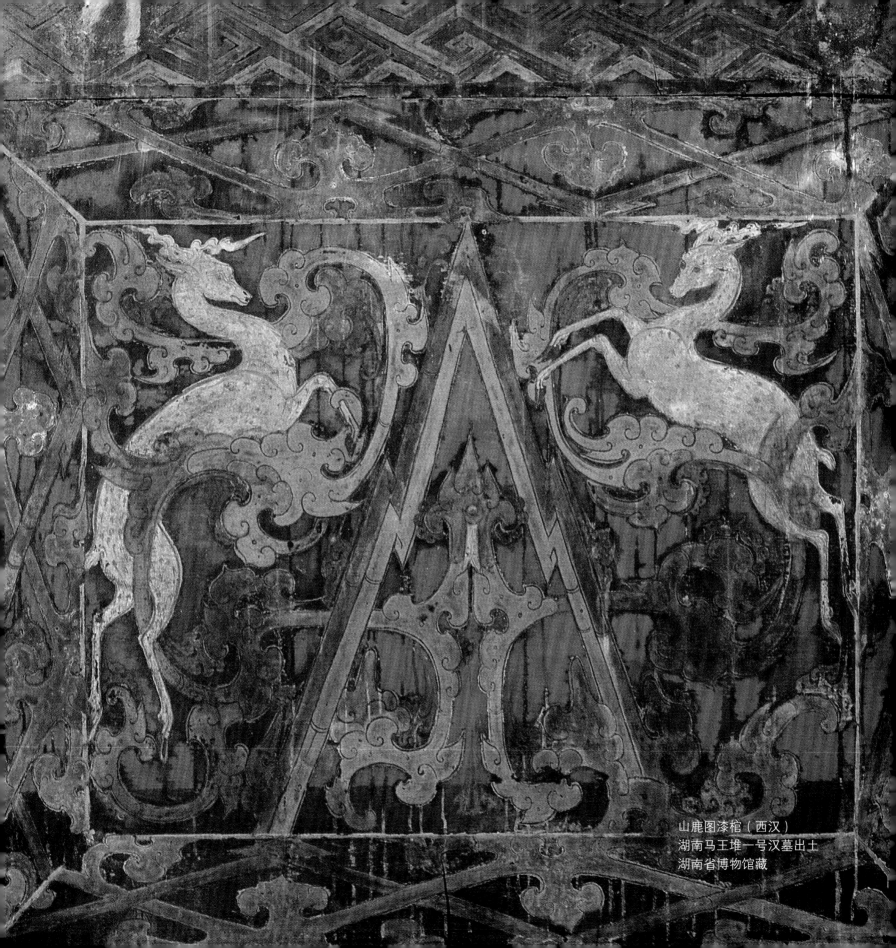

山鹿图漆棺（西汉）
湖南马王堆一号汉墓出土
湖南省博物馆藏

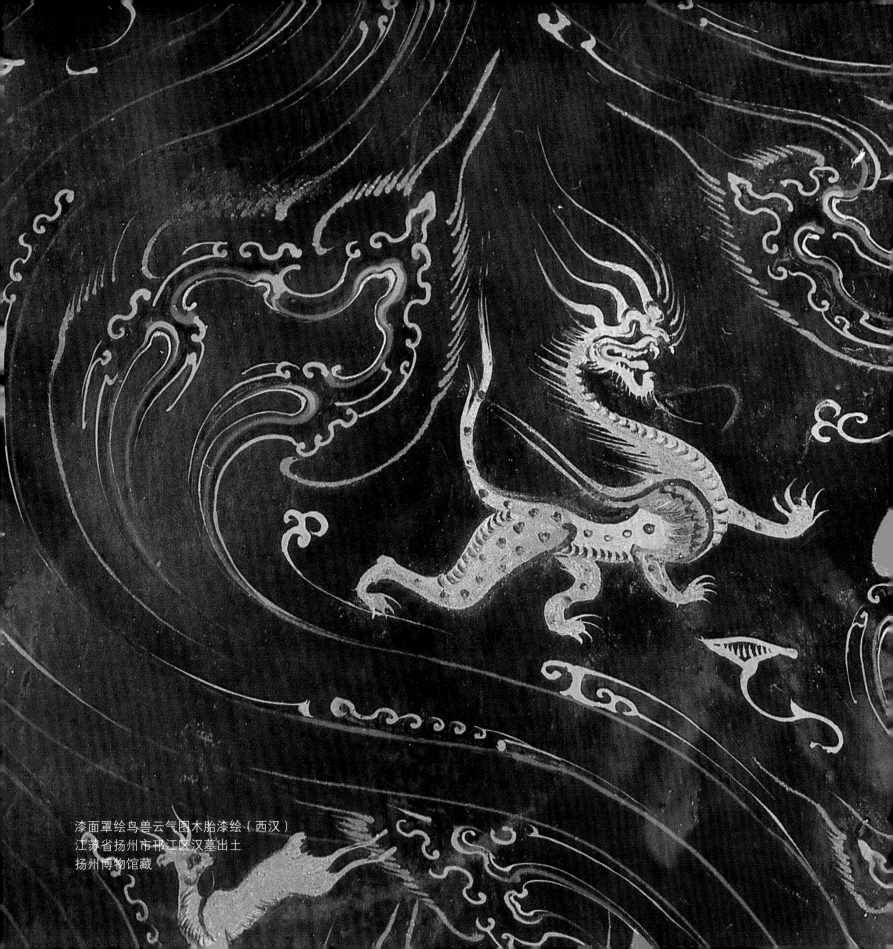

漆面罩绘鸟兽云气图木胎漆绘（西汉）
江苏省扬州市邗江区汉墓出土
扬州博物馆藏

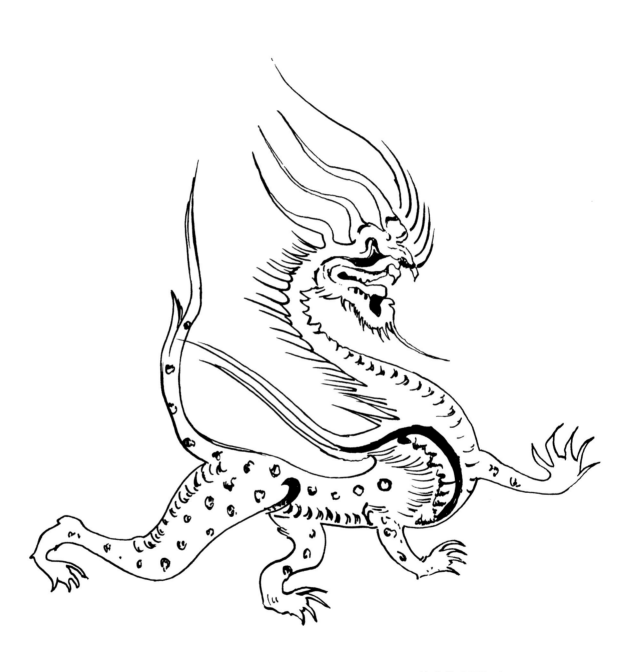

苍龙纹（西汉）
图案所属器物：木胎漆绘
出处：江苏出土，扬州博物馆藏

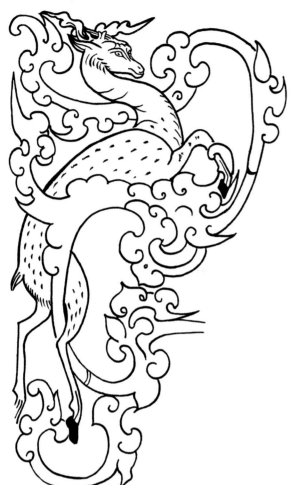

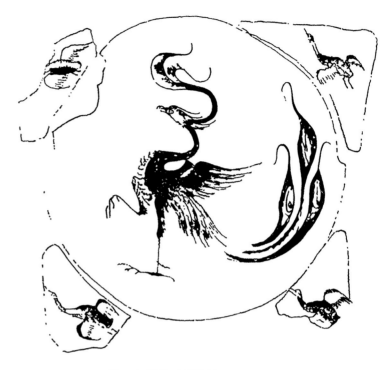

山鹿纹（西汉 ）
图案所属器物：漆棺
出处：湖南出土，湖南省博物馆藏

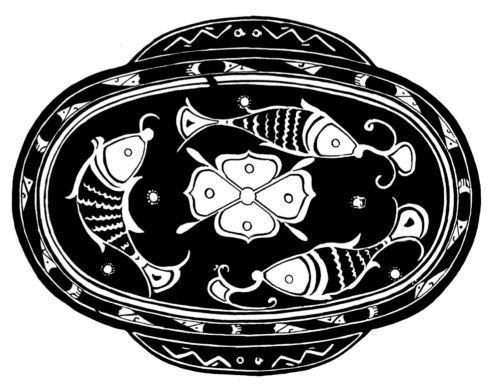

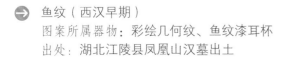

鱼纹（西汉早期）
图案所属器物：彩绘几何纹、鱼纹漆耳杯
出处：湖北江陵县凤凰山汉墓出土

漆面罩绘鸟兽云气图木胎漆绘（西汉）
江苏省扬州市邗江区汉墓出土
扬州博物馆藏

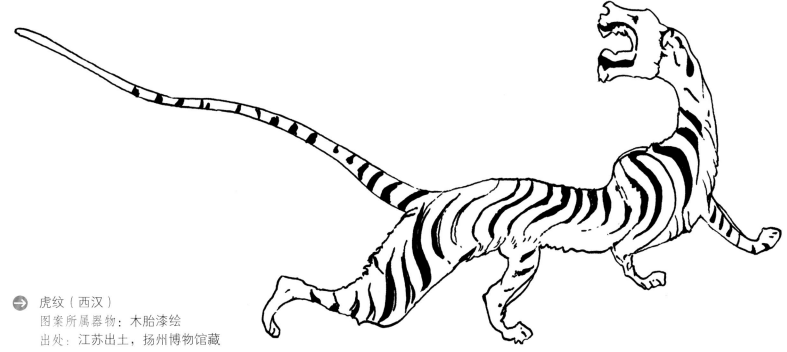

虎纹（西汉）
图案所属器物：木胎漆绘
出处：江苏出土，扬州博物馆藏

汉代织锦

汉武帝统治时期的民间作坊蓬勃繁盛，汉代的织锦通过丝绸之路大量向波斯、古罗马帝国等国家输出且备受欢迎，可见汉代织锦在中国丝绸历史舞台上的重要地位。

汉代织锦中祥禽瑞兽等动物纹样代表身份地位。奔腾活跃的瑞兽显示汉代艺术的灵动表现力，其图案重叠缠绕、上下穿插、四面向四周任意延伸、简约大气。织锦颜色对比强烈，具有沉郁雄浑之美。

鸟兽纹（汉代）
图案所属器物：织锦

兽面纹（汉代）
图案所属器物：织锦

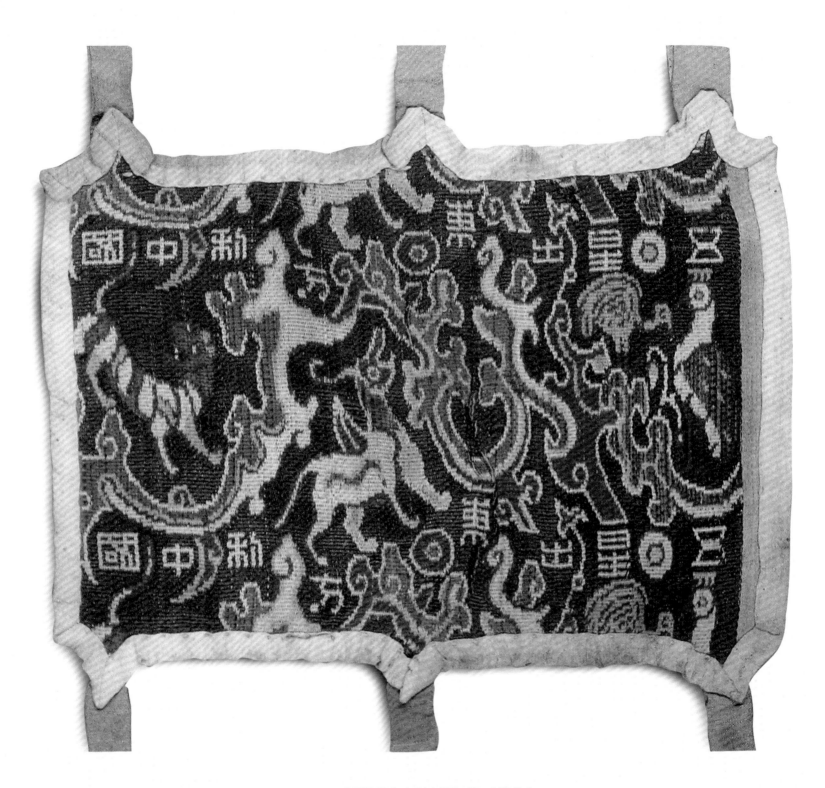

"五星出东方利中国"锦 （汉代）
新疆和田地区民丰县尼雅遗址出土
新疆维吾尔自治区博物馆藏

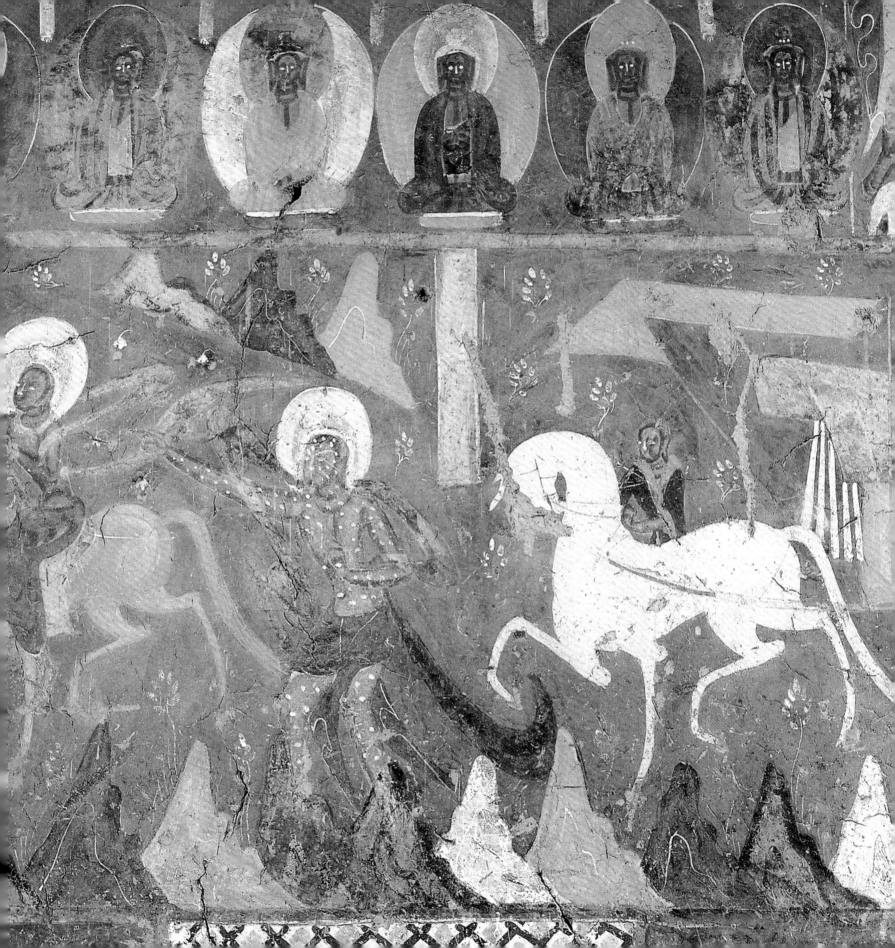

第二辑

仙韵出尘耀佛光
——三国两晋南北朝的古兽图案

东汉末年，由于政治腐败，宦官外戚专权，天灾人祸，民不聊生，引发了黄巾起义，从此军阀割据的局面开始。战乱之中最终三家政权兴起，形成三足鼎立之势，即曹魏、蜀汉和东吴。这就是历史上著名的三国。它是上承东汉、下启西晋的一段历史时期。

三国时期比较有意思和有特点的动物造型，一是以立体形象出现在陶瓷器皿的装饰和墓葬中的镇墓兽；二是以平面花纹的形象出现于墓室石刻。三国时期中国陶瓷业发展到一个新的历史阶段。在造型、釉色、品种、烧制工艺上都比前代有很大的突破。吴国尤以烧制青瓷著称，现今考古发掘，有许多出土于吴国墓葬中的青瓷器皿。其中艺术水准最突出的是动物造型的青瓷器，如青瓷羊形灯、熊形灯等，造型在写实的基础上更简约洗练，装饰性与实用性融为一体，且具有吉祥寓意。三国时期的镇墓兽上承东汉晚期的风格特征，造型概括，夸张变形程度较大，多独角兽、人面兽等。三国墓室石刻中的神兽也有青龙、白虎、朱雀、玄武四神，以线条表现为主，身形瘦长，形态夸张古拙。

鎏金铜龙头勺（三国）
图片来源：美国纽约大都会博物馆

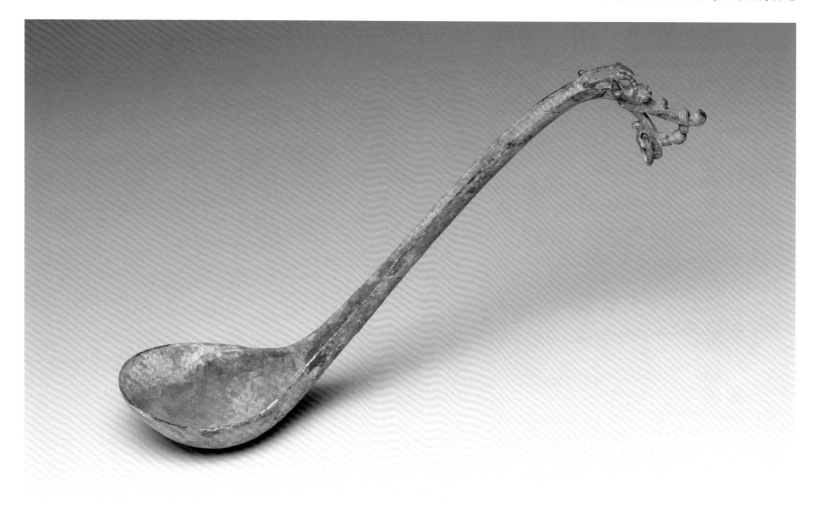

◎ 熊形灯

魏晋南北朝时期有大量用熊作为造型的瓷质灯具，这是陶瓷制品在运用动物题材方面的又一特色。熊在先秦时代，就已经有祥瑞的含义。《诗经·小雅·斯干》中有这样的诗句："维熊维罴，男子之祥；维虺维蛇，女子之祥。"指的是周人在占卜梦境的卜辞，如梦到熊，便是生男孩的吉兆，梦到蛇，则预示着生育女孩。传说周文王曾梦飞熊，后得贤臣姜太公辅佐。熊的外形威武雄壮，也有护佑、长寿的吉祥含义。以熊为造型的器物，不但实用美观，其吉祥祈福的含义也非常明确和重要。中国国家博物馆收藏的一件青瓷熊形灯，是一件典型和珍贵的作品。灯下部是底盘，底部刻有铭文"甘露元年五月造"，指明了确切的制作年代。灯柱是一只坐在地上的小熊，憨态可掬，前肢举起，放在头部两侧。头顶小碗状灯盏。灯具表面上了一层土黄色釉，形态整体简练，风格素朴。

装饰与青瓷羊一样，也是用细细的线刻在瓷器表面刻画花纹细节，质朴中又显丰富。六朝瓷制实用器具中用动物做造型的还有虎子，是古人用的溺器，背有提梁，圆腹，下有四足，口部似张口的虎首，因其形如虎，故名。虎子于东汉时出现，在六朝时南方地区流行。

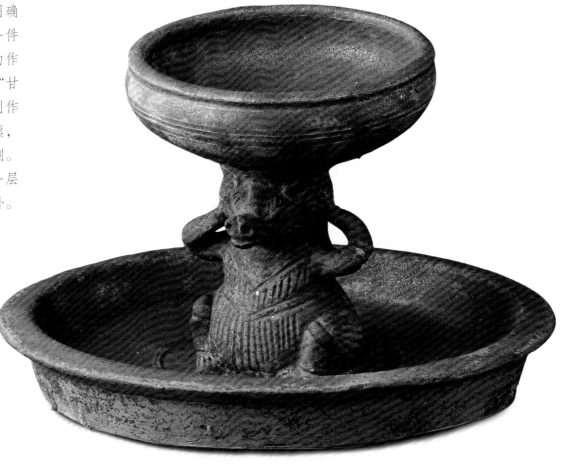

熊形灯（三国·吴）
南京清凉山吴墓出土
中国国家博物馆藏

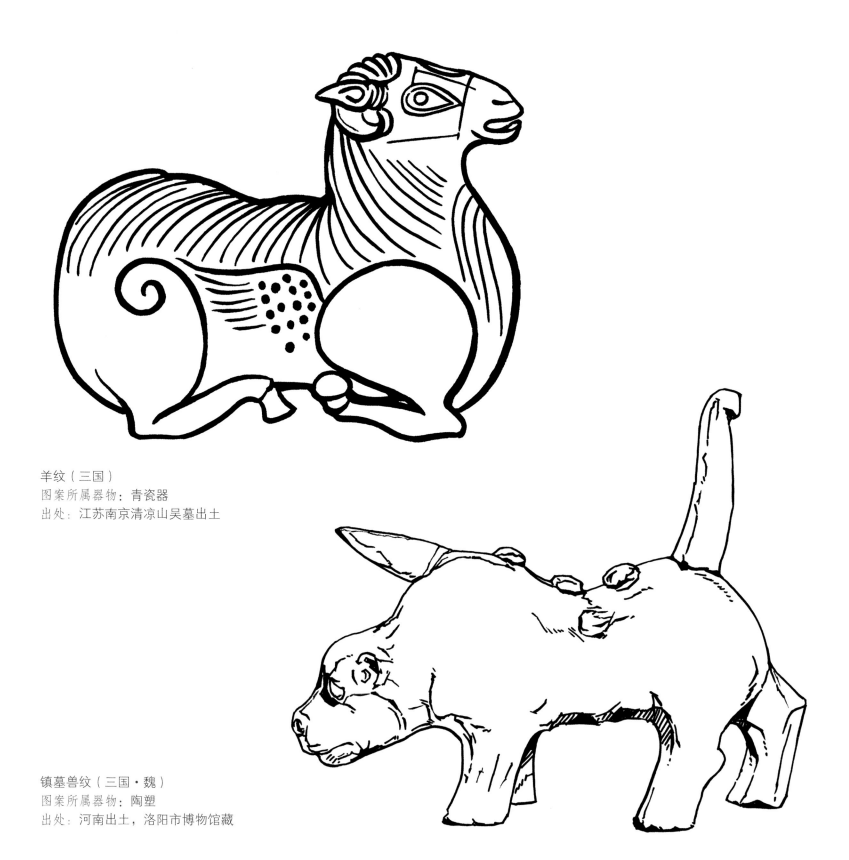

羊纹（三国）
图案所属器物：青瓷器
出处：江苏南京清凉山吴墓出土

镇墓兽纹（三国·魏）
图案所属器物：陶塑
出处：河南出土，洛阳市博物馆藏

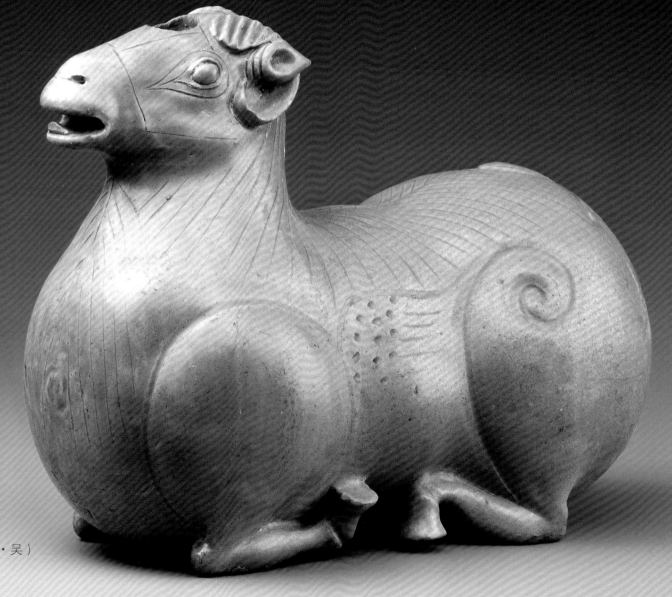

青瓷羊形烛台（三国·吴）
中国国家博物馆藏

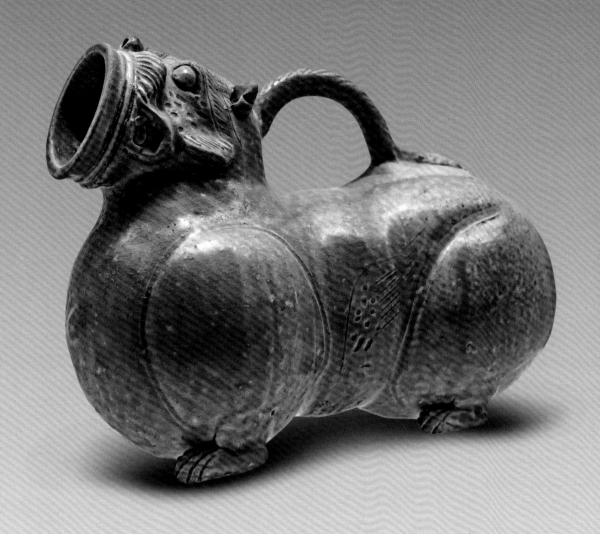

青瓷虎子〔西晋〕

◎ 青瓷虎子

　　虎子出现于东汉，是三国、两晋时期的主要器型之一，均为青色釉、灰白色胎。嘴大开口，背有提梁，下有四足，因其形似伏虎而得名。六朝时常作为明器，用于随葬。其用途有两种说法：一是盥洗用的盛水器，二是便器，即夜壶。

　　三国时期的虎子，器身一般为较短的蚕茧形，提梁作奔虎状。西晋时期的虎子多作为夜壶，器形日渐简化，由仿虎形变为呈圆筒形卧虎状，装饰减少，突出实用功能。

　　这件西晋时期的青瓷虎子作伏地仰头长啸状，双眼鼓突，威猛有神。虎头高昂，嘴部大张，形成圆形的器口。胸挺腹圆，整体造型丰满圆润。通体施青釉，瓷质细腻，色调沉静。器身饰线条纹及圆形戳印纹，象征虎的皮毛。四足屈跪腹下，虎尾上翘至颈部形成提梁。是西晋虎子的代表作之一。

鸡纹（三国两晋时期）
图案所属器物：陶器
出处：山西运城十里铺村出土

虎纹（三国两晋时期）
图案所属器物：石刻
出处：安徽亳州魏墓出土

白虎纹（三国）
图案所属器物：石刻
出处：安徽亳州曹操宗族墓出土

神龙纹（三国）
图案所属器物：石刻
出处：安徽亳州曹操宗族墓出土

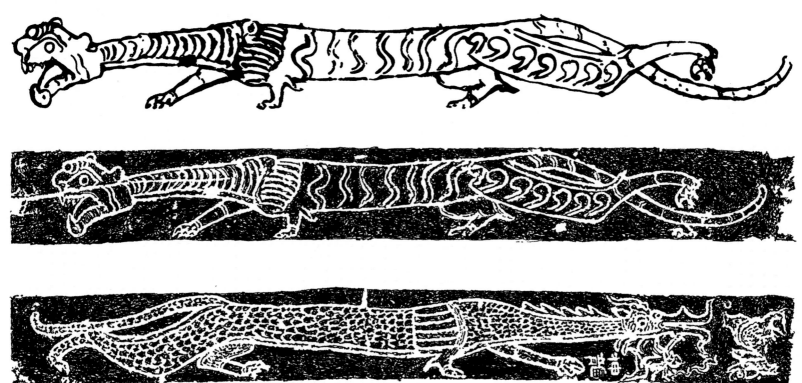

魏晋南北朝时期，是一个充满动荡和战乱的时代。阶级矛盾和民族矛盾不断激化。到南北朝时期政治上南北分裂，北方由少数民族政权的五胡十六国统治，南方由汉族门阀大家建立的东晋政权统治。在这样的社会背景下，一方面造成了不同民族的文化融合，另一方面也造成了南北不同地域的文化融合。外来宗教文化也在这个特殊的历史时期交融进来，使文化艺术形成了新的风格。由于政治上的分裂和连年的战乱，改变了原有的社会格局。一些世家贵族在动荡的社会中失去了原本的地位之后，形成了一个新的社会阶层——士人阶层。

在这个阶层中，涌现出许多被后人推崇的"魏晋名士"：其特立独行的人生观念；"越名教而任自然"的思想；放浪形骸、无拘无束的行为举止；以"玄学"代替儒家礼教的虚伪刻板，造就了魏晋南北朝这一个充满个性的时代。魏晋南北朝文化思想和审美倾向的重要变化，也影响到装饰艺术领域。印度的佛教自东汉末年传入中国，在魏晋南北朝战乱流离的社会环境中，很快被民众接受并广泛传播，成为人们向往来生能够平安幸福的精神支柱。佛教的传入带来了艺术上的新题材、新门类，也带来了图案纹饰的新主题、新风格。

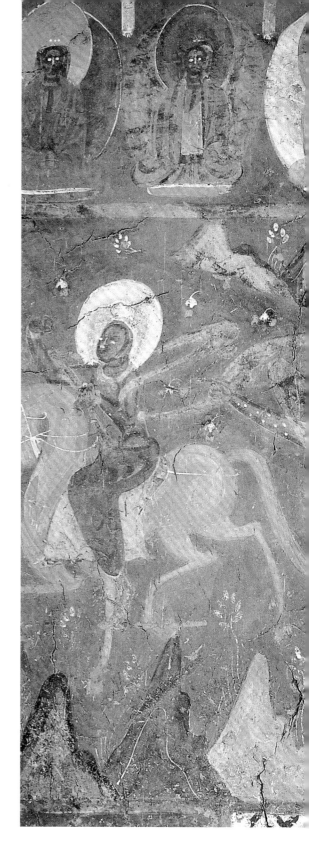

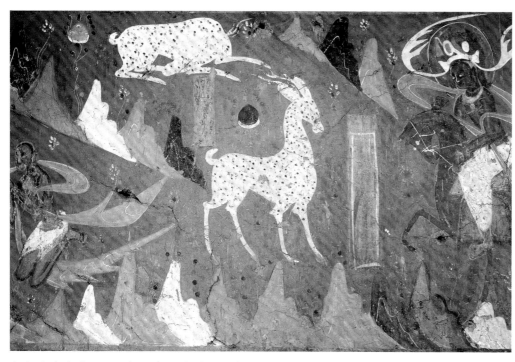

九色鹿本生壁画（局部）鹿王造型（北魏）
敦煌莫高窟 257 窟

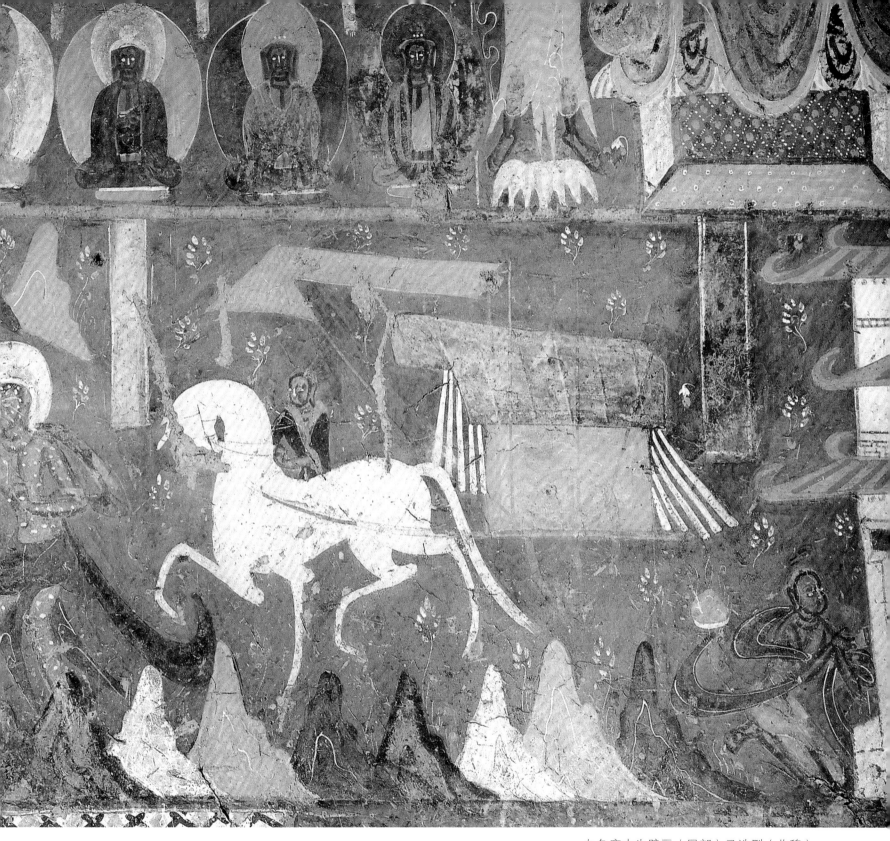

九色鹿本生壁画（局部）马造型（北魏）
敦煌莫高窟 257 窟

石窟艺术

佛教石窟艺术就是魏晋南北朝时期随着佛教在中国的广泛传播而兴起的。中国早期佛教石窟大多从魏晋南北朝时期开始营建。先是在古代西域（今新疆地区）的河西一带，开始了佛教石窟的开凿修建。石窟又称石窟寺，最早是印度佛教徒在远离城市喧嚣之地的山中开凿的洞窟，在内修行和礼拜。石窟传入中国以后，在营建过程中又融入了中国本土文化艺术的特点，在石窟装饰上尤其形成了具有中国特色的面貌。最早的石窟是约开凿于公元三世纪以前的新疆克孜尔石窟。著名的四大石窟包括山西大同云冈石窟、河南洛阳龙门石窟、甘肃敦煌莫高窟、甘肃天水麦积山石窟。其他主要石窟还有甘肃永靖的炳灵寺石窟、河南巩县石窟、山西太原的天龙山石窟、河北的响堂山石窟等等。石窟中供奉石雕或泥塑的佛像，四壁和窟顶以浮雕或彩绘壁画的形式表现佛教题材的内容。

在石窟艺术的装饰题材内容上，无论是表现为壁画还是雕刻，动物题材都是一个很重要的组成部分。中国石窟艺术虽然表现的是佛教题材，但在表现形式上从一开始就继承了汉代以来的中华民族传统，将中国风格与内容和佛教有机地融合在一起。这在石窟中描绘的动物形象上也能充分体现出来。以著名的敦煌莫高窟壁画为例，北魏257窟中有一幅家喻户晓的《九色鹿本生》壁画，

描绘佛陀的前世九色鹿王，以动物作为壁画的主人公。图中的九色鹿在不同壁画情节中或坐、或卧，姿态挺拔、优美、生动。造型非常简洁，完全用剪影式平面化的手法进行处理，省略了结构细节，重视形象的气韵生动。这种手法自汉代画像石而来，在敦煌北朝壁画中也依然保留了前代质朴浑厚的艺术风格。在表现动物造型时，除了运用简练概括的手法，还运用大胆夸张变形的手法，同样在《九色鹿本生》故事画中描绘了拉车的马，马显得四肢修长、长尾飘拂、龙行虎步，非常清俊和健美，增加了艺术美感。这种夸张手法，也是在前代的创作中就已经形成并驾轻就熟地加以运用的，在敦煌壁画中被继承和发展。

敦煌北朝壁画中，也继承和保留了大量汉代墓室壁画中就有的祥瑞动物，奇异仙兽。如著名的敦煌西魏285窟窟顶四坡面上，描绘的就是中国传统神话故事中天界的景象，神仙瑞兽在缥缈的云气之中凌空飞舞，用中国式的题材和描绘手法，与佛教的化外之境，西方净土的思想相融合。285窟描绘了伏羲女娲、羽人、雷神、电神等神仙，也描绘了飞龙、翔凤、飞廉、多头的开明神兽等中国神话传说中的动物。

龙的造型在魏晋南北朝时，仍然是神兽中最重要的一种。敦煌壁画中出现的龙纹，在继承汉代的基础上，描绘得更为流畅生动，重点表现其飞扬潇洒的

气度。石窟壁画以外，在魏晋的画像砖、石刻、织物等装饰门类中，龙纹的各式造型也屡见不鲜。如果说，北朝的龙纹还是矫健雄奇遗有汉风的话，南朝的龙纹则更具有"魏晋风度"的出尘仙韵。

神仙瑞兽壁画（西魏）
甘肃敦煌莫高窟285窟窟顶四披

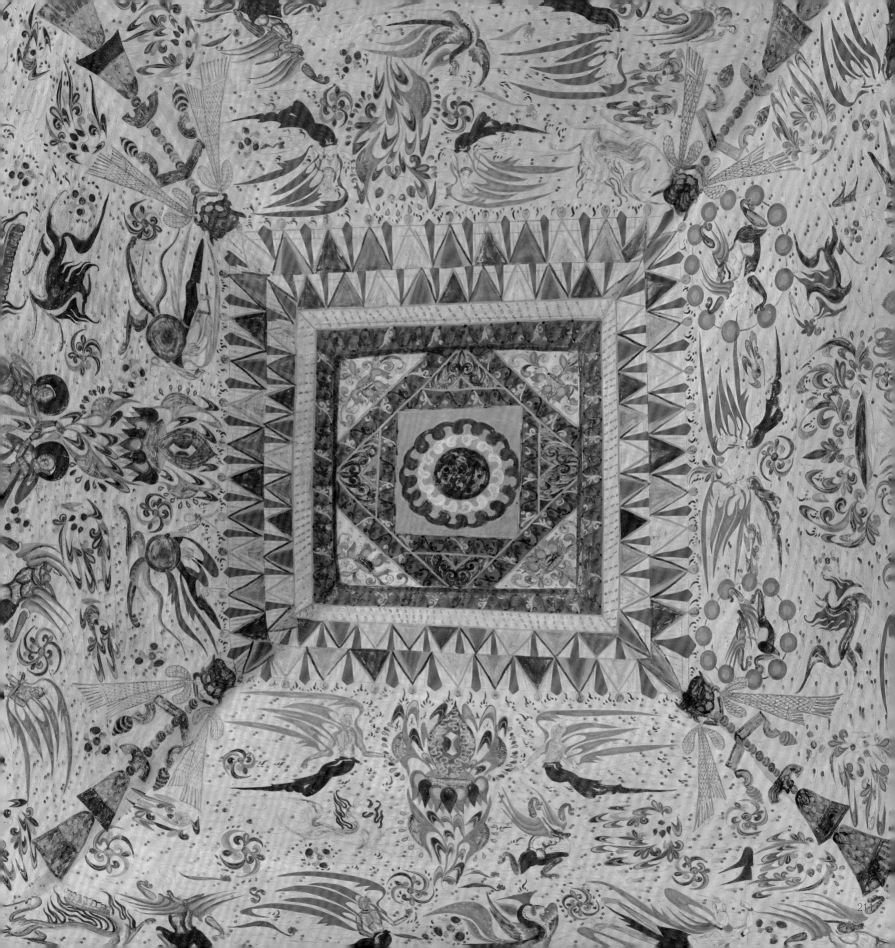

虎纹（北周）
图案所属器物：敦煌壁画
出处：甘肃敦煌莫高窟 428 窟

车骑纹（西魏）
图案所属器物：敦煌壁画
出处：甘肃敦煌莫高窟

鹿纹（西魏）
图案所属器物：敦煌壁画
出处：甘肃敦煌莫高窟285窟

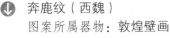

奔鹿纹（西魏）
图案所属器物：敦煌壁画
出处：甘肃敦煌莫高窟285窟

马鸡纹（西魏）
图案所属器物：敦煌壁画
出处：甘肃敦煌莫高窟285窟

↑ 奔牛纹（西魏）
图案所属器物：敦煌壁画
出处：甘肃敦煌莫高窟 294 窟

↑ 九色鹿纹（西魏）
图案所属器物：敦煌壁画
出处：甘肃敦煌莫高窟 257 窟

← 猪纹（西魏）
图案所属器物：敦煌壁画
出处：甘肃敦煌莫高窟 249 窟

第二辑

◎ 飞廉纹

飞廉是上古神话传说中的一种神兽，又称为蜚廉。在《楚辞·离骚》中就出现了飞廉的名字："前望舒使先驱兮，后飞廉使奔属。"汉代时，汉武帝曾在长安建飞廉馆。到魏晋南北朝时，飞廉的具体造型在史书中已有明确记载，为"身如鹿，头如雀，有角而蛇尾，文如豹文也"。古人并认为飞廉"可致风气"，是风神的化身。在敦煌莫高窟285窟窟顶四披上，就出现了飞廉的画像，身体似鹿形，但颈背处有类似翅膀的飘动的鬃毛，正奋蹄飞奔，颇有乘风而行的神韵。

↗ 飞廉纹（西魏）
　图案所属器物：敦煌壁画
　出处：甘肃敦煌莫高窟285窟

→ 飞廉纹（西魏）
　图案所属器物：敦煌壁画
　出处：甘肃敦煌莫高窟

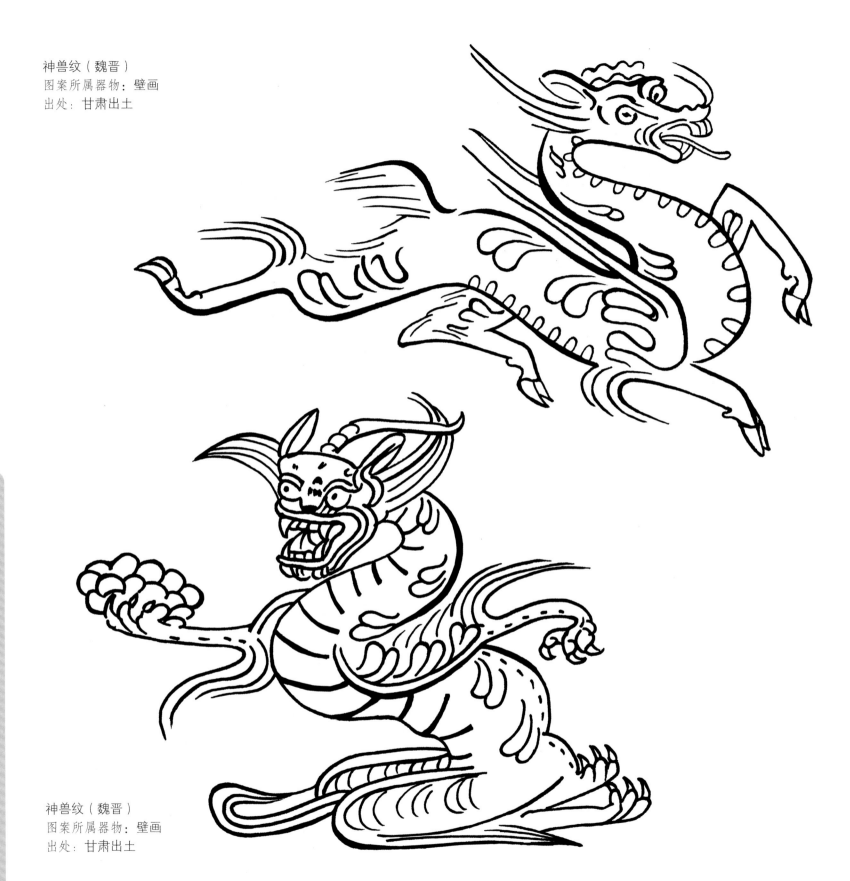

神兽纹（魏晋）
图案所属器物：壁画
出处：甘肃出土

神兽纹（魏晋）
图案所属器物：壁画
出处：甘肃出土

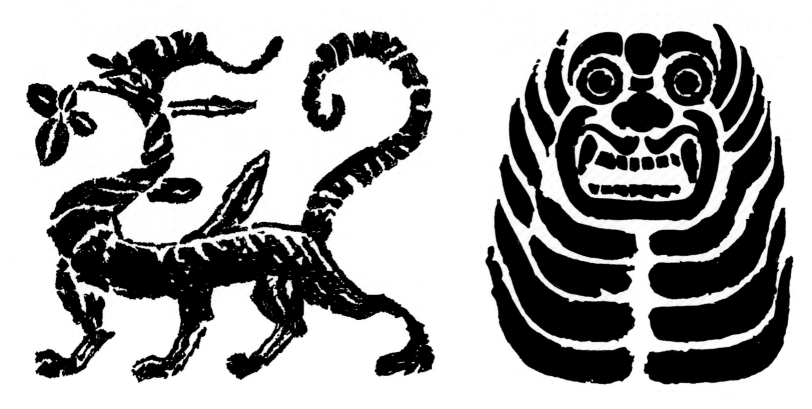

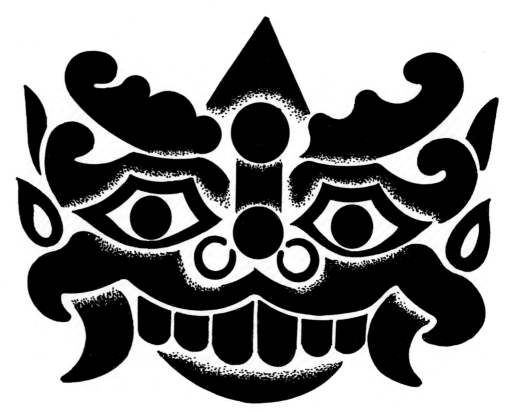

鸟兽纹（北魏）
图案所属器物：石刻
出处：山西大同云冈石窟

兽面纹（北魏）
图案所属器物：石刻
出处：河南巩县石窟

兽面纹（北魏）
图案所属器物：石刻
出处：河南巩县石窟

鸟兽纹（北魏）
图案所属器物：石刻
出处：山西大同云冈石窟

鸟兽纹（北魏）
图案所属器物：石刻
出处：山西大同云冈石窟

神兽纹（北魏）
图案所属器物：石刻
出处：河南出土

◎ 河南洛阳出土的北魏石刻

河南洛阳出土的北魏时期的石刻承袭战国秦汉的特点，在中西文化融合的基础上形成魏晋独特的风格。其雕刻技法为阴刻线技法，此方法介于线刻和浅浮雕之间，这种雕刻方法在战国时期的青铜器和东汉的画像石上已经有所表现。雕刻时使图案向外凸出，再在图案内部加刻细部阴线。其图案中异兽等动物的形象生动、细节突出，空间感和质感表现到位。

➡ 兔头凤身异禽纹（北魏）
　　图案所属器物：石刻
　　出处：河南出土

➡ 兽头凤身异禽纹（北魏）
　　图案所属器物：石刻
　　出处：河南出土

◎ 云冈石窟

云冈石窟与敦煌莫高窟、洛阳龙门石窟、天水麦积山石窟并称中国四大石窟，位于山西省大同市西郊17公里处的武周山南麓，东西绵延一公里。云冈石窟开凿于北魏文成帝和平初年（460）起，延续到孝明帝正光五年（524），前后时间跨度60多年。

云冈石窟按照发展时期划分可分为早期、中期、晚期。昙曜五窟（16-20窟）为典型的早期石窟，造像风格较为雄浑、质朴，雕刻技艺引进古印度犍陀罗、秣菟罗艺术精华的同时，融合中原汉代的传统；中期石窟是北魏最稳定兴盛的阶段，汉化特征明显，石窟艺术趋向中国化并完成，呈现出雕饰精美、内容繁复、富丽堂皇的太和风格；晚期的云冈石窟开凿活动在中下层蔓延起来，出现秀骨清像的艺术形象，这是北魏后期造像的显著特点，同时对龙门石窟也有一定的影响。

三图均为：

凤鸟纹（北魏）
图案所属器物：石刻
出处：山西大同云冈石窟

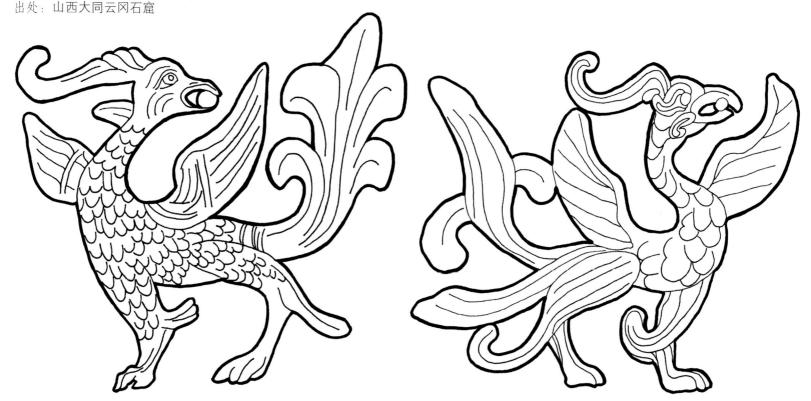

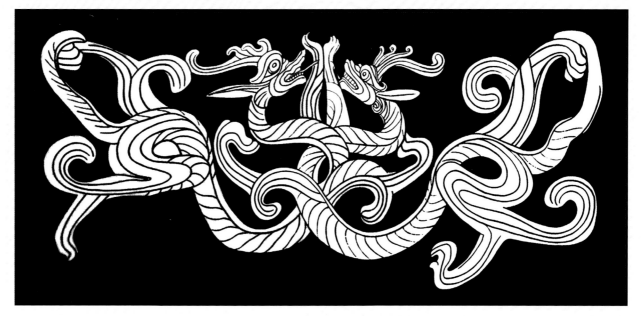

交龙纹（北魏）
图案所属器物：石刻
出处：山西大同云冈石窟

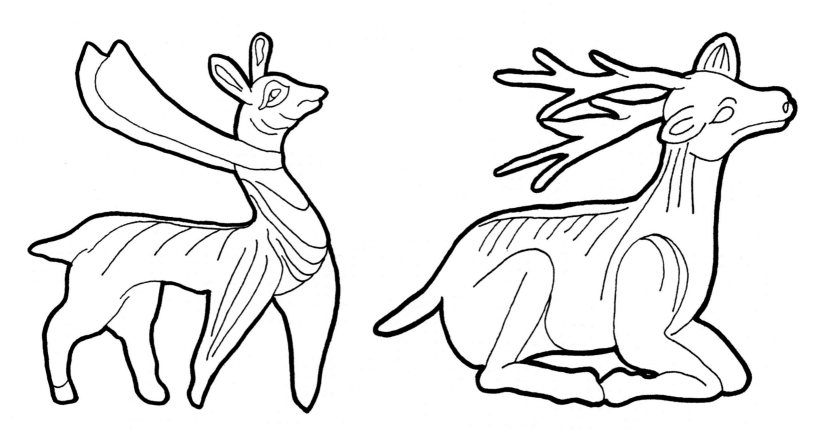

兽纹（北魏）
图案所属器物：石刻
出处：山西大同云冈石窟

鹿纹（北魏）
图案所属器物：石刻
出处：山西大同云冈石窟

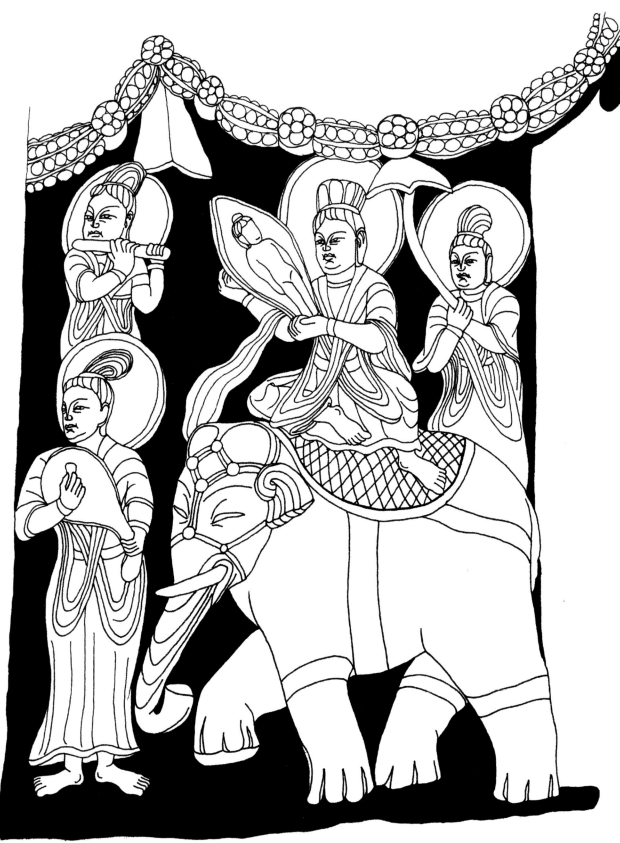

象纹（北魏）
图案所属器物：石刻
出处：山西大同云冈石窟

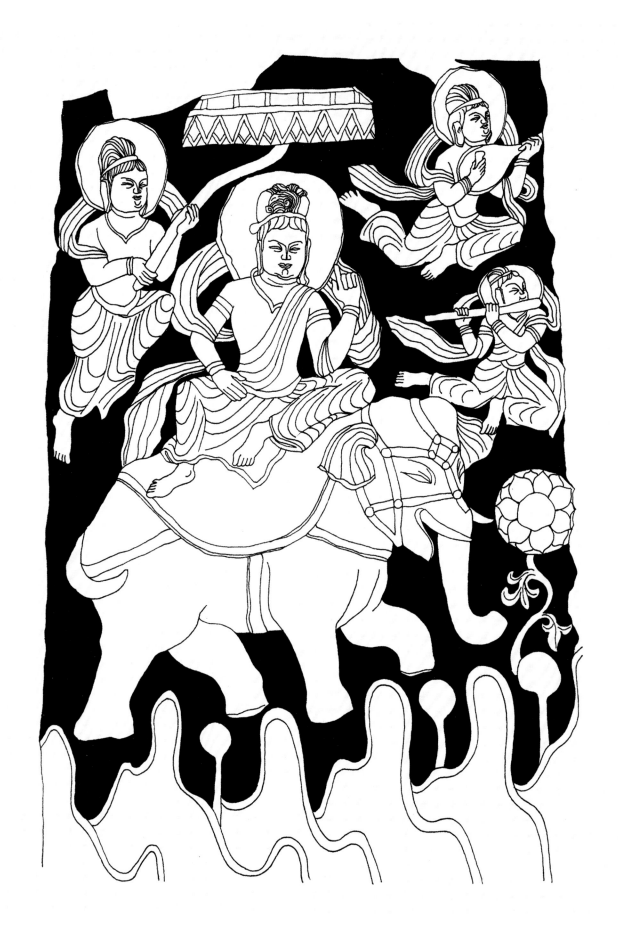

象纹（北魏）
图案所属器物：石刻
出处：山西大同云冈石窟

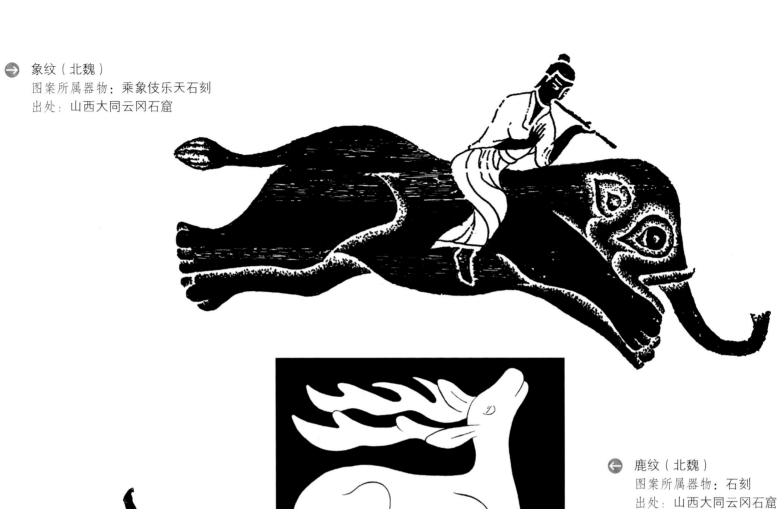

象纹（北魏）
图案所属器物：乘象伎乐天石刻
出处：山西大同云冈石窟

鹿纹（北魏）
图案所属器物：石刻
出处：山西大同云冈石窟

牛纹（北魏）
图案所属器物：石刻
出处：山西大同云冈石窟

鸟食鱼纹（北魏）
图案所属器物：石刻
出处：山西出土

牛纹（北魏）
图案所属器物：石刻

鸟纹（北魏）
图案所属器物：石刻
出处：山西出土

魏晋南北朝的龙纹、四神纹

魏晋南北朝时期，在各类装饰中，龙纹和象征着方位的四神纹出现得非常频繁。作为中国历史悠久的神兽纹样，它们装饰于墓室中，甚至装饰于佛教石窟壁画上。这一时期的龙纹和四神纹，在造型上也有了魏晋时期艺术审美中所推崇的"飘逸隽秀"之风。无论是模印的画像砖，还是用笔勾勒的壁画，抑或是石窟中的雕刻，其造型都特别重视线条的运用。用线流利，细节丰富，作为装饰造型也充分体现出"气韵生动"，实为难得。

↑ 龙纹画像砖（南朝）
中国国家博物馆藏

➜ 龙纹（南齐）
图案所属器物：画像砖
出处：江苏出土

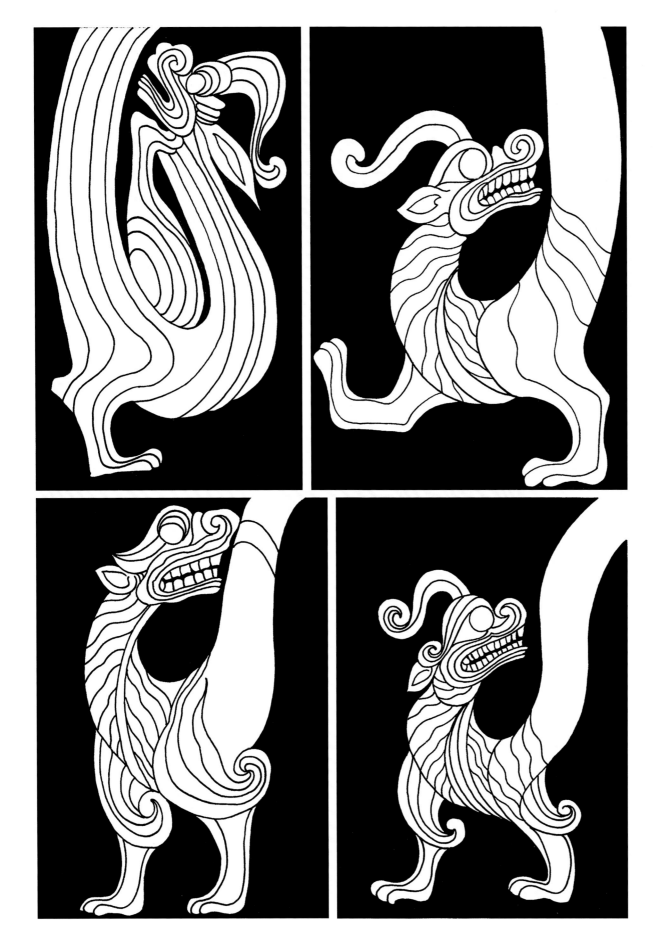

第二辑

四图均为：

反顾龙头（北魏）
图案所属器物：石刻
出处：山西大同云冈石窟

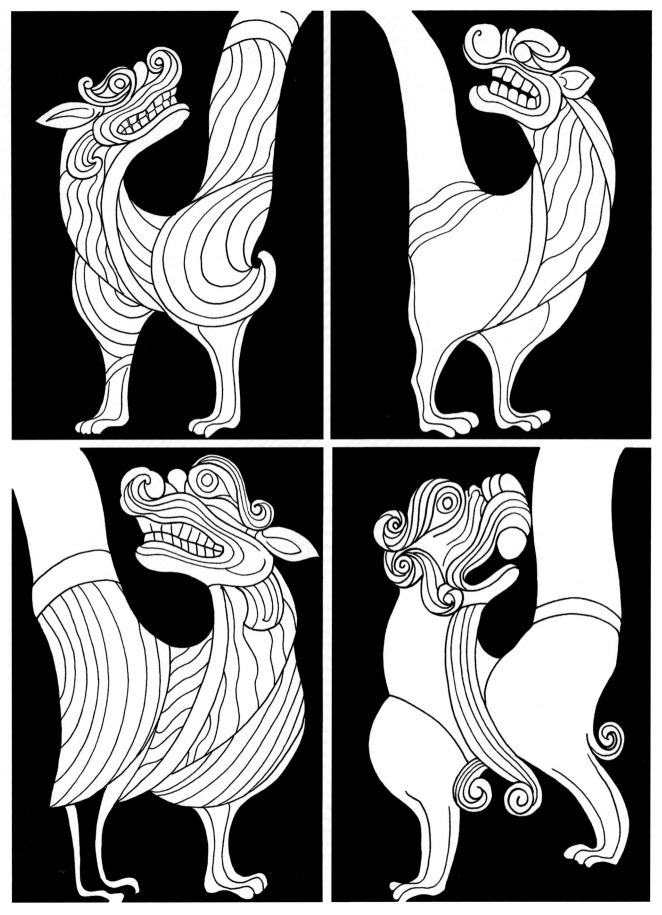

四图均为：

反顾龙头（北魏）
图案所属器物：石刻
出处：山西大同云冈石窟

◎ 云冈石窟中的龙形装饰

　　龙在佛教的教义中是护法神兽，云冈石窟中的龙形以二龙反顾和二龙交缠的样式出现居多。云冈石窟早期的龙比较少，造型像瑞兽，耳朵较小且无龙角、圆眼，身体为鱼鳞状装饰，形象质朴古拙；云冈石窟中期的龙数量增多，二龙反顾和二龙交缠的新样式不断出现，龙身弯曲自然，线条极为流畅，动静结合，想象力丰富；云冈石窟晚期，二龙交缠的造型已经消失，但是二龙反顾的造型依然存在，造型与洛阳龙门石窟北魏时期的龙形象相似，双翼变小或消失，龙角比之前缩小。

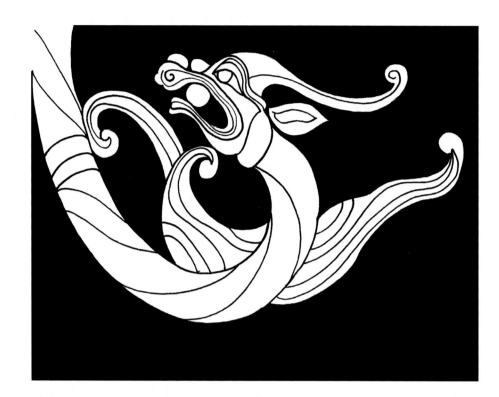

➤ 反顾龙头（北魏）
　　图案所属器物：石刻
　　出处：山西大同云冈石窟

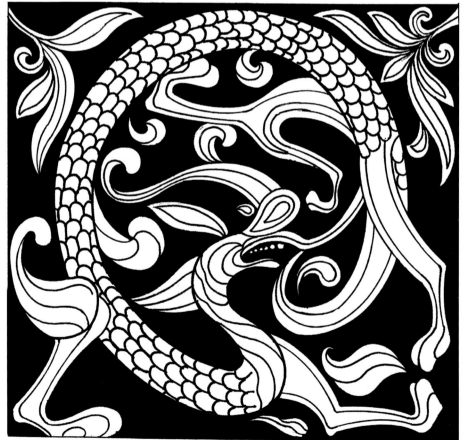

➔ 交龙纹（北魏）
　　图案所属器物：石刻
　　出处：山西大同云冈石窟

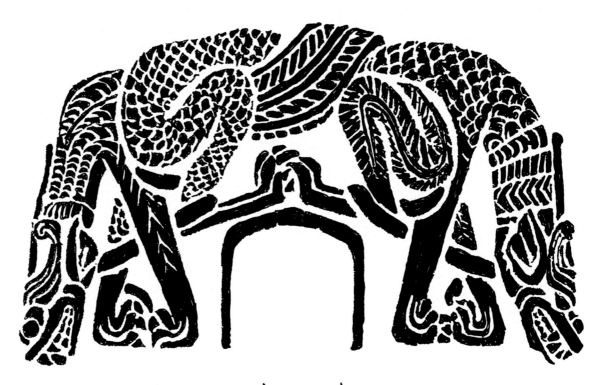

龙蟠纹（北周）
图案所属器物：石刻
出处：甘肃出土

反顾龙头（北魏）
图案所属器物：石刻
出处：山西大同云冈石窟

反顾龙头（北魏）
图案所属器物：石刻
出处：山西大同云冈石窟

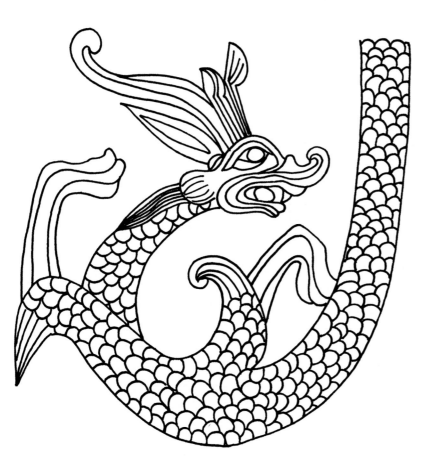

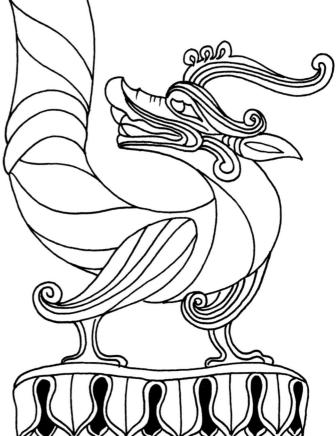

三国两晋南北朝的古兽图案

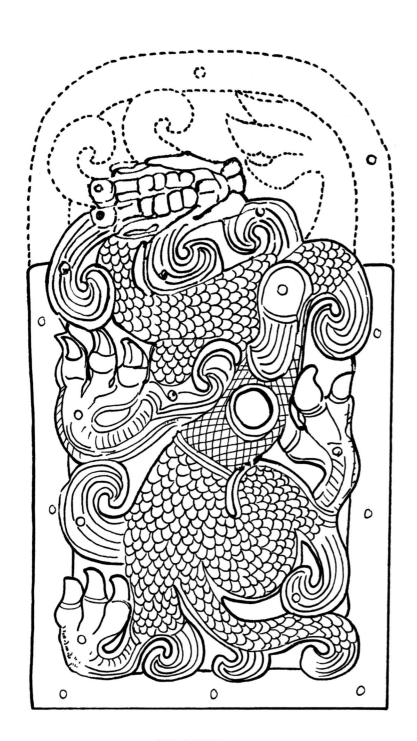

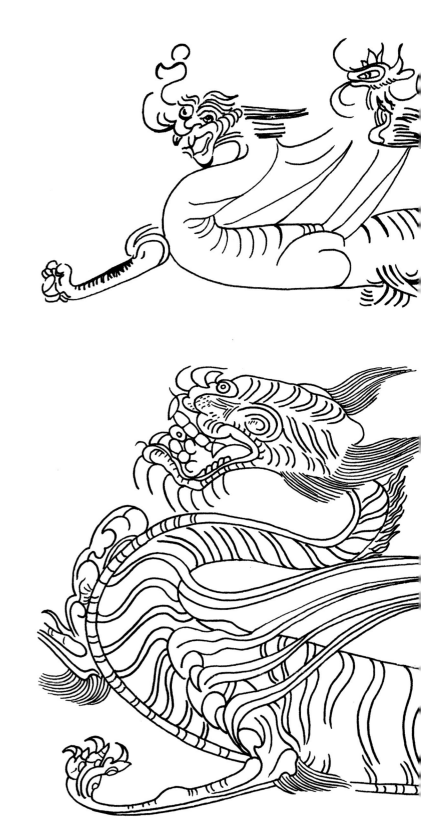

龙纹（晋代）
图案所属器物：白玉

白虎朱雀纹（三国两晋时期）
图案所属器物：壁画
出处：辽宁朝阳县东晋壁画墓出土

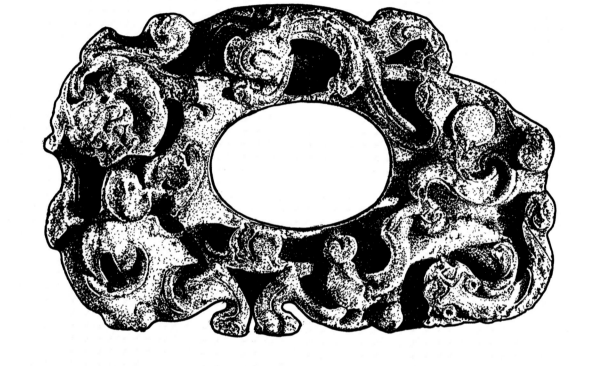

双螭纹（东晋早期）
图案所属器物：玉佩
出处：江苏出土

龙纹（南朝）
图案所属器物：砖刻
出处：江苏出土

马龙纹（北齐）
图案所属器物：砖刻

青龙画像砖（东晋）
中国国家博物馆藏

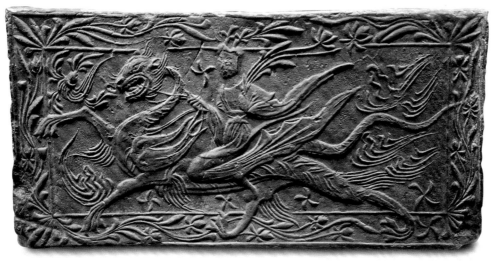

白虎画像砖（东晋）
中国国家博物馆藏

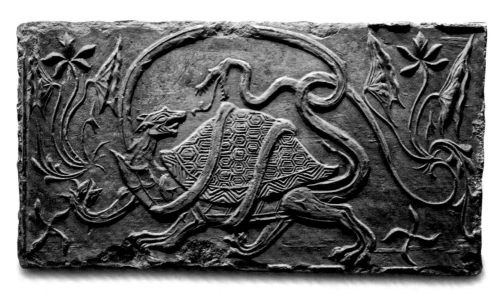

玄武画像砖（东晋）
中国国家博物馆藏

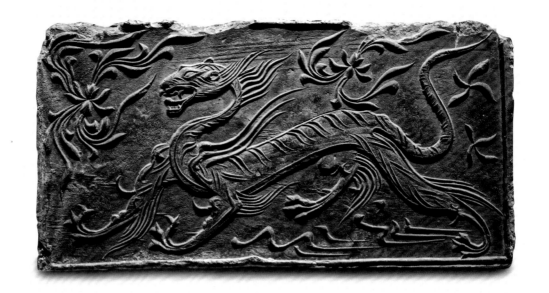

白虎画像砖（南朝）
中国国家博物馆藏

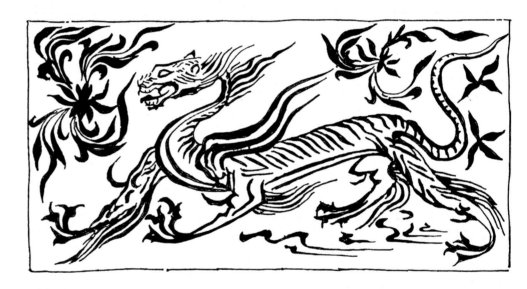

白虎纹（南朝）
图案所属器物：画像砖
出处：中国国家博物馆藏

白虎纹（东晋）
图案所属器物：画像砖
出处：江苏出土

白虎纹（西晋）
图案所属器物：壁画
出处：甘肃出土

白虎图（西晋）
甘肃省敦煌市佛爷庙湾墓群出土
敦煌市博物馆藏

◎ 玄武砚滴

收藏于青海省博物馆的这件铜铸砚滴，制作年代在魏晋时期。砚滴是一种文房器物，也称水滴、水注等。砚滴的作用是在砚台里滴水供磨墨之用。魏晋时期书画艺术的盛行造就了文房用品制作的多样性。人们发现用水盂直接往砚台上倒水不容易控制水的流量，于是发明了功能性更好的砚滴。此件砚滴的造型是四神中的"玄武"，呈一龟一蛇合体状，形态相当写实生动。龟四足踏地似在蹒跚前行，伸长脖子口衔一小碗。蛇盘曲在龟壳中央。龟腹中空，龟背中央有一管状物通入龟腹，可向内部注水，也可以当作笔插。这是一件将功能和造型结合得极佳的器物。

↑ 玄武纹（北齐）
图案所属器物：砖刻

↓ 玄武砚滴（魏晋）
海东市互助县高寨汉墓出土
青海省博物馆藏

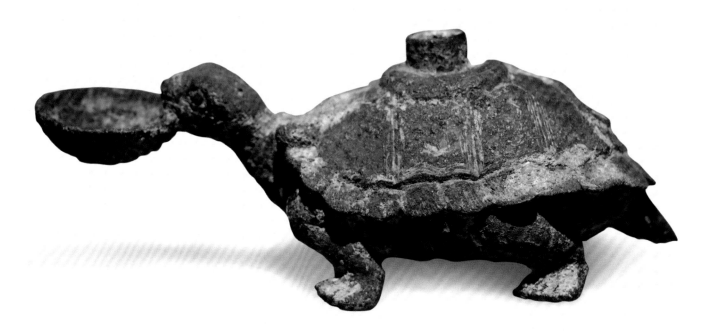

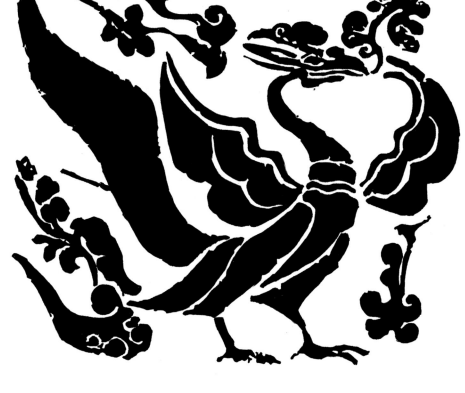

朱雀纹（南朝）
图案所属器物：石刻
出处：江苏出土

朱雀纹（六朝）
图案所属器物：石刻

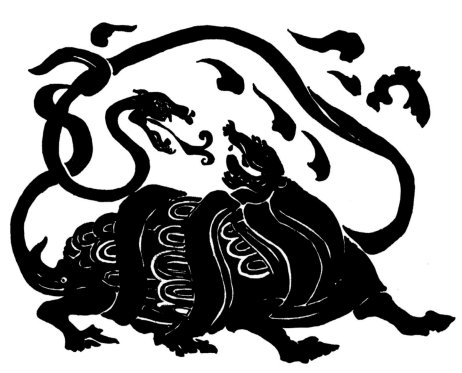

玄武纹（北魏）
图案所属器物：石刻

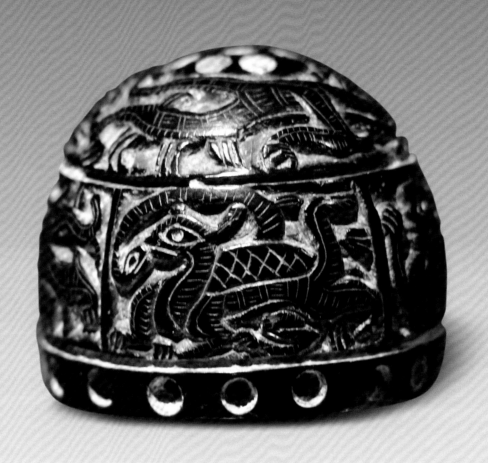

凌江将军印印盒（十六国时期）
西宁市南滩砖瓦厂十六国时期墓葬出土
青海省博物馆藏

◎ 凌江将军印印盒

　　珍藏于青海省博物馆的凌江将军印以及盛放印章的犀角印盒，是十六国时期的一件珍贵的装饰品。这件印盒用名贵的犀角雕刻而成，呈半球形。顶部有六个圆形凹坑，似梅花状，下部一圈也有同样的十七个圆形凹坑，原来可能镶嵌有宝石。印盒盒身一周雕刻有青龙、白虎、朱雀、玄武四神，雕刻刀法爽利，造型洗练而生动，有刚劲古拙的韵味。

狮纹

狮子是一种中国原来没有的域外所产动物。随着中西文化的交流，才渐渐被中国人所认识。汉代丝绸之路的开通，使中国人得以越来越多地了解西域的风物。在《汉书·西域传》中有记载："乌弋国有狮子，似虎，正黄，尾端毛大如斗。"寥寥数语，将狮子的特征描写得非常准确，说明汉朝人就已经见过狮子。史书也记载了"章帝章和元年，安息国遣使献狮子"。这里说的乌弋国，大约位于今天伊朗高原东部，安息国也正是伊朗高原地区的古代帝国。

汉代将狮子的形象用于装饰较为鲜见，并且对狮子的造型刻画尚属"只求神似，无法形似"的初级阶段。如山东嘉祥武氏祠，为东汉时期武氏家族的祠堂与墓地，武氏祠石刻中有一对石狮保存下来。四川雅安的东汉高颐墓前，也有一对石狮。这类东汉石狮，头部更类似老虎，昂首挺胸，气势雄浑，取狮子在传说中的威猛雄壮之意，但造型上还未有真正狮子的特点。也有人认为，东汉时墓前的石刻，应是神话传说中的"辟邪"，并非狮子。狮子被设计成装饰纹样或装饰造型大量应用，并在各种装饰门类中出现，是在魏晋南北朝时期。

出土于新疆阿斯塔那墓葬中的一件年代为北朝的"方格兽纹锦"，其图案就是由牛、象和狮子构成。在经纬线交织构成的富有变化的方格骨架中，竖向每列格子中为一种动物。牛和象的纹样在前代的装饰中早已多见，而狮子则是北朝时的新鲜题材。狮子头呈正面，头颈上鬣毛纷披，夸张的巨口中伸出一条长舌。身体是侧面的，左前爪抬起，其余三足呈伏卧状。尾巴上扬，"尾端毛大如斗"的特点也非常明显地刻画出来。狮子的纹样既有现实中这种动物的鲜明特征，也加入了图案装饰的夸张变形与想象。

⬇ 方格兽纹锦（北朝）
新疆吐鲁番阿斯塔那北区 99 号墓出土
新疆维吾尔自治区博物馆藏

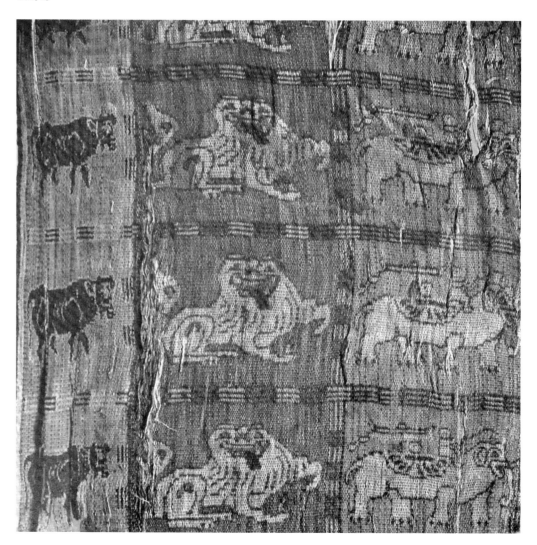

第二辑

魏晋南北朝时期，佛教在中国广泛传播并被普遍接受。在佛教中，狮子是勇猛精进的象征，是佛教的护法。狮子在南亚次大陆的国家，受到崇拜。如高僧法显在《佛国记》中提到的"狮子国"，就是今天的斯里兰卡。佛教创立后，从宗教的角度，也对狮子这种动物推崇备至。在佛教经典中，将佛祖释迦牟尼尊称为"人中狮子"，佛的宝座中有"狮子座"，佛祖说法振聋发聩，如"狮子吼"等等，不一而足。因此，随着佛教传入中国，狮子的图像用于各种装饰，也在中国大量出现并流行开来。在中国北朝时期的佛教石窟艺术中，就有大量狮子造型。北魏的云冈石窟、龙门石窟、巩县石窟，北齐的响堂山石窟……众多石窟中都刻画表现了狮子的造型。狮子大多装饰于佛座下方，往往成双成对，作蹲踞的姿势，呈拱卫守护状，表达为佛教护法的含义。狮子的特征已经比较写实，细节也比较丰富。此时的单体佛教石刻造像底座上，也有很多雕刻了狮子纹样。

🡒 狮纹（北魏）
 图案所属器物：石刻
 出处：河南巩县石窟

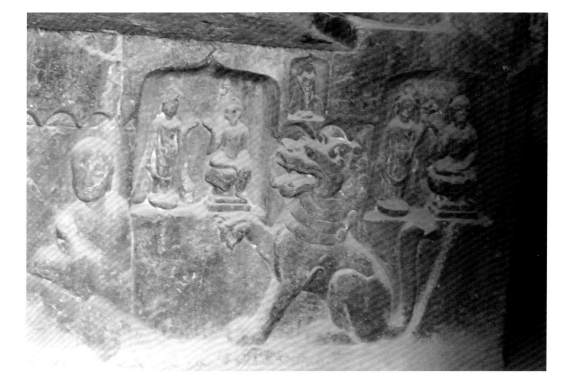

🡒 狮子浮雕（北齐）
 河北邯郸峰峰矿区响堂山石窟

◎ 北齐石守狮

　　这件石雕艺术作品是北齐时的陵墓石狮。随着中西方文化的交流与融合，以及佛教传入中国并普及，外来的狮子形象在中国各类装饰中也越来越普遍。狮子的威猛特性使人们将其造型用于陵墓的守护，以避退邪祟。此件石雕守陵狮子，夸张了其狰狞凶猛的特征，环睛、阔鼻、巨口、獠牙，比现实中狮子更为骇人。其身体壮健，利爪紧抓地面，充满力量感。狮子头部披下在肩背上的鬃毛塑造成卷曲螺旋形，这一刻画具有装饰感和时代特色。整件雕塑的浑厚力度和大胆夸张，体现了北朝陵墓装饰雕塑的审美意趣。

石守狮（北齐）
图片来源：美国纽约大都会博物馆

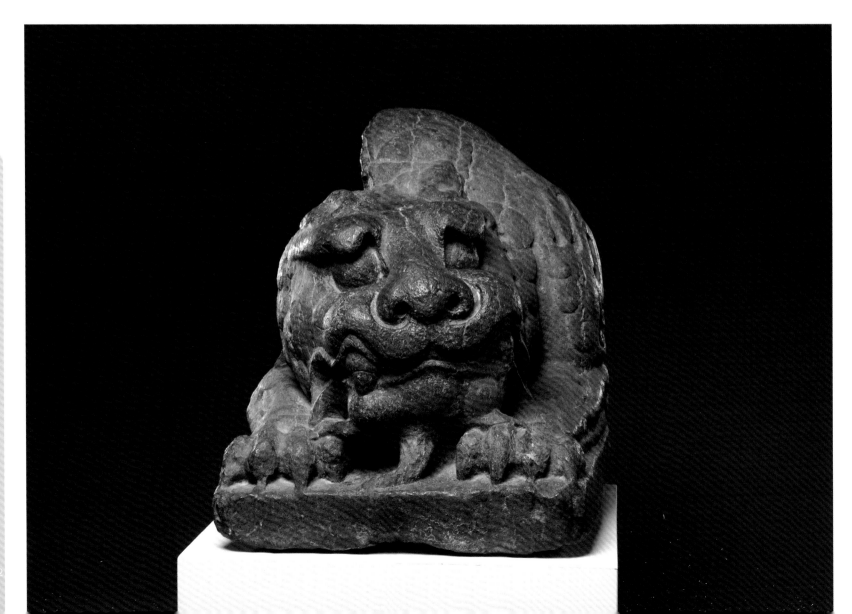

四图均为：

狮纹（北魏）
图案所属器物：石刻
出处：河南洛阳龙门石窟

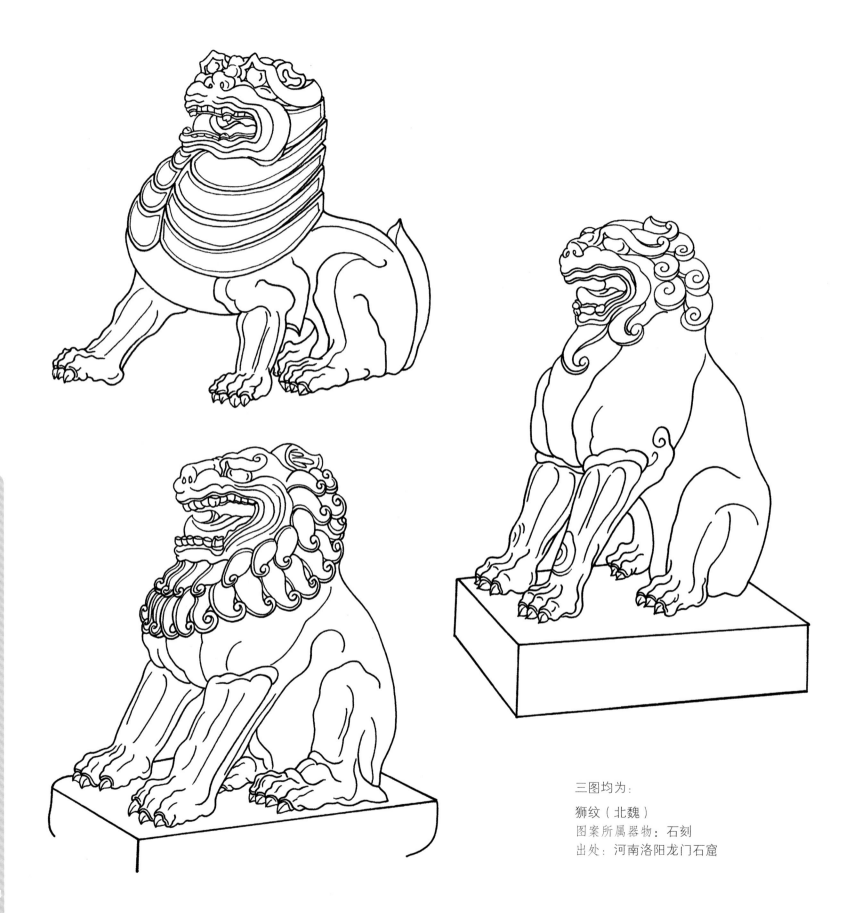

三图均为：

狮纹（北魏）
图案所属器物：石刻
出处：河南洛阳龙门石窟

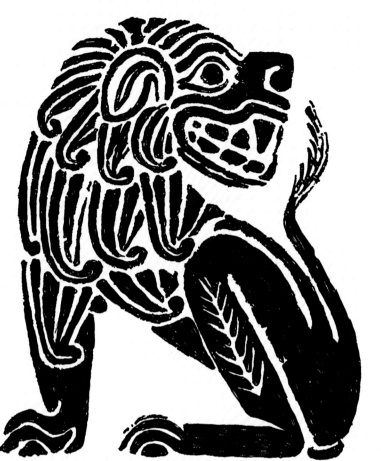

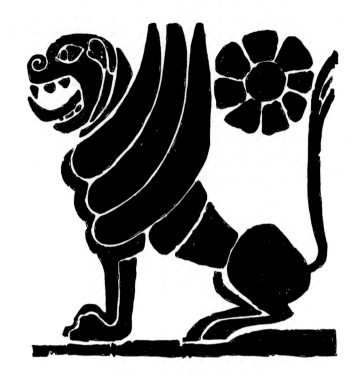

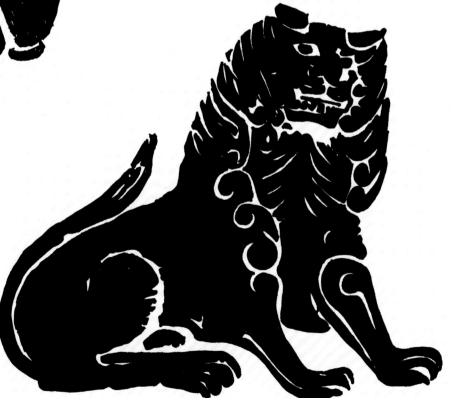

↑ 蹲狮纹（北周）
图案所属器物：石刻
出处：甘肃出土

↗ 坐狮纹（北魏）
图案所属器物：石刻
出处：陕西出土

→ 坐狮纹（北周）
图案所属器物：石刻

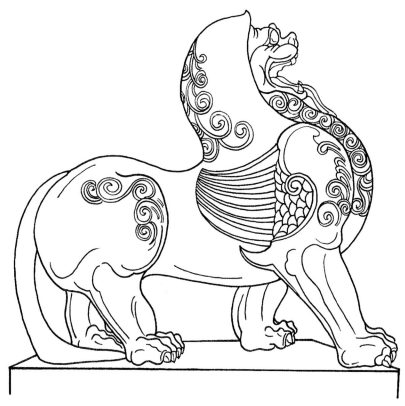

→ 狮纹（六朝·梁）

图案所属器物：石刻

出处：江苏出土

↓ 狮形（北朝）

图案所属器物：陶瓷器，瓷水盂

出处：山东淄博市临淄区北朝崔氏墓出土

第二辑

狮纹（南齐）
图案所属器物：砖刻
出处：江苏出土

◎ 卧狮形陶帐座

　　陶帐座在晋墓中常见，整体造型多样，材质有铜质、陶质、石质等，其功能与覆盆式柱础相类似。如西晋时期的卧狮形陶帐座形如一头昂首的狮子，狮身中间有一个直径约7厘米左右的圆孔。

卧狮纹（西晋）
图案所属器物：卧狮形陶帐座
出处：河南出土

石雕

除了墓室之中具有护佑升仙之寓意的图像外，在南朝帝陵的陵前，也陈放着祥瑞的护墓石兽。在王侯贵族陵前安放石兽、墓碑、石柱，是从这一时期开始的，并逐渐形成了封建帝王的陵墓等级制度。南朝宋、齐、梁、陈四朝帝陵都在江苏南京一带。墓前石兽根据墓主人的身份等级有不同的形象。帝后陵前的镇墓石兽，颈部略细，有翼，颌下长须垂胸，头上有独角或双角，双角者为天禄，独角者为麒麟。王侯墓前的石兽，颈部短粗，有长舌，头上无角，称为"辟邪"。南朝石兽均体形巨大，昂首挺胸，神态威猛庄严。例如南朝齐武帝萧赜墓前的麒麟夸张表现颈部和躯干的修长，胸部突出，兽尾卷曲，四肢跨度极大，整个身躯作"S"形，显得劲健而威武。头部重点刻画了圆睁的双目，长须、鬣毛和双翼进行了高度的装饰化处理。造型整体十分和谐。在雕刻技法上，将圆雕、浮雕和线雕综合运用，雕刻手法细致圆熟。作品的艺术表现力充分，是南朝陵墓石雕中的精品。

石辟邪（南朝）
河南孟津油坊街村出土
洛阳博物馆藏

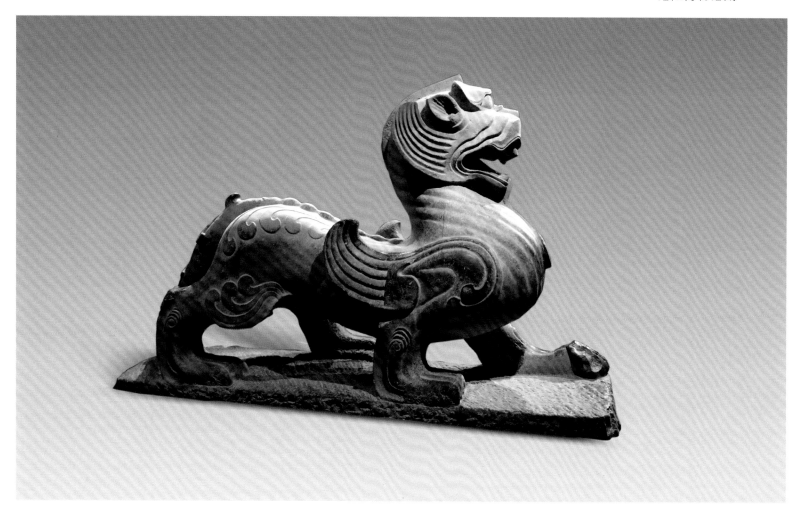

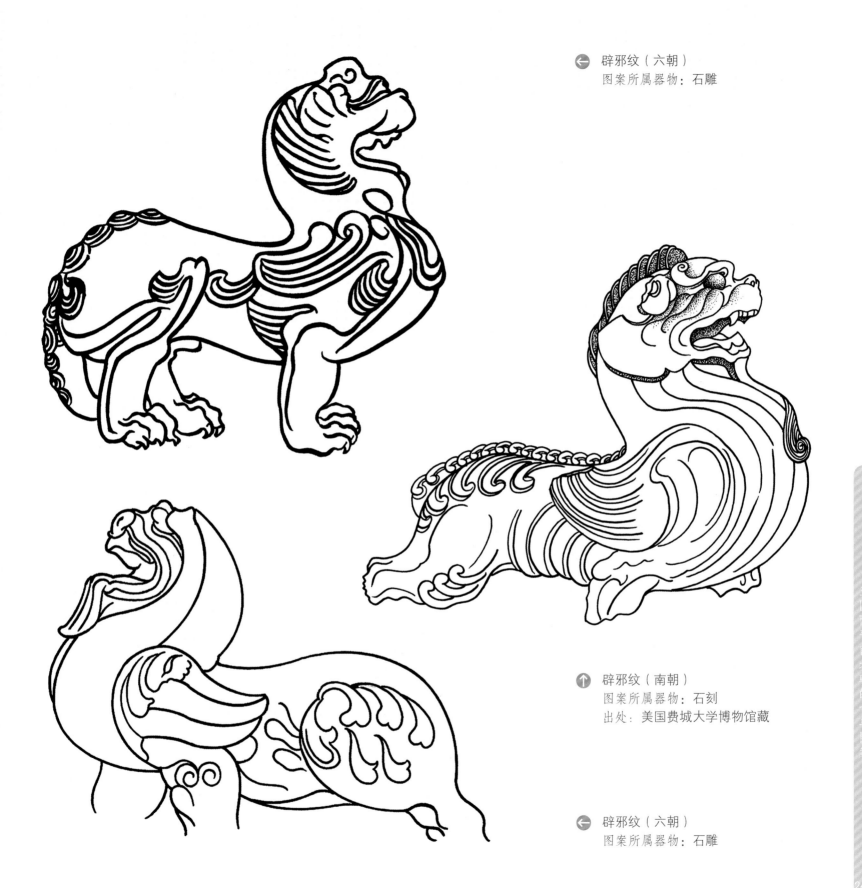

辟邪纹（六朝）
图案所属器物：石雕

辟邪纹（南朝）
图案所属器物：石刻
出处：美国费城大学博物馆藏

辟邪纹（六朝）
图案所属器物：石雕

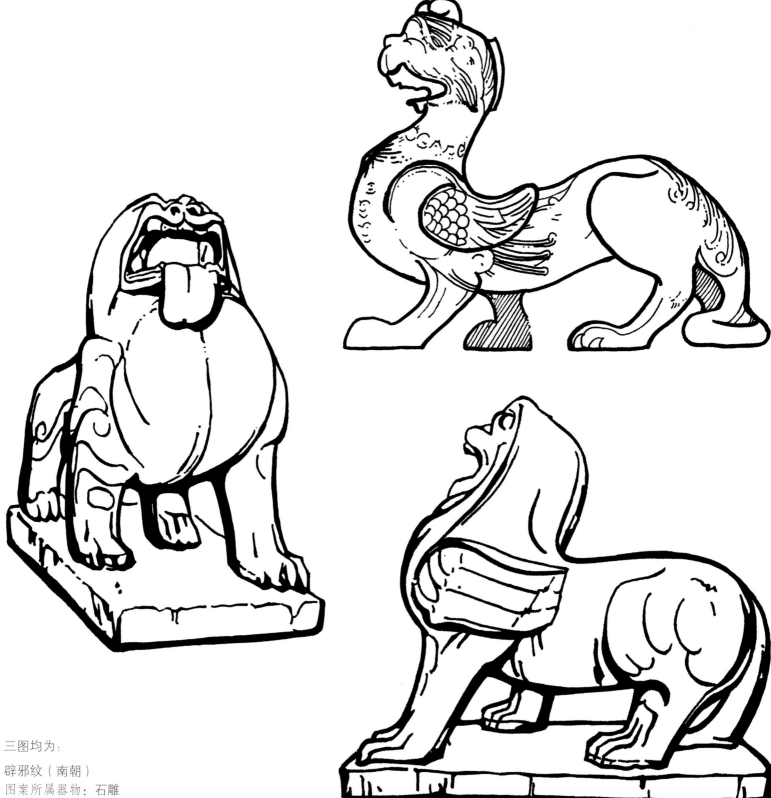

三图均为：

辟邪纹（南朝）
图案所属器物：石雕

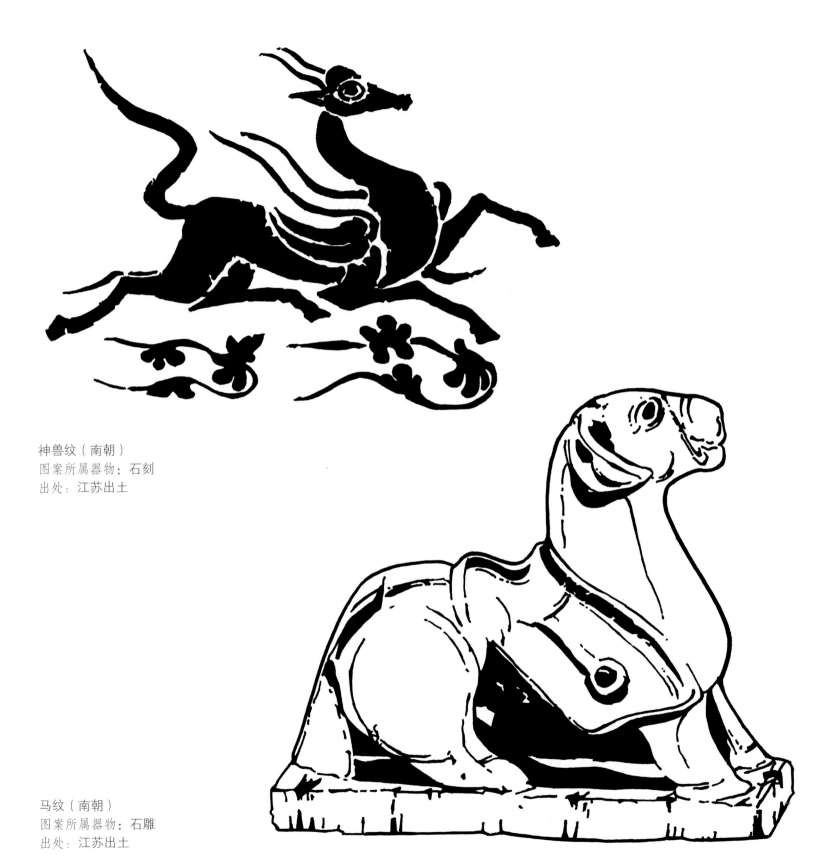

神兽纹（南朝）
图案所属器物：石刻
出处：江苏出土

马纹（南朝）
图案所属器物：石雕
出处：江苏出土

陶器

陶器指用材料黏土或者陶土烧制而成的器具。在中国，春秋战国时期的陶器以陶俑的形式出现，在秦汉时期到达巅峰，最著名的陶俑代表就是秦始皇陵墓中的兵马俑。秦汉时期的陶器质地较硬、制作精美，这个时期出现了大量的陶砖、陶瓦、瓦当，后人有"秦砖汉瓦"的称呼。魏晋南北朝时期陶器的装饰纹样主要有莲花纹、忍冬纹、联珠纹、网格纹、菱形纹、波浪纹，还有朱雀、辟邪、铺首、神仙、佛像等装饰纹样。莲花纹和忍冬纹是这一时期最流行的装饰，反映了佛教对中国装饰艺术的深刻影响。装饰技法有压印、刻花、堆贴、塑造、雕镂等。有以线条为主的装饰，也有将立体形与平面纹样结合的装饰，多姿多彩。

➚ 卧猪纹（北朝）
图案所属器物：陶器
出处：山东济南市东八里洼北朝壁画墓出土

➡ 骆驼纹（南北朝）
图案所属器物：陶器
出处：河北出土

第二辑

图为美国纽约大都会艺术博物馆收藏的一件彩绘陶骆驼。这件陶制骆驼形态完好，垂目款行，神态安详，双峰上背负着驼囊，似穿越时空，从遥远的丝绸之路上缓步行来。这件文物的珍贵之处，不仅在于它形态塑造和工艺技术的精湛，更在于它是丝绸之路上东西方文化频繁交流、促进中华文化发展的重要历史见证。骆驼背上的驼囊，非常引人注目，其上的图案，是著名的"醉拂菻"纹样。拂菻是中国古代对东罗马帝国即拜占庭帝国的称呼。驼囊上表现了三个人物形象，均为西方异域相貌与打扮，中间一人呈酩酊大醉状，两旁是随从扶持着醉酒的人。三人站在有希腊爱奥尼亚柱式的拱券大门之下。据考证，这驼囊上的"醉拂菻"人物图案正是古希腊神话之中的酒神狄奥尼索斯。在西安附近的隋墓中，也发掘出过这样背负"醉拂菻"驼囊的陶制骆驼，与美国大都会博物馆所藏陶骆驼形制几乎别无二致。这件作品反映文化融合特征，可谓中西文化交流史上的伟大记录。

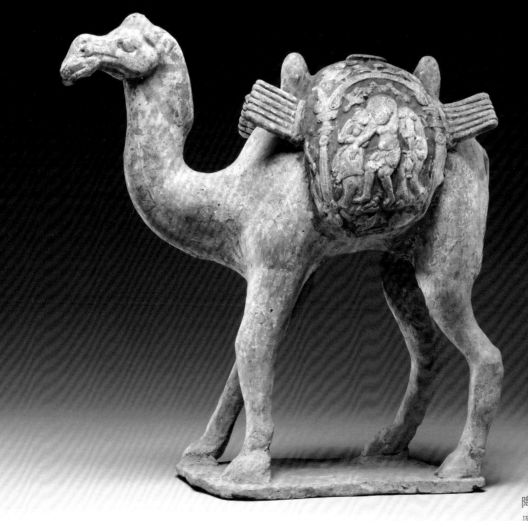

陶骆驼（南北朝）
图片来源：美国纽约大都会博物馆

253

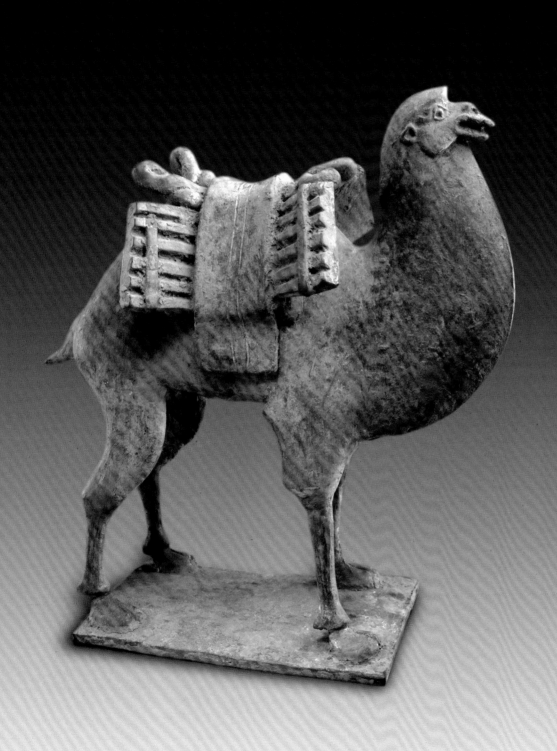

◎ 彩绘陶骆驼俑

　　这件陶制骆驼是墓葬中的动物俑，其制作年代大约在北朝时期。在中国对外商贸和文化交流的丝绸之路上，骆驼是重要的脚力，其雄健的形象和坚忍的性格，也寄寓着一种时代精神。此骆驼俑身形壮硕，昂首挺立，口部微张，神态似在凝神远眺。骆驼的驼峰上搭着空鞍鞯，似经长途跋涉终于胜利抵达终点。在造型刻画上，并没有塑造过多琐碎的细节，而是注意大形的整体和动态神韵的生动，体现出北朝陶塑艺术的雄浑粗犷之风，具有极强的艺术感染力。

彩绘陶骆驼俑（北朝）
图片来源：美国纽约大都会博物馆

牛纹（北朝）
图案所属器物：陶动物
出处：山东济南市八里洼北朝壁画墓出土

骆驼纹（北朝）
图案所属器物：陶器
出处：山东济南市东八里洼北朝壁画墓出土

◎ 镇墓兽

　　镇墓兽是古代墓葬中用来驱邪保护死者灵魂安宁的一种明器。目前考古发现的最早的镇墓兽出于战国楚墓，为漆木质地。魏晋至隋唐，墓葬中放置镇墓兽更加流行，多为陶制。魏晋南北朝墓葬中的镇墓兽大多形似牛或犀牛，身躯孔武有力，作垂首前抵状，头后有长长的鬣毛。后又出现了一种人兽合体的人面镇墓兽，多为蹲坐状，形态特别狰狞诡异，可以起到震慑妖魔鬼怪的作用。

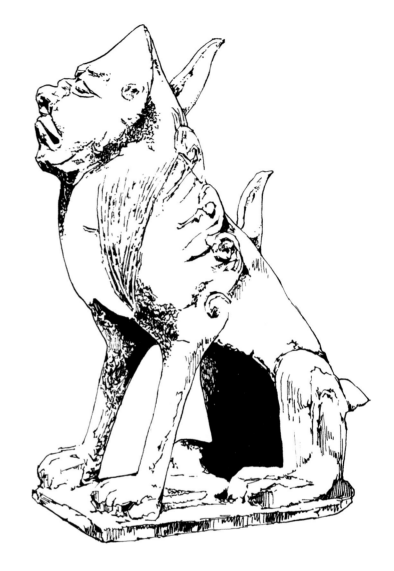

↑ 镇墓兽纹（北魏）
图案所属器物：陶塑
出处：河南出土，洛阳市博物馆藏

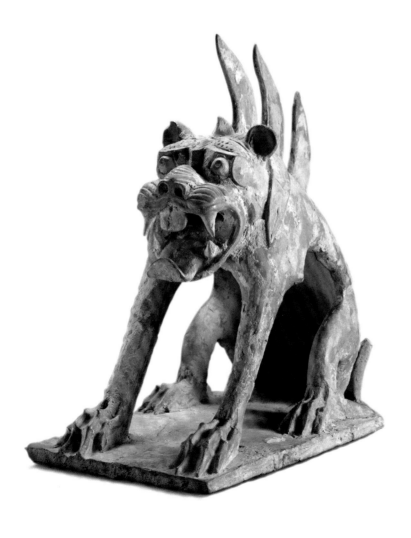

← 彩绘陶镇墓兽（北朝）
图片来源：美国纽约大都会博物馆

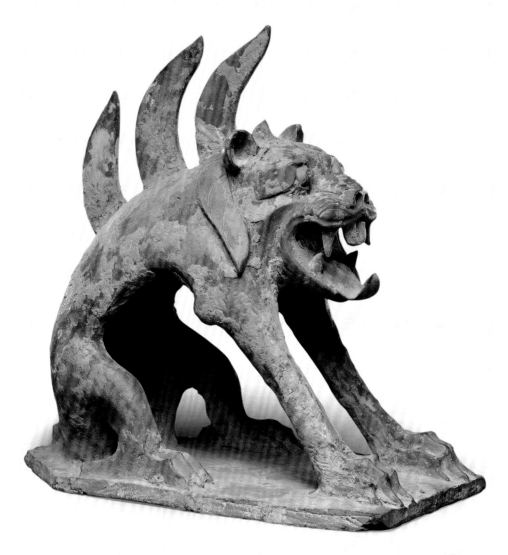

彩绘陶镇墓兽（北朝）
图片来源：美国纽约大都会博物馆

镇墓兽纹（西晋）
图案所属器物：陶塑
出处：河南出土

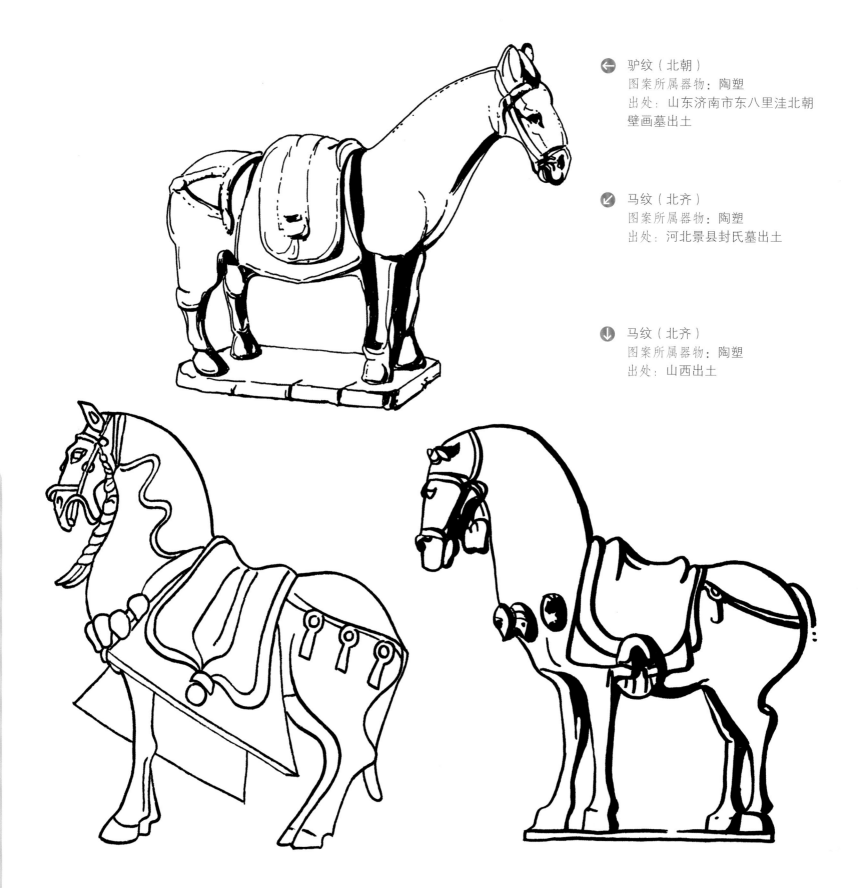

驴纹（北朝）
图案所属器物：陶塑
出处：山东济南市东八里洼北朝
壁画墓出土

马纹（北齐）
图案所属器物：陶塑
出处：河北景县封氏墓出土

马纹（北齐）
图案所属器物：陶塑
出处：山西出土

第二辑

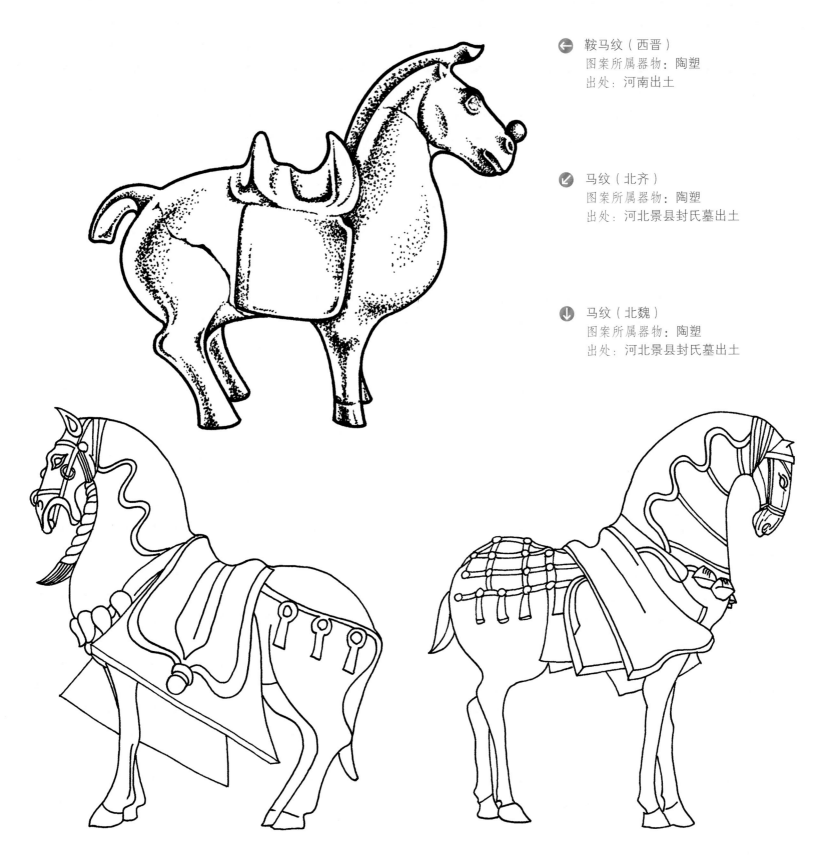

← 鞍马纹（西晋）
图案所属器物：陶塑
出处：河南出土

↙ 马纹（北齐）
图案所属器物：陶塑
出处：河北景县封氏墓出土

↓ 马纹（北魏）
图案所属器物：陶塑
出处：河北景县封氏墓出土

三国两晋南北朝的古兽图案

➡ 狗纹（西晋）
　图案所属器物：陶塑
　出处：河南出土

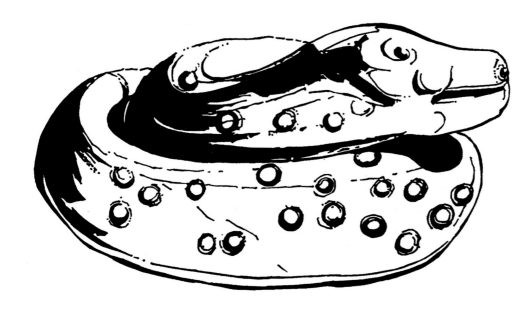

⬆ 蛇纹（北朝）
　图案所属器物：小圆点纹陶蛇俑
　出处：山东淄博市临淄区北朝崔氏墓出土

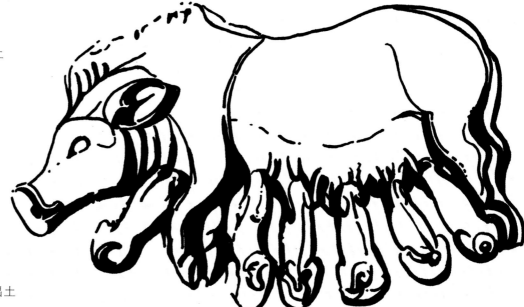

➡ 子母猪纹（北朝）
　图案所属器物：陶塑
　出处：山东济南市东八里洼北朝壁画墓出土

瓷器

魏晋南北朝时期，制瓷业迅速发展，这一时期陶瓷制品成为人们生活中主要应用的器皿。南北朝时期的瓷器具有较高的工艺水平和艺术价值，是陶瓷史上具有时代意义的创造。

这一时期的青瓷所制烛台多出土于中国南方地区，体现了当时陶瓷工艺的地域发展。此类烛台多为辟邪神兽造型，躯体圆浑，呈蹲踞状。器物釉面光洁，动物背部浅刻精细的线条，密集平行排列，表现出动物的被毛。动物躯体下半部刻画卷云装饰纹样，与上半部的装饰形成疏密对比。云纹装饰也表现出动物的神异特征。辟邪烛台流行于西晋时期，因其形象很像狮子，也有人称之为"狮形烛台"。然而辟邪形状似狮却又有羽翼，这是区别二者的一个重要特征。六朝时期，辟邪形象的装饰非常盛行，具有驱邪平安吉祥的寓意。如魏晋时期的青瓷羊形灯（烛台），延续了两汉时期铜羊灯的造型基本风格和吉祥寓意，以瓷工艺制作。羊身仍是跪卧姿态，形体简洁饱满，装饰简练适度，青瓷釉面光洁，用浅线刻表现大的形体结构和羊毛、羊角等细节。线条流畅，寥寥数笔，潇洒自如。羊的前腿后侧还有羽翼，"吉羊"瑞兽的含义表现得非常突出。羊头顶上有小孔，是用来插烛的。

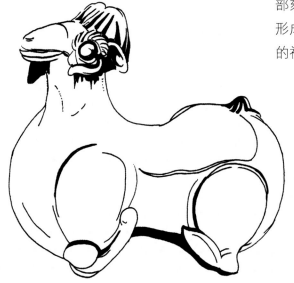

⬆ 羊纹（晋代）
图案所属器物：青瓷羊形烛台
出处：江苏出土

➡ 羊纹（东晋）
图案所属器物：青瓷羊形烛台
出处：江苏出土

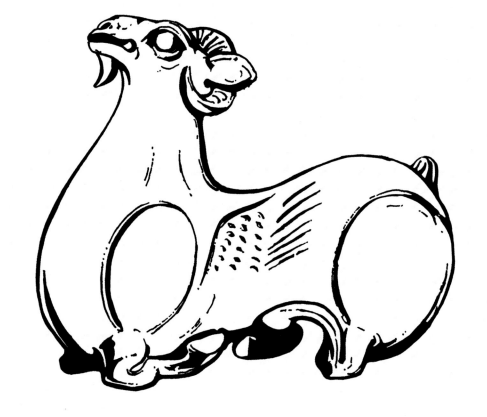

↑ 独角神兽纹（东晋）
图案所属器物：青瓷唾壶腹部
出处：江苏出土

↑ 神兽纹（西晋）
图案所属器物：瓷器
出处：河南出土，洛阳市博物馆藏

← 熊纹（西晋）
图案所属器物：瓷尊
出处：江苏出土，南京博物馆藏

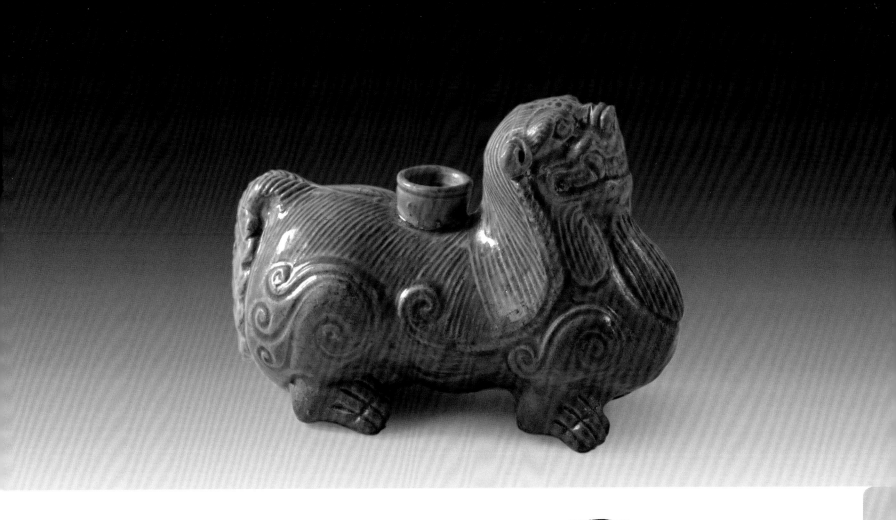

辟邪形青瓷烛台（西晋）
图片来源：美国纽约大都会博物馆

辟邪纹（晋代）
图案所属器物：青瓷器，
辟邪形水注
出处：江苏扬州晋墓出土

画像砖

画像砖用于宫殿、民居和墓室，有壁砖、铺地砖等。中原北方地区如河南、山西等地，常用的是空心砖。砖中部是空心的，便于烧制。砖上的花纹用模印的方法印在砖面上，一般为几何纹边饰，中间是动物、人物等纹样。这类空心砖在河南南阳有大量出土。南方的四川成都地区出产方形砖，其装饰纹样表现的是具有场景和主题的画面，如劳作、车马出行、民俗、神话传说等等。魏晋南北朝时期的画像砖在继承汉画像砖传统的基础上，又增加了新的时代特色，形成了新的装饰艺术风格。一改汉代画像砖的简约凝重朴拙，而是用流畅飘逸的线条来表现，画面细节精致，造型更加准确，有雅致清秀的特点。画像砖的工艺也比前代有了更大的进步。汉代画像砖多为小幅画面，而发展到南朝，画像砖出现了具有主题性的大型画面，一幅画由几十块甚至几百块砖拼合而成，单块砖局部纹样拼为整体画面，彼此之间衔接严丝合缝，这需要高超的设计技术和工艺技术。南朝画像砖主要出土地点为河南邓州市和江苏的南京、丹阳一带。

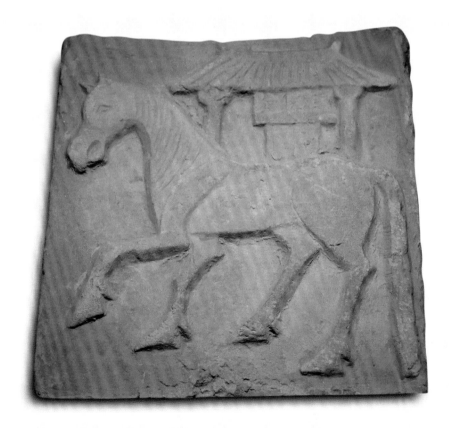

◎ "空马房舍"模印砖

青海湟中徐家寨画像砖墓葬中，出土了一系列佛教题材的图像画像砖，反映了早期佛教东传在青海地区的影响与传播。其中有一种画像砖图像叫作"空马"，即身上没有鞍鞯笼头等马具的马匹，其象征着佛的出家，是佛教特有的象征图案。

"空马房舍"模印砖（南北朝）
青海省西宁市湟中县徐家寨出土
青海省湟中县博物馆藏

◎ 甲骑武士模印砖

　　青海海东市平安区窑房村出土的甲骑武士画像砖，表现的是一名顶盔带甲、手执长矛、胯下战马的武士。虽然表现手法非常简约概括，但依然可见武士威风凛凛的神韵。这一形象在墓室中的刻画，是为了起到震慑邪祟、保护墓室中死者的灵魂不受侵扰的作用。

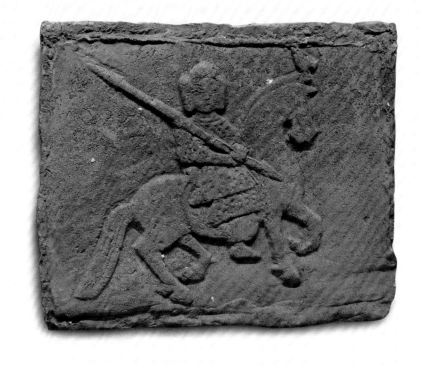

↗ 甲骑武士模印砖（魏晋南北朝）
青海省海东市平安区窑房村出土
青海省文物考古研究所藏

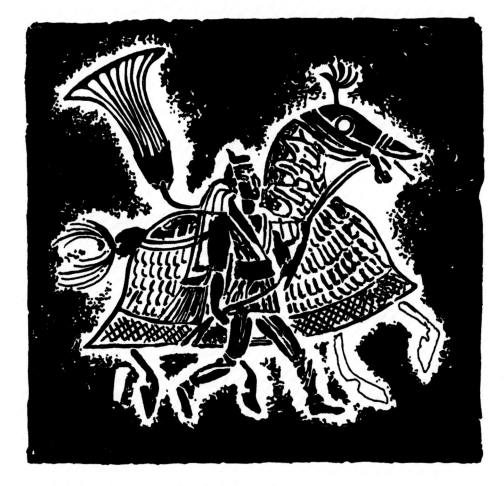

➡ 战马与牵马童纹（南朝）
　　图案所属器物：画像砖
　　出处：河南出土

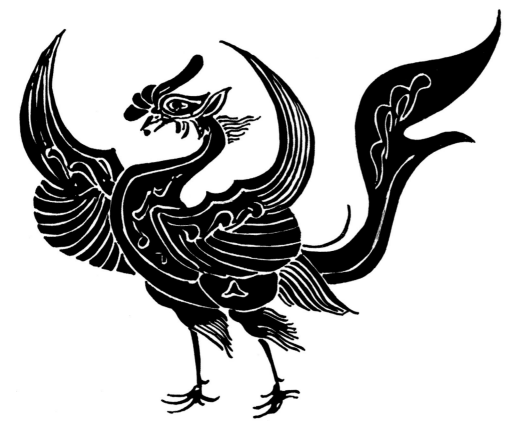

凤纹（南北朝）
图案所属器物：画像砖

◎ 神鸟模印砖

这件神鸟模印画像砖从形象上来看，为"四神"中的朱雀。两朱雀相向而立，左右对称，呈振翅姿态。其造型粗壮拙朴。朱雀在"四神"中代表着火象，也象征着旺盛的阳气。在许多墓葬之中，朱雀造型被用在墓室正门的画像砖上，起到驱逐阴气邪祟、保佑墓主人灵魂安宁的作用。

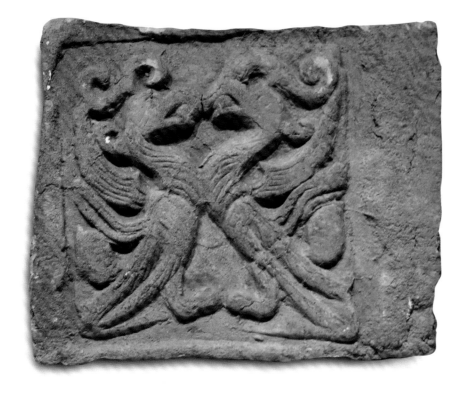

神鸟模印砖（魏晋南北朝）
青海省海东市平安区窑房村出土
青海省文物考古研究所藏

↑ 杀猪图（魏晋）
图案所属器物：画像砖
出处：甘肃出土

↑ 牛纹 （魏晋）
图案所属器物：画像砖
出处：甘肃出土

◤ 独角兽纹（魏晋）
图案所属器物：画像砖
出处：甘肃出土

← 牧马纹（魏晋）
图案所属器物：画像砖
出处：甘肃出土

古兽纹样在魏晋南北朝时期其他工艺美术中的应用

魏晋南北朝时期各种工艺美术品中都有古兽造型或纹样装饰。例如陶瓷工艺方面的代表作品有瓷虎子、青釉龟形砚滴等；漆器上有形形色色的动物纹样如文虎、鸾凤、走兽、华虫、四神等。金属工艺中出现大量与佛教题材相关的祥禽瑞兽，代表作品有鹿角马头金冠饰、鸡心形金饰、错金银辕饰、鎏金嵌玉镶琉璃银带钩等。染织工艺方面织物装饰出现新的花鸟纹样，龙凤图案被广泛运用且生动灵巧，同时也出现一些具有波斯风格的动物纹样，如龙纹锦、瑞兽锦、狮纹锦、双兽对鸟锦、对鸡对羊灯树纹锦、方格兽纹锦、联珠对孔雀纹锦等。石雕工艺方面最突出的当属南朝帝陵前装饰的麒麟、辟邪等镇墓兽，这些石兽头部高昂，臀部高抬，长尾触地，充满力量感。

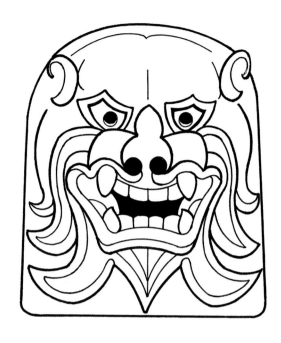

兽面纹（南北朝）
图案所属器物：瓦当

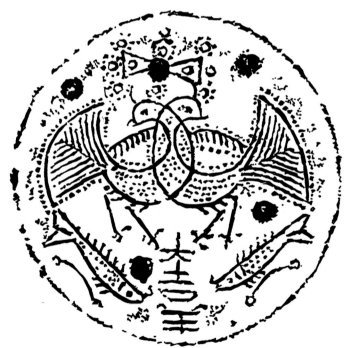

鱼鸟纹（南北朝）
图案所属器物：铜洗
出处：四川出土

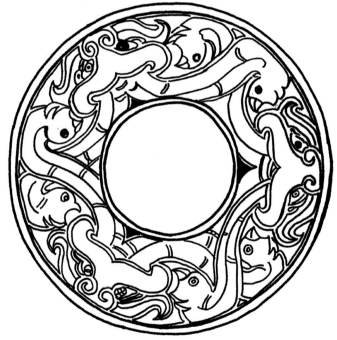

龙凤纹（六朝）
图案所属器物：玉环
出处：江西出土

猪纹（晋代）
图案所属器物：石炭雕刻
出处：甘肃酒泉和嘉峪关市晋墓出土

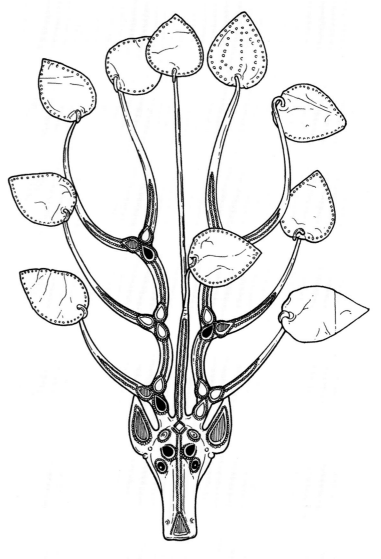

马头鹿角形金步摇（北朝）
图案所属器物：金银器
出处：内蒙古出土，中国国家博物馆藏

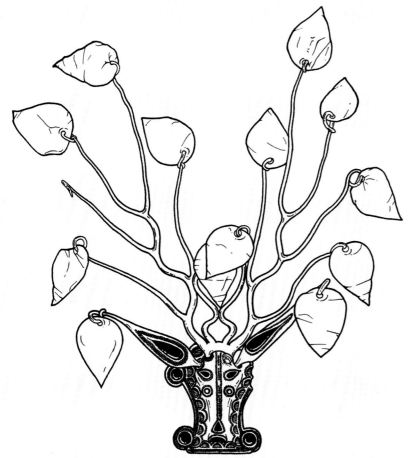

牛头鹿角形金步摇（北朝）
图案所属器物：金银器
出处：内蒙古出土，中国国家博物馆藏

🔼 猪纹（东晋早期）
图案所属器物：玉器
出处：江苏出土

🔼 辟邪纹（南北朝）
图案所属器物：玉镇
出处：故宫博物院藏

⬅ 螭虎纹（南北朝或唐代）
图案所属器物：玉印
出处：辽宁出土

第二辑